印象手繪

室內設計 表現技法

王東、余彥秋◎編著

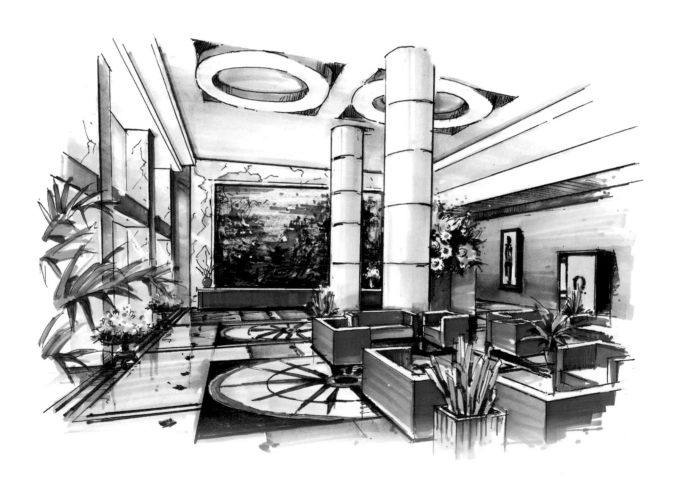

北星圖書事業股份有限公司
NORTH STAR BOOKS CO., LTD.

前　言

　　手繪圖對室內設計師來講有三個層面的意義。第一，它是與業主溝通的工具，第二，它是設計思維展現的傳達，第三，它是設計師設計構思過程的外在表現。室內設計手繪圖與繪畫藝術有許多共同性質，它既相對真實地展現了室內設計方案，又具有強烈的藝術感染力。

　　室內設計手繪作品需要精煉、簡潔、快速、生動地展現出來，手繪的表現能力可以體現出一個設計師藝術的品位、修養與內涵，好的手繪圖不是簡單的筆下生花，而是作者瞬間創意靈感的表達，它具有電腦繪圖所不能比擬的優點。

　　室內設計手繪的表現手法正日益成為當今室內設計行業的流行語言，也是各大院校環境藝術設計專業的必修課程。本書以麥克筆（Marker pen或marker，又名記號筆）手繪案例為範本，通過對材質表現、個體、小品、空間等基本技法案例的學習，幫助室內設計師、環境藝術設計專業的學生及室內設計的初學者逐步掌握手繪表現的基本技法和要領，並能循序漸進，逐步進入到作品設計及作品鑑賞的整體掌控能力的訓練，提高運用手繪表現工具表達設計思想的能力。

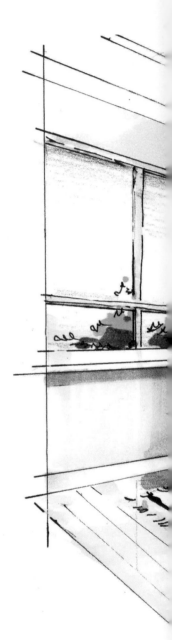

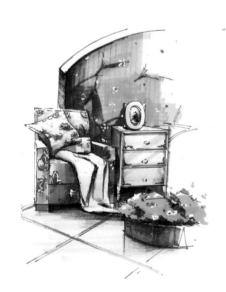

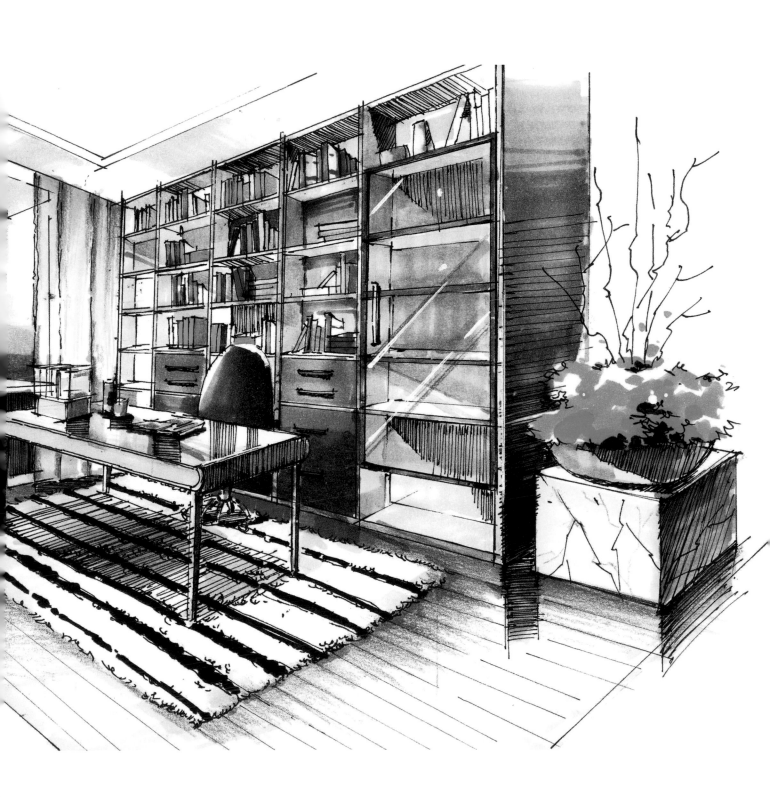

目錄

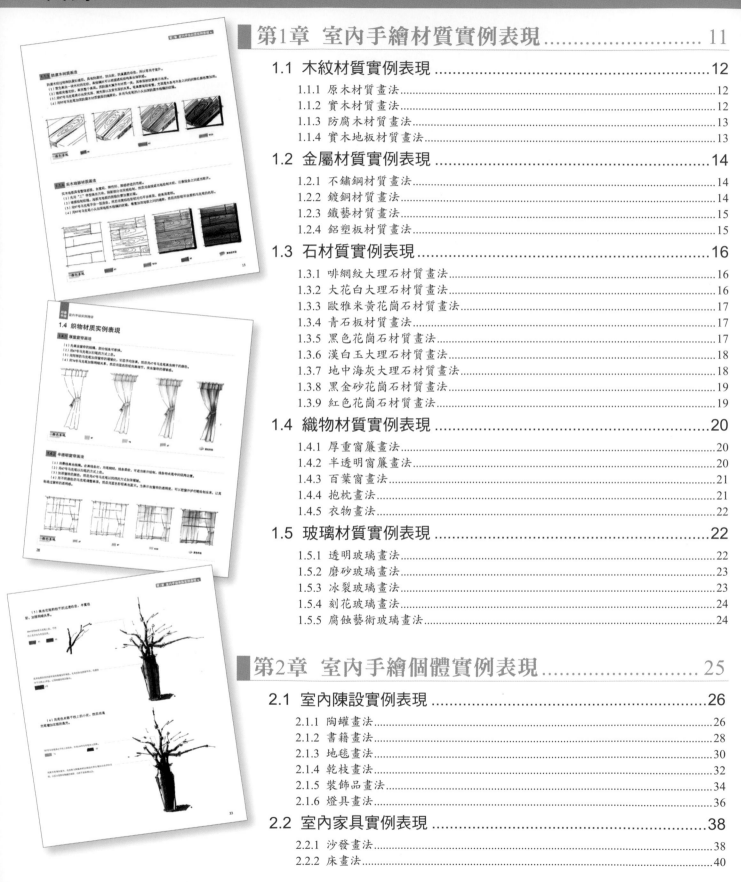

目錄

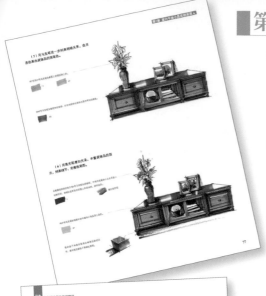

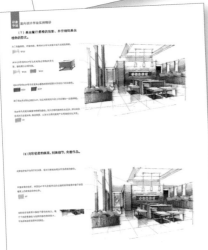

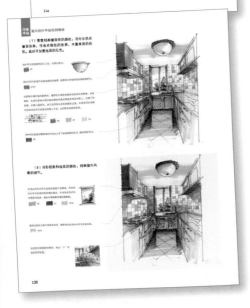

012

012

013

013

014

014

015

015

016

016

017

017

017

018

018

019

019

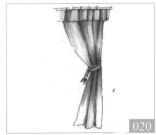
020

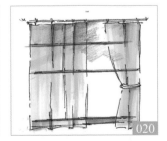
020

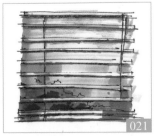
021

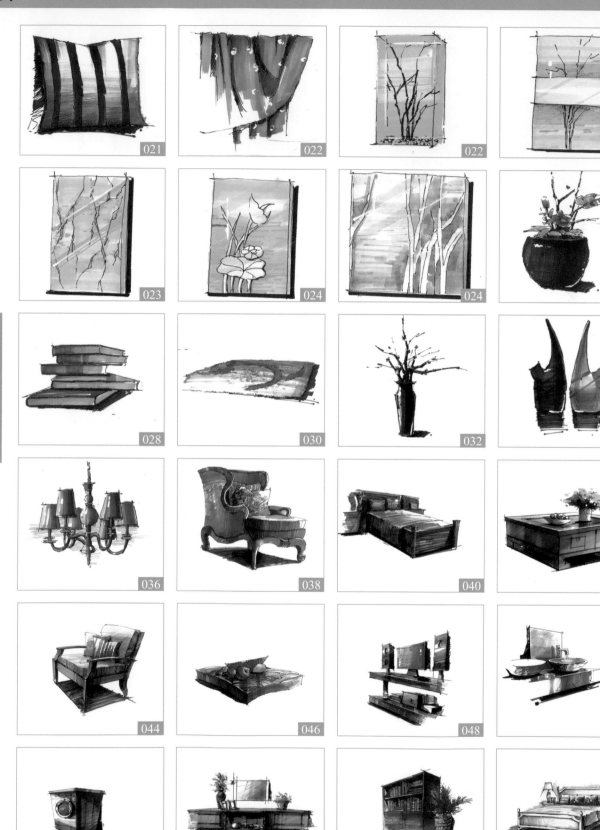

021
022
022
023
023
024
024
026
028
030
032
034
036
038
040
042
044
046
048
050
052
054
056
060

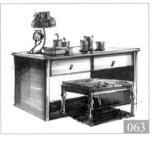
063

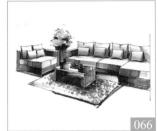
066

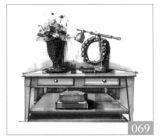
069

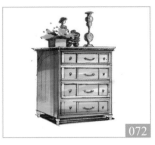
072

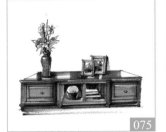
075

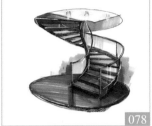
078

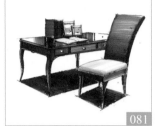
081

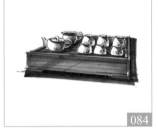
084

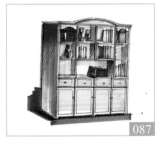
087

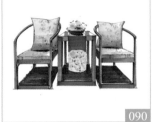
090

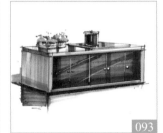
093

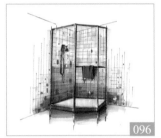
096

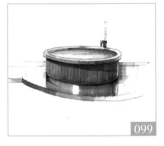
099

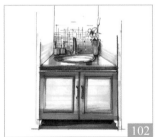
102

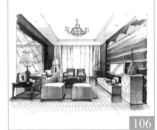
106

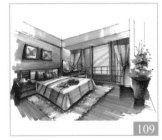
109

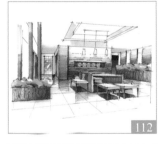
112

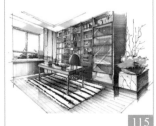
115

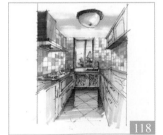
118

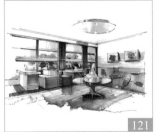
121

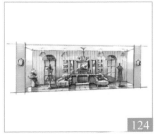
124

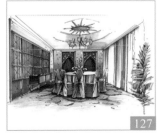
127

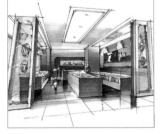

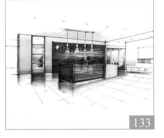
133

索引

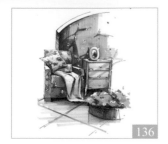

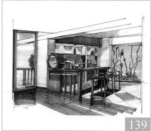

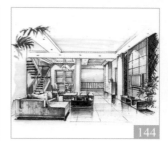

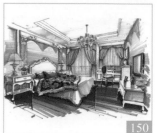

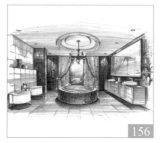

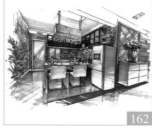

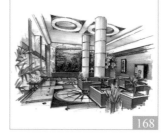

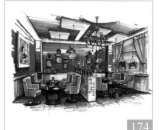

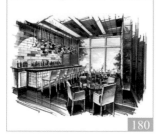

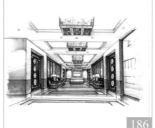

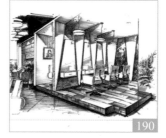

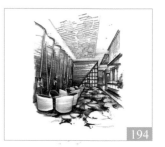

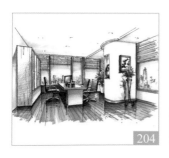

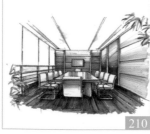

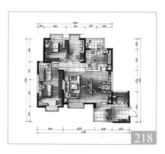

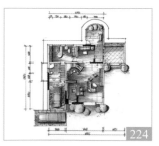

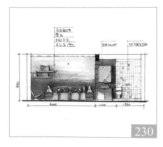

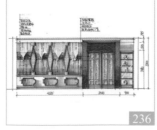

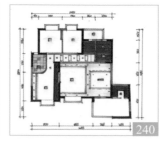

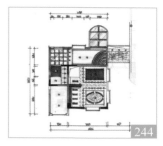

第1章
室內手繪材質實例表現

27

種不同材質
的表現技法

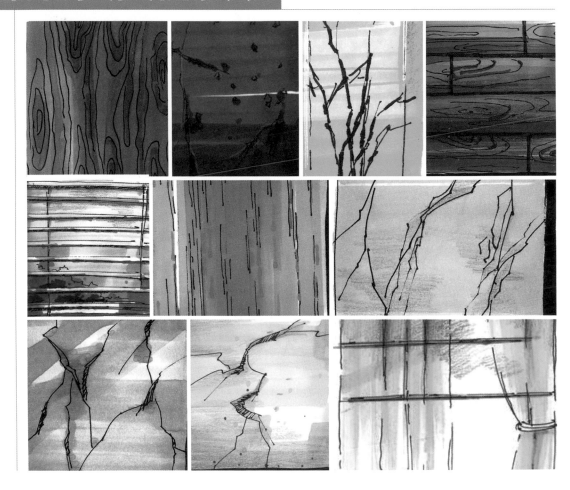

1.1 木紋材質實例表現

1.1.1 原木材質畫法

原木來源於天然的木材，色澤亮麗，花紋呈迴紋狀，形狀也較豐富。

（1）畫出原木輪廓，用曲線繪製迴紋線，下筆稍輕。

（2）繼續修整紋理線條，用筆要自然輕柔，可以按照木紋紋理隨意繪製，線條與線條之間可斷開。

（3）用紅棕色麥克筆畫出紋理的底色，加重紋理線，增加木質的凹凸感，然後用黑色麥克筆給木材一側加陰影。

（4）用深棕色麥克筆加重部分紋理的凹槽處，顏色有深有淺，切忌平均塗畫，然後用紅棕色色鉛突出原木材質的質感。

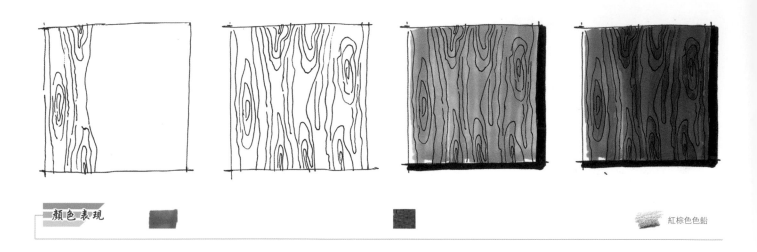

顏色表現　　　　　　　　　　　　　　　　　　　　　　　　　　　　　　　　　　　　　紅棕色色鉛

1.1.2 實木材質畫法

實木材質經過化學處理，顏色純度偏低。

（1）勾畫出實木材質的紋理，實木材質花紋呈V字形。

（2）採用同樣的方法完成畫面所有紋理的繪製。

（3）用暖灰色麥克筆給木紋鋪上底色，降低木紋的純度，然後用黑色麥克筆給木材一側加陰影。

（4）用棕黃色麥克筆和黃色色鉛畫出木板材質顏色，然後用紅棕色麥克筆加重實木的紋理，增加凹凸感。

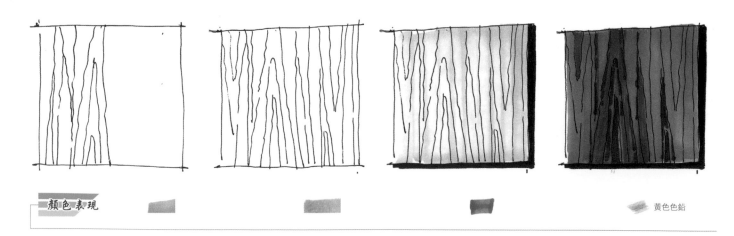

顏色表現　　　　　　　　　　　　　　　　　　　　　　　　　　　　　　　　　　　　　黃色色鉛

1.1.3 防腐木材質畫法

防腐木經過特殊防腐處理後，具有防腐爛、防白蟻、防真菌的功效，所以常用於室外。

（1）首先畫出一塊木材的花紋，畫線稿時可以根據透視結構畫出體積感。

（2）繼續修整花紋，畫完整個畫面。因防腐木屬於木材質一類，其表面樹紋要表示出來。

（3）用紅棕色麥克筆表示出受光面、側光面及背光面的關係。筆畫要有輕有重，尤其是木條與木條之間的間隙處顏色要加深。

（4）用深棕色麥克筆加深防腐木材質側面的縫隙處，並用麥克筆的小頭加深防腐木線稿的紋理，然後用暖灰色麥克筆降低木材顏色的純度。

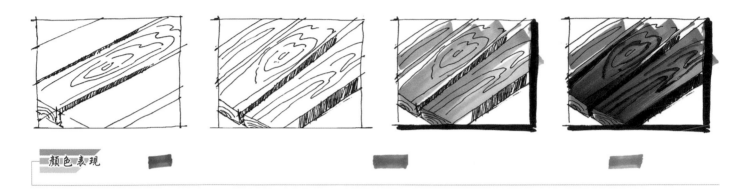

顏色表現

1.1.4 實木地板材質畫法

實木地板具有整體感強、自重輕、彈性好、腳感舒適的性能。

（1）先用「工」字形畫出方塊，陰影部分用雙線繪製，然後用曲線適當地繪製木紋，注意線條之間適當斷開。

（2）繼續繪製紋理，地板與地板的拼接處要加重處理。

（3）用紅棕色麥克筆平塗一層底色，然後用黃棕色色鉛均勻平塗表面，使畫面柔和。

（4）用深棕色麥克筆小頭加深地板木線稿的紋理，著重加深地板之間的縫隙，然後用暖灰色麥克筆降低木材顏色的純度，接著用色鉛平塗，柔和麥克筆的色彩。

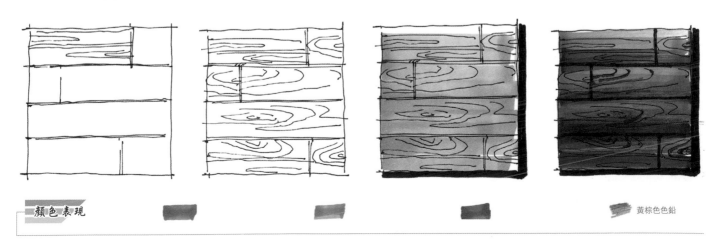

顏色表現　　　　　　　　　　　　　　　　　　　　　　　　　黃棕色色鉛

1.2 金屬材質實例表現

1.2.1 不鏽鋼材質畫法

不鏽鋼材質的特點是表面平坦,接近鏡面亮度,表面看上去硬朗、冰冷且反光較強。在繪製時,用冷灰色表現冰冷感。

（1）勾畫出不鏽鋼材質的大致輪廓,線條要畫得瀟灑、隨意一些。

（2）繼續繪製線條。

（3）用冷灰色麥克筆畫出不鏽鋼的固有色,最亮部分留白。然後用黑色麥克筆畫出陰影,增加不鏽鋼材質的厚度,也可以表現出材質的陰影,增強立體感。

（4）用更深的冷灰色麥克筆加重不鏽鋼材質的暗面,然後用淺綠色麥克筆適當地增加一些環境色。

顏色表現

1.2.2 鍍銅材質畫法

不鏽鋼鍍銅就是在不鏽鋼表面鍍上真銅,顏色偏黃,裝飾性較強。

（1）繪製線稿時,線條要輕柔、自然。有些紋理線條可適當斷開。

（2）繼續繪製線條,直至完成整個畫面。

（3）用棕黃色麥克筆平塗,表現其固有色,中間適當留白。

（4）用紅棕色麥克筆加深材質的暗面,不用畫得太滿,然後用麥克筆的小頭在材質表面增加一些小線段,豐富材質的質感。

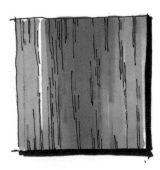

顏色表現

1.2.3 鐵藝材質畫法

鐵藝材質可塑性強，有金屬質感，表面光滑。繪製時亮點是表現金屬質感的關鍵。

（1）首先繪製出鐵花的形狀，部分線條可斷開。

（2）繼續修整鐵藝材質的線條。

（3）用藍灰色麥克筆均勻塗畫出鐵花的固有色，然後用黑色麥克筆畫出材質的陰影。

（4）用較淺的藍灰色麥克筆繪製背景色，突出立體感。然後用白色色鉛沿鐵藝的受光邊緣反覆平塗，增強受光面。不同麥克筆間相互配合，加深暗面效果。

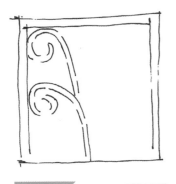 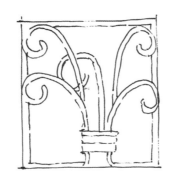 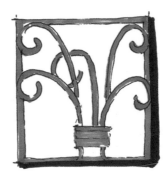

顏色表現

1.2.4 鋁塑板材質畫法

鋁塑板顏色比較豐富，表面光感強，所以在刻畫的時候要注意光感的表現。

（1）依照透視關係，隨意繪製幾塊鋁塑板，並用雙線表現出鋁塑板的厚度。

（2）用豎向線條繪製鋁塑板反光效果。

（3）選用紅色、黃色和冷灰色麥克筆畫出鋁塑板的固有色。

（4）用相同顏色的麥克筆豎向畫出反光，麥克筆上色要平整，加深陰影效果，最亮部分留白。

顏色表現

1.3 石材質實例表現

啡網紋大理石材質畫法

啡網紋顏色豐富，有深咖啡色和淺咖啡色，表面附有白色網狀紋理，在繪製表面紋理時可以多畫一些。

（1）用折線畫出表面花紋，部分線條可斷開。

（2）繪製完紋理後，用黑色麥克筆給石材一側加陰影。

（3）用黃色麥克筆畫出材質的固有色。

（4）用黃棕色色鉛以來回掃筆的方式，刻畫網狀表面紋理，然後用黃色和黃棕色麥克筆相互配合加深石材效果，注意最亮部分留白。

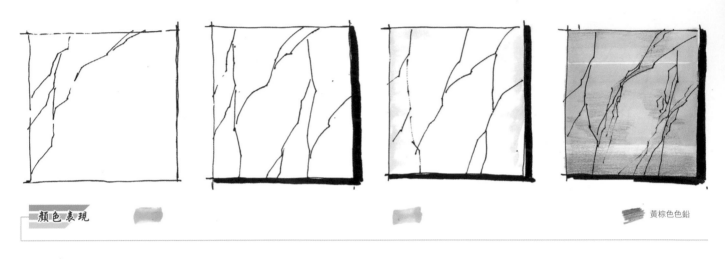

顏色表現 ▬▬▬ 　　　　　　　　　　　　　▬▬　　　　　　　　　　　　　　▬▬▬ 黃棕色色鉛

大花白大理石材質畫法

大花白大理石顏色灰白，表面有深灰色細紋，繪製時注重一些細紋的表現。

（1）用折線畫出石材細紋。

（2）繼續修整石材的細紋，然後用黑色麥克筆沿石材一側畫出石材的厚度。

（3）用暖灰色麥克筆畫出材質的底色，然後用深一個層次的暖灰色麥克筆突出深灰色的細紋。

（4）用不同顏色的麥克筆相互配合，適當地增加環境色。如果需要增加石材的光感，可用灰色麥克筆在石材表面斜拉兩條直線。

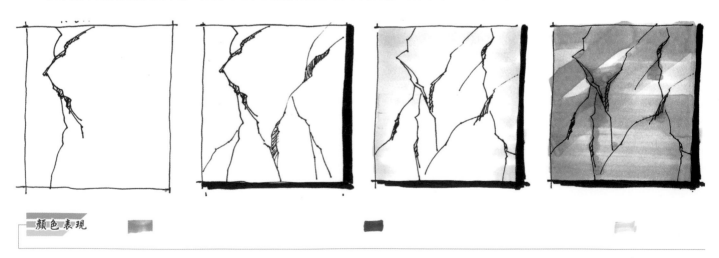

顏色表現 ▬▬　　　　　　　　　　　　　▬▬　　　　　　　　　　　　　▬▬

1.3.3 歐雅米黃花崗石材質畫法

歐雅米黃花崗石顏色偏黃，紋理較細，因此繪製時要選用比較細的筆。

（1）用折線隨意勾勒幾筆線條表現花崗石的紋理。

（2）繼續完成紋理的繪製，裂縫處用排線表示。然後用不規則的小圓表現出石材表面的顆粒感。

（3）用黃色麥克筆繪製石材固有色，中間適當留些白色縫隙。

（4）用黃色和黃棕色麥克筆配合，畫出質感光滑的石材效果，麥克筆上色時要適當的留白，然後用黃棕色色鉛塗畫顆粒，豐富細節。

顏色表現　　　　　　　　　　　　　　　　　　　　　黃棕色色鉛

1.3.4 青石板材質畫法

青石板表面肌理凹凸不平，根據表面的紋理用不同顏色畫出凹凸感。

（1）用「工」字形線條畫出石材輪廓，然後用斷線繪製石板接縫處。

（2）用折線畫出表面紋理，然後用小排線增加立體感。

（3）用藍灰色麥克筆畫出青石板的不同層次，並用冷灰色麥克筆加重石板之間的縫隙。

（4）繼續用不同顏色麥克筆調整石材顏色表現，最亮部分留白。可以適當用黑色色鉛把石板表面的粗糙感繪製出來。

顏色表現

1.3.5 黑色花崗石材質畫法

黑色花崗石顏色偏黑，表面有細小的顆粒，因此在畫線稿時可以繪製一些不規則的小點。

（1）首先用折線畫出紋理。

（2）繼續畫完整個畫面的紋理，接縫處用小排線表示。然後用小點增加石材表面的顆粒感，注意小點的疏密關係。

（3）選用純度較低的灰色麥克筆平鋪石材表面，用筆要有輕重變化。

（4）用深灰色麥克筆調節畫面，並用白色鉛筆在表面增加一些紋理，突出石材質感。

顏色表現

1.3.6 漢白玉大理石材質畫法

漢白玉為純白大理石，表面細紋少，在繪製時少處理即可。

（1）隨意勾勒幾筆線條表現出石材的紋理。

（2）繼續繪製紋理線條，並用黑色麥克筆畫出石材的厚度。

（3）用暖灰色麥克筆處理漸層關係。

（4）用暖灰色系麥克筆相互配合畫出材質的顏色，然後用黃棕色麥克筆適當增加暖色作為環境的反光。

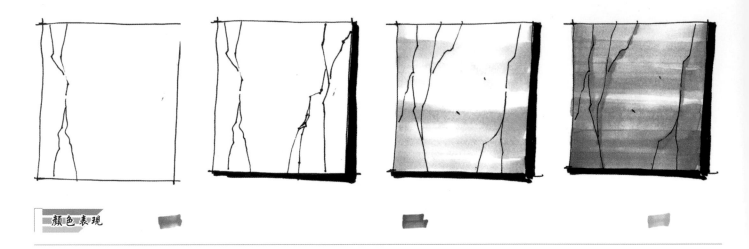

1.3.7 地中海灰大理石材質畫法

地中海灰大理石顏色灰白，表面含白點，所以在繪製時表面可以繪製一些不規則的小點。

（1）用折線畫出石材的紋理。

（2）用小點的方式增加表面不規則的顆粒感，並用黑色麥克筆畫出石材厚度。

（3）用冷灰色麥克筆平塗整個石材表面，中間顏色適當淺一些。

（4）用冷灰色系及深藍色麥克筆表現石材不同的層次，做漸層效果。

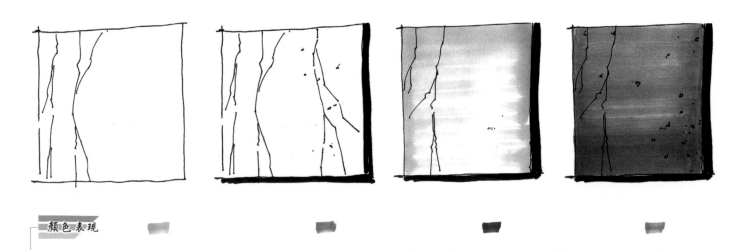

1.3.8 黑金砂花崗石材質畫法

黑金砂花崗石顏色偏黑，表面有細小的顆粒。

（1）用不規則的小圓表示細小的顆粒。

（2）表面細小顆粒可以適當多繪製一些，增加材質的質感，然後用折線表現表面紋理。

（3）用藍灰色麥克筆平鋪，畫出石材表面的固有色，中間適當留出白色小縫隙。

（4）幾種顏色的麥克筆相互配合，突出石材的質感，然後用白色色鉛增加石材表面的光滑感。顆粒用黃色色鉛表示。

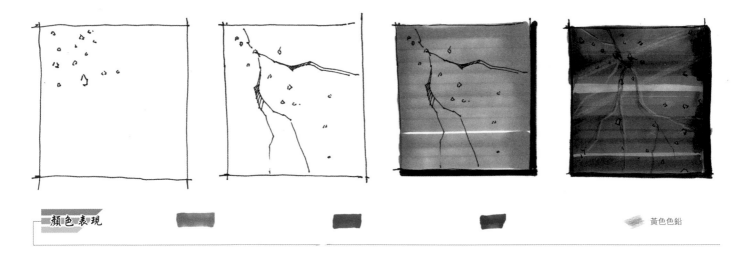

顏色表現　　　　　　　　　　　　　　　　　　　　　　　　　黃色色鉛

1.3.9 紅色花崗石材質畫法

紅色花崗石顏色偏紅，表面有細小的顆粒，因此在畫線稿時可以繪製一些不規則小點。

（1）首先畫出折線紋理，接縫處用斜排線表示。

（2）畫完紋理線條後，用小點增加石材表面的顆粒感，注意點的疏密關係。

（3）選用暗紅色麥克筆平塗石材表面，最亮部分注意留白。

（4）選用紅色麥克筆加重石材底部和紋理處的顏色，使顏色對比更加鮮明。

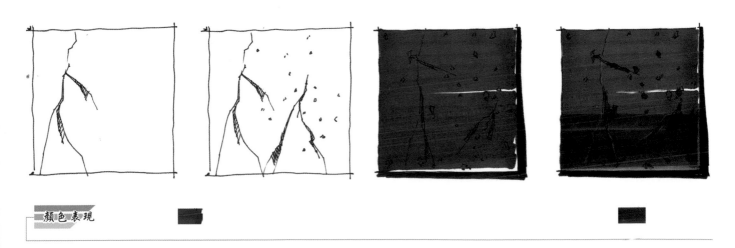

顏色表現

1.4 織物材質實例表現

1.4.1 厚重窗簾畫法

（1）先畫出窗簾的線稿，部分線條可斷開。

（2）用藍色麥克筆以掃筆的方式上色。

（3）用同樣的麥克筆加深窗簾的皺褶處，切忌平均塗畫，然後用綠色麥克筆畫出繩子的顏色。

（4）用深藍色麥克筆加強明暗關係，然後用藍色色鉛刻畫細節，突出窗簾的皺褶感。

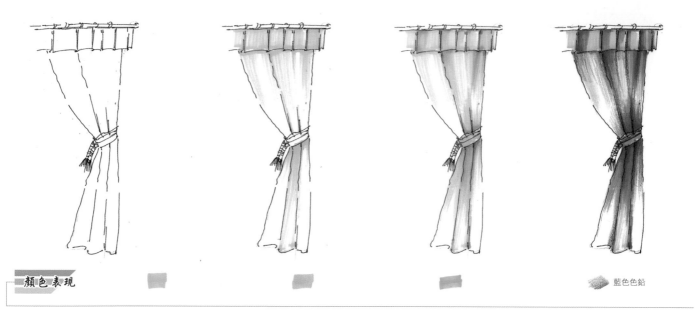

顏色表現　　　　　　　　　　　　　　　　　　　　　藍色色鉛

1.4.2 半透明窗簾畫法

（1）用墨線畫出線稿。在畫線條時，用筆稍輕，線條柔軟，可適當斷開繪製，線條的特點是中間輕兩邊重。

（2）用藍色麥克筆以掃筆的方式上色。

（3）加深窗簾的顏色，然後用綠色麥克筆以同樣的方式加深皺褶。

（4）用不同顏色的麥克筆調整畫面，然後用藍色色鉛畫出藍天。為表示出窗簾的透明度，可以把窗外護欄大略繪製出來，讓其有通過窗簾的透明感。

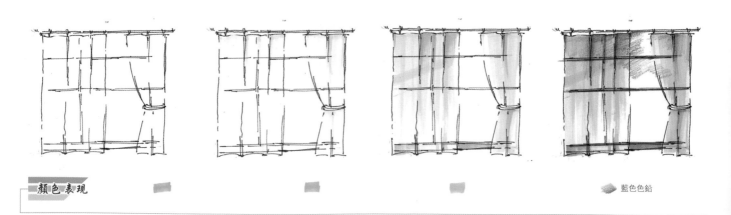

顏色表現　　　　　　　　　　　　　　　　　　　　　藍色色鉛

1.4.3 百葉窗畫法

（1）用直線畫出百葉窗的線稿，部分線條可斷開，線條的排列要疏密有致。窗外的植物隨意勾勒幾筆，以增顯百葉窗的質感。

（2）用暖灰色麥克筆上色，只輕輕描畫兩邊即可。

（3）用麥克筆加深陰影層次，顏色由下往上依次遞減。然後用綠色麥克筆畫出窗外景物顏色，注意植物與窗戶的遮擋關係。

（4）用深綠色麥克筆加深植物陰影，然後用藍色色鉛畫出天空的顏色。

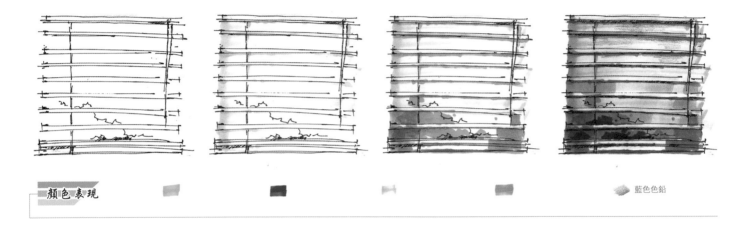

顏色表現　　　　　　　　　　　　　　　　　　　　🖍 藍色色鉛

1.4.4 抱枕畫法

（1）用直線畫出抱枕的線條，線條可斷開。然後用排線畫出抱枕的陰影，突出體積感。繪製軟性材質時線條要畫得鬆散、活潑些。

（2）用冷灰色麥克筆畫出條紋的顏色，注意在畫黑色時不要用純黑色，最好選用深灰色，這樣顯得比較透氣。然後用淺一點的冷灰色麥克筆畫出抱枕的固有色，切記不要畫得太密實。

（3）用暖灰色麥克筆加深抱枕暗面顏色。

（4）用深棕色色鉛柔和抱枕邊緣，完成繪製。

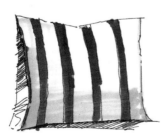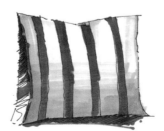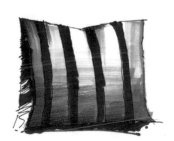

顏色表現　　　　　　　　　　　　　　　　　　　　🖍 深棕色色鉛

1.4.5 衣物畫法

（1）畫出衣物的線稿。布紋的皺褶處用排線畫出明暗關係，皺褶不宜畫得過多，多了會顯得凌亂。

（2）用綠色麥克筆上色，深色部位可多塗抹幾次，表現出布紋的皺褶感。

（3）用綠色系麥克筆加重暗面，突出皺褶。

（4）用白色修正筆給布料加上小碎花，修正筆不宜過多使用。然後用綠色色鉛增加布紋質感。

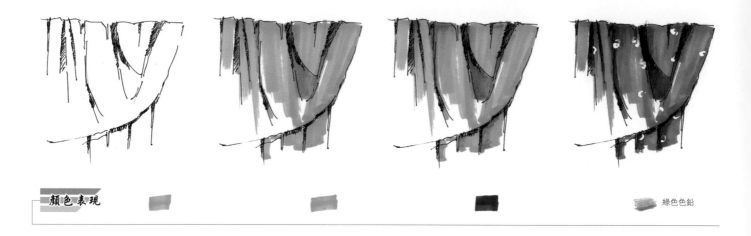

顏色表現　　　　　　　　　　　　　　　　　　　　　　　　　　　　　　綠色色鉛

1.5 玻璃材質實例表現

1.5.1 透明玻璃畫法

在繪製玻璃時一般會用藍色作為玻璃的固有色。

（1）依照一點透視的原則畫出透明的玻璃框，然後畫出裡面的植物襯托玻璃材質。

（2）用藍色麥克筆以平塗的方式給玻璃上色，注意中間適當留白。

（3）繼續用藍色麥克筆在玻璃底部反覆塗抹，再用更深的藍色麥克筆增加暗面顏色。

（4）用藍色色鉛增加玻璃質感，再用白色修正筆畫出玻璃裡面的結構線，表示透明度。

顏色表現　　　　　　　　　　　　　　　　　　　　　　　　　　　　　　藍色色鉛

1.5.2 磨砂玻璃畫法

磨砂玻璃透明度不高，表面有顆粒感，可以用小點表示。

（1）依照一點透視的原則畫出透明的玻璃框，並畫出裡面的植物。

（2）用藍色麥克筆給玻璃上色，中間適當留白，作為裝飾。

（3）用更深的藍色麥克筆加深白條邊緣的顏色，突出中間的白條。

（4）用偏黃的色鉛表現玻璃透出的環境色。磨砂玻璃透明度低，反光稍弱，因此少用亮點。

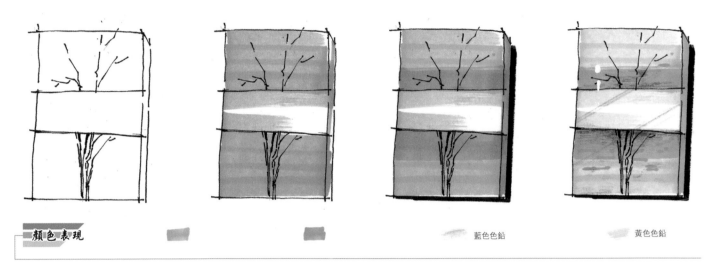

顏色表現　　　　　　　　　　　　　　　　　　　藍色色鉛　　　　黃色色鉛

1.5.3 冰裂玻璃畫法

冰裂玻璃表面有很多細紋，在繪製時可以用不規則的折線將其表現出來。

（1）畫出表面的細紋。

（2）用藍色麥克筆畫出玻璃的固有色。

（3）用藍色色鉛增加花紋的暗面，並用黑色麥克筆畫出玻璃的陰影。

（4）用更深的藍色麥克筆增加紋理的暗面，並在表面繪製短筆觸，增加質感。

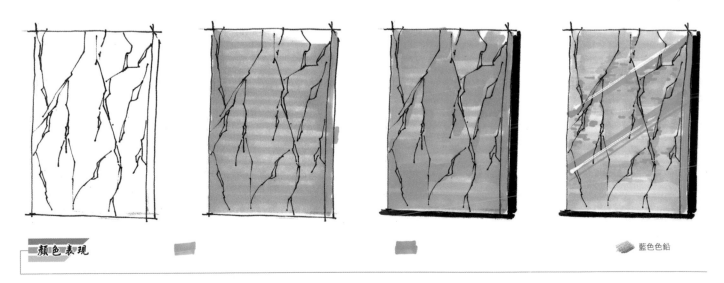

顏色表現　　　　　　　　　　　　　　　　　　　　　　　藍色色鉛

1.5.4 刻花玻璃畫法

刻花玻璃花紋繁多，風格不同，花紋也不同。繪製時把表面的花紋表現出來尤為重要。

（1）畫出表面的花紋。

（2）用藍色麥克筆畫出玻璃的固有色。

（3）用深藍色麥克筆畫出表面的凹凸感，使花紋部分突出，可留白。

（4）用白色修正筆在玻璃表面拉斜線增加反光度，並用藍色色鉛增加質感。

 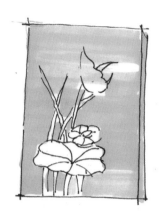 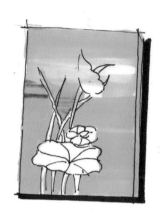 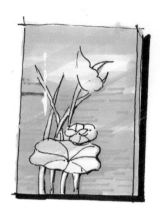

顏色表現　　　　　　　　　　　　　　　　　　　　　　　　　　藍色色鉛

1.5.5 腐蝕藝術玻璃畫法

腐蝕藝術玻璃表面由不規則的線構成，多表現為抽象圖案，很具有藝術效果。

（1）用墨線畫出玻璃細紋。

（2）用暖灰色麥克筆畫出玻璃的固有色。

（3）用更深的暖灰色麥克筆加重細紋顏色，增加凹凸感。

（4）用黃棕色麥克筆繪製一些黃色，增加環境色。

顏色表現

第2章
室內手繪個體實例表現

16
種不同個體
的表現技法

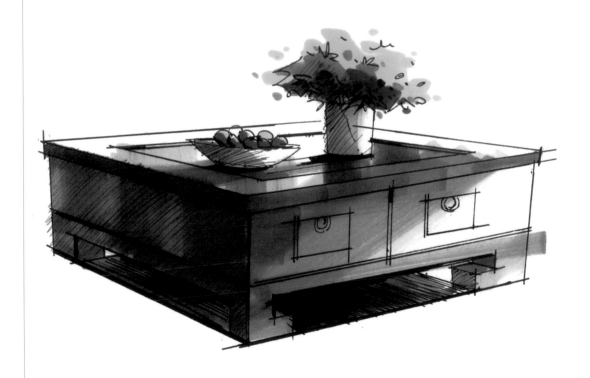

2.1 室內陳設實例表現

2.1.1 陶罐畫法

（1）用代針筆畫出輪廓，刻畫材質的細節，豐富線性的變化。根據光照的關係，在右側畫出物體的陰影，突出明暗對比關係。

統一光源，光源是從左邊照射過來的，陰影方向一致向右。

小單品徒手繪製即可，線條隨意、流暢。

（2）給陶罐和植物畫出固有色。在畫暗面時，麥克筆可以反覆塗抹或加重塗抹。

使用深棕色麥克筆以掃筆的方式畫出陶罐的固有色，然後找到明暗交界線，陰影部分加重塗畫，然後畫出樹枝的顏色。

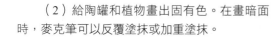

用綠色麥克筆將葉子的固有色畫出來，要沿著葉形平塗，適當留白。

（3）選擇同色系的麥克筆畫出漸層，豐富色彩，加強明暗關係。

用棕色系麥克筆修整陶罐的顏色。如果遇到兩種顏色不融合時，可用細線漸層。

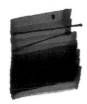

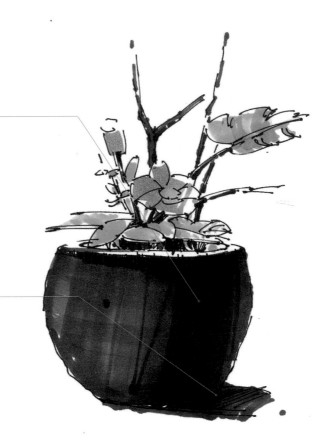

用暖灰色和黑色麥克筆畫出陰影的顏色，接近罐子底部的陰影的顏色可以再深一些。

（4）用色鉛修整細節，柔和畫面，並用修正筆畫出留白。

用綠色系麥克筆畫出葉子的固有色，然後用粉色麥克筆和粉色色鉛畫出花卉的顏色。注意植物的明暗層次及遮擋關係。

 粉色色鉛

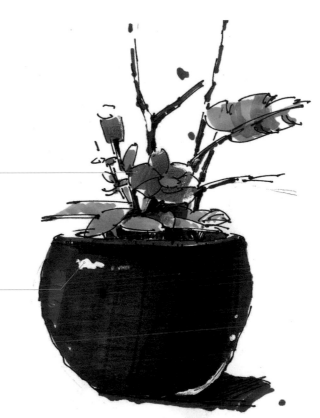

用修正筆增加最亮點，在陰影與陶罐底部導線的交界處增加白色的收邊線，以區分陰影和陶罐的暗面，白色不宜畫得過多。

2.1.2 書籍畫法

（1）用墨線繪製材質的細節，豐富線性變化，根據光照的關係，在右側增加物體的陰影，加強明暗對比關係。

注意多觀察書籍的堆疊關係，在生活中多嘗試把書籍擺成不同的樣式，並進行寫生。

徒手繪製，線條隨意，線條之間適當斷開，注意用筆要稍微停頓。

（2）畫出固有色。在畫暗面時麥克筆可以反覆塗抹或加重塗抹。

用一些較亮麗的色彩給書籍的表面繪製固有色。

因為書籍較小，繪製時盡量一筆帶過，可留下明顯的筆觸。

關於麥克筆筆觸的表達方式。

有明顯的筆觸　暈染無筆觸

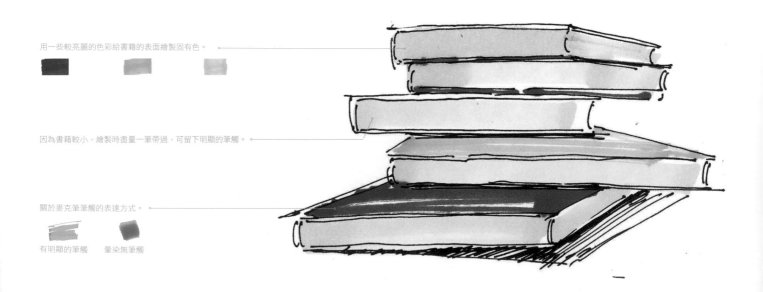

（3）加重書殼邊緣的顏色，並用深色麥克
筆加深陰影。

用相同的麥克筆，把書籍之間的連接處再加深，達到一種
陰影的感覺。

用暖灰色麥克筆把書殼的顏色加重，並加深陰影的顏色。

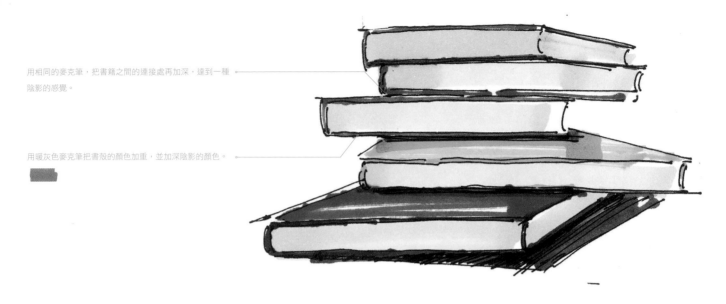

（4）用深色麥克筆加重書頁的顏色，然後
用色鉛修整細節，柔和畫面。

再次增加暗面的色彩，給書籍畫上陰影。

用同色系的色鉛平塗，柔和畫面。

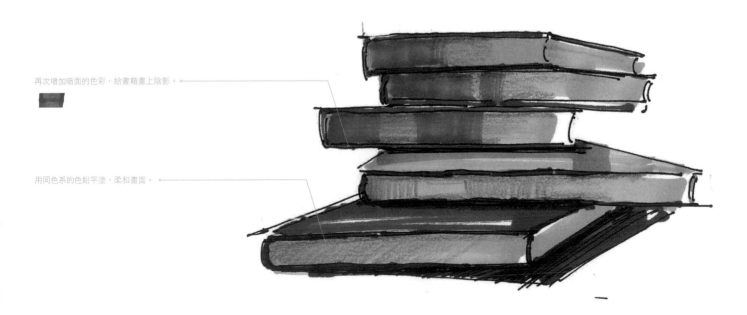

2.1.3 地毯畫法

（1）用墨線繪製材質的細節，豐富線性變化，根據光照關係，在右側增加物體的陰影，加強明暗的對比關係。

根據透視關係，採用
小排線的方式來繪製
地毯。

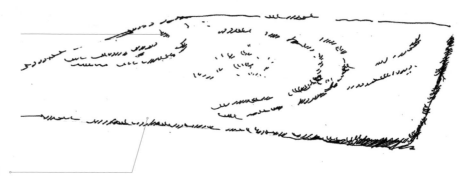

依照兩點透視的原則繪製地毯，視點可以稍微定高一些，讓其平面大一些。

（2）畫出地毯的固有色。

用冷灰色麥克筆先刻畫地毯的花紋，其餘的地方留白，可以反覆塗抹。

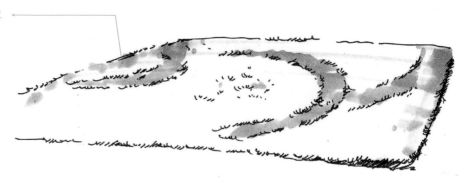

（3）畫出地毯的漸層色，
豐富色彩，加強明暗關係。

用相同的麥克筆，平塗地毯，增加畫面感，花紋
的色彩可以多塗畫，到外圍要淡一些。遠處的部
分可用一些線或者點繪製。

用冷灰色麥克筆沿著地毯的花紋再次加重顏色。

為了增加明暗的對比，用暖灰色麥克筆畫出地毯
的陰影。

（4）用淡藍色色鉛畫出
毛絨的質感，修整細節，柔和
畫面。

用色鉛給地毯增加毛絨的質感。其方法與畫線
稿為地毯繪製小排線的方法一致。

 淡藍色

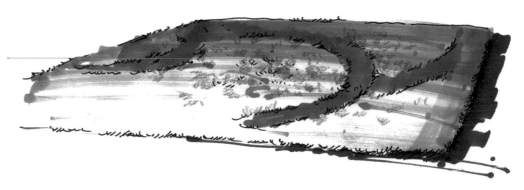

2.1.4 乾枝畫法

（1）用墨線繪製材質的細節，豐富線性變
化，根據光照關係，在右側增加物體的陰影，加
強明暗的對比關係。

注意乾枝的穿插關係，
被遮擋部分不用畫出。

統一光源，從圖上看出光源是從左邊照射過來，陰影方向一致向右。

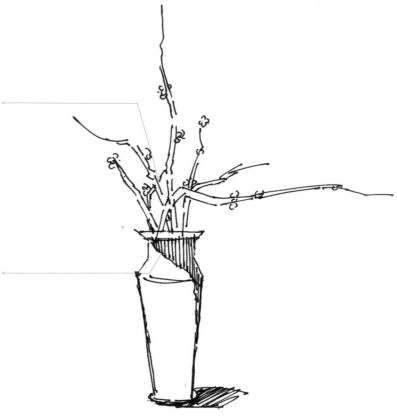

（2）畫出花瓶和枝幹的固有色，加重明暗
交界線和枝幹的顏色。

用深棕色麥克筆沿枝幹平塗。

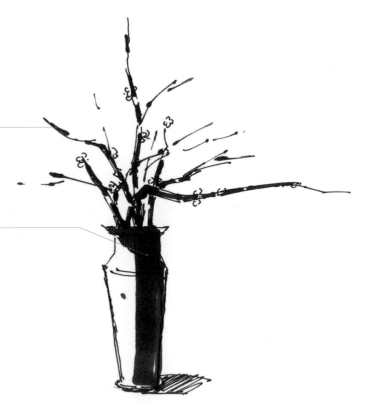

用較深的顏色先把花瓶的暗面畫出來，亮部留白。

（3）畫出花瓶和枝幹的漸層色，豐富色
彩，加強明暗關係。

用棕色系麥克筆上色。乾枝的上
色方法為先淺後深。

選用純度較低的色彩給花瓶增加環境色。先用灰色在亮面平塗，在顏色
未乾之前上暗紅色，讓兩種顏色相互融合。

（4）用亮色點綴乾枝上的小花，然後用修
正筆增加花瓶的亮點。

用粉色麥克筆畫出乾枝上的花朵，並用黑色麥克筆加上陰影。

用修正筆增加最亮點，在陰影與陶罐底部邊緣的交界處增加白色的收邊
線，以區分陰影和陶罐的暗面，白色不宜畫得過多。

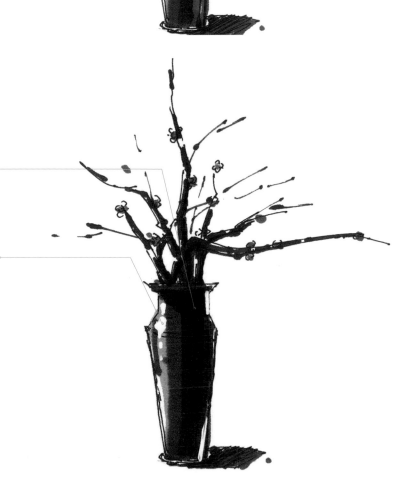

2.1.5 裝飾品畫法

（1）用墨線繪製材質的細節，豐富線性變化，加強明暗的對比關係。

裝飾品的陰影需垂直物品向下繪製，這樣既可以作為陰影，又可以作為桌面的倒影。

小單品徒手繪製，線條適當斷開，線條兩頭適當加粗。

（2）畫出物品的固有色，在畫暗面時可用麥克筆反覆塗抹或加重塗抹。

畫固有色時，要做到冷暖顏色的對比，左邊的用冷灰色，右邊則用暖灰色。

（3）加重暗面的明暗交界線，此時將陰影也一併畫出。

想要很好地表達陶瓷光滑的質感，用麥克筆上色時一定要平塗均勻，並用相同的麥克筆在飾品上重複平塗以增加體積感。

（4）突顯質感，用同色系的麥克筆在陶瓷飾品的表面斜向繪製，表現光滑的質感，這種方法同樣適用於玻璃、鐵藝等反光比較明顯的材質。

用深色的麥克筆加重暗面和陰影。

用修正筆在陶瓷邊緣畫出反光，也方便區分飾品的邊緣線與陰影，注意白色不宜塗得過多。

2.1.6 燈具畫法

（1）用墨線繪製材質的細節，豐富線性變化。燈罩之間的穿插關係最好還是先用鉛筆將其形態畫出，然後再上墨線，注意前後的遮擋關係。

燈罩的基本形是梯形。根據視平線的關係，如果視平線在下，燈罩的橢圓口則在下；如果視平線在燈具的上面，則燈罩的橢圓口在上。

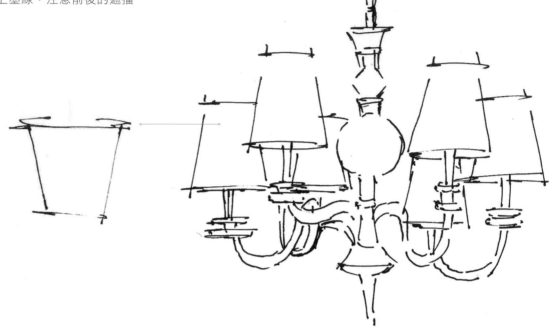

（2）用黃色麥克筆為燈具畫出固有色，根據光照的方向適當留白。

畫燈罩時不要畫得太滿，在受光面留一點白。

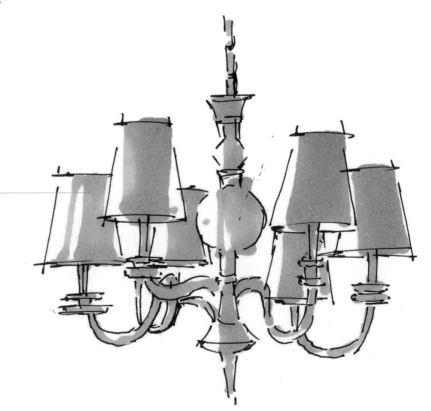

（3）用麥克筆加重右面背光面的顏色，利
用N字形線條向左面漸層。

用紅棕色麥克筆加重燈具的明暗交接線，畫出體積感。

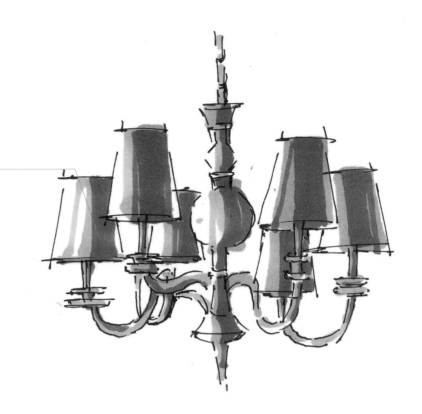

（4）用色鉛柔和較生硬的色彩，特別是亮
面和暗面的層次色彩，並用修正筆增加最亮點。

用同色系的麥克筆畫出漸層，並用紅
棕色色鉛繪出層次。

　　紅棕色色鉛

用修正筆畫出最亮點，加強燈貝的金屬感，白
色光點不宜點得過多。

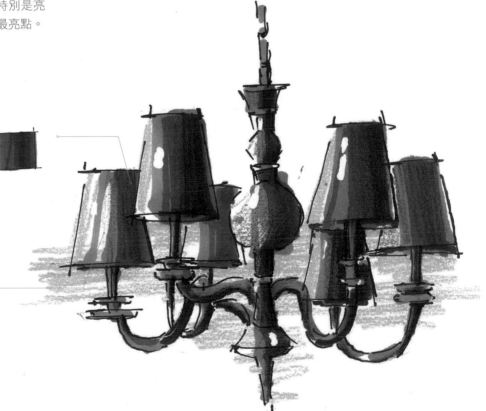

2.2 室內家具實例表現

2.2.1 沙發畫法

（1）依照兩點透視的原則，繪製沙發的形體。

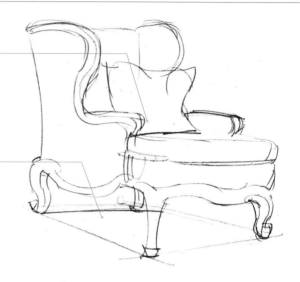

枕頭是不可少的裝飾物，同時也可以遮擋到一些難處理的邊角。

首先依照近大遠小及曲面的透視關係，確定消失點及視平線。

（2）用代針筆繪製墨線，注意曲線的刻畫，線條之間可適當斷開。

繪製過長的線條或者曲度難以掌握的線條時，注意使用分段繪製的方法。

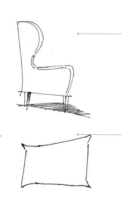

枕頭的線條不宜太直，四個角呈V字形繪製。

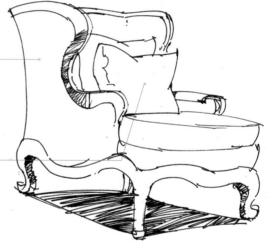

（3）畫出沙發和抱枕，以及它們的陰影。

用編織線表現出抱枕的材質，只畫暗面即可。

暗面的排線最密，灰面其次，亮面留白。

物體的光源要統一，使用代針筆畫出暗面。

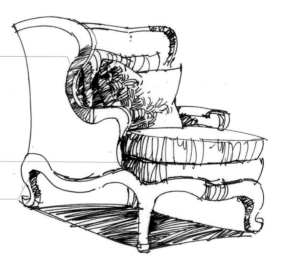

（4）繪製沙發的固有色，畫暗面時麥克筆
可以反覆塗抹或加重塗抹。

用粉色麥克筆以掃筆的方式畫出沙發軟材質，暗面暫時不上色。沙發的
硬材質部分用紅棕色麥克筆平塗。

畫出枕頭的暗面。

用冷灰色麥克筆畫出沙發的陰影。

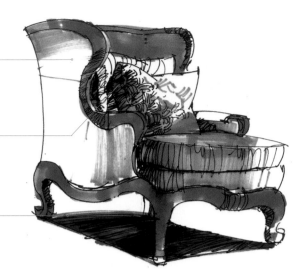

（5）選用同色系的麥克筆，不斷地豐富畫
面的色彩，為加重暗面的顏色鋪底。

用橙色麥克筆以掃筆的方式，畫出沙發的暗面，然後用紅棕色麥克筆塗
畫，以此降低色彩的明度。最亮的部分要留白。

用冷灰色麥克筆加重陰影的中間部分。

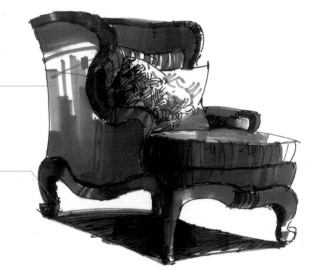

（6）使用紅色色鉛和白色修正筆不斷地調
整畫面的顏色。

選擇一支明度較低的紅色色鉛，
畫出沙發的椅背和抱枕的暗面。

用修正筆畫出物體的亮點，突出明暗的對比，修正筆不能過多使用或者
擋住了結構線。

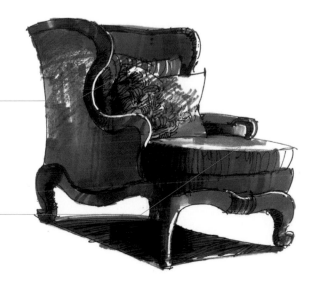

2.2.2 床畫法

（1）首先用鉛筆繪製個體床。在繪製床時，要使用硬朗的直線，而在畫床單和抱枕時，要使用柔軟的曲線。

注意床的比例關係，床的總高度是800mm，床墊的高度為450mm。依照透視原則，右側面比左側面略小。

注意在畫床時，視平線不宜過高，否則床面過大，不宜著色。

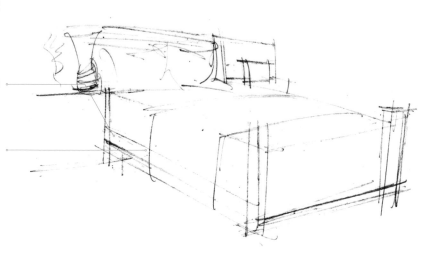

（2）用代針筆繪製墨線，然後用排線畫出床的暗面。木質的物品可用尺規輔助繪製，床單、罐子、枕頭等還需徒手繪製。

這一步需要注意線條的曲直關係，以及近實遠虛的透視原則。

陰影排線的方向隨意。

床體的木材肌理用較細的代針筆以曲線的方式繪製，用筆要輕柔，線條適當彎曲。

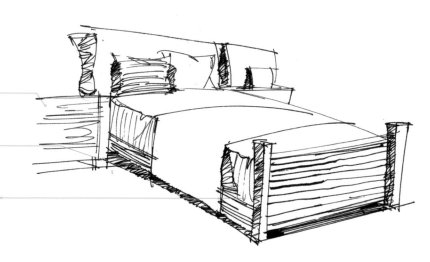

（3）畫出抱枕、床體及床櫃的陰影。

首先確定光源，強化明暗的關係，床和櫃子的陰影排線要重於暗面的排線。

用0.3號代針筆畫出暗面，然後用0.7代針筆畫出陰影。

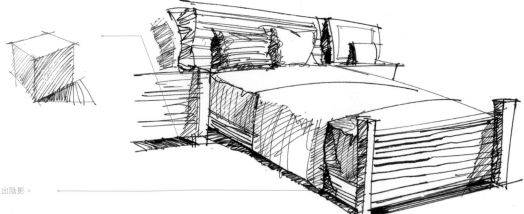

（4）給床及床上物品繪製固有色，在畫暗
面時可用麥克筆反覆塗抹或加重塗抹。

用紅棕色麥克筆畫出木材質的顏色，然後用冷灰色麥克筆畫出被子的顏
色，接著畫出床單的顏色，並用藍色麥克筆畫出枕頭和花瓶的顏色。

畫亮面時，麥克筆的運筆速度稍快，用掃筆的
方式一筆帶過。停留時間過長顏色會加重。

軟性的材質用平塗的筆觸表現。

硬性的材質用掃筆的筆觸表現。

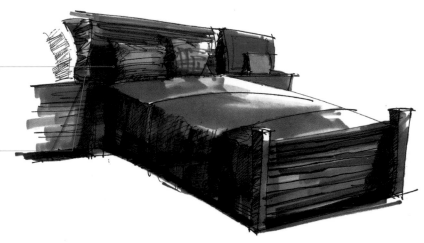

（5）使用同色系的麥克筆調整畫面的顏
色，修整細節。

用暖灰色麥克筆畫出床墊暗面的顏色，用棕色麥克筆調整床的暗面顏
色，用冷灰色麥克筆加重陰影的顏色。

為床頭櫃上的裝飾品上色，先畫出它的固
有色，然後畫出暗面的顏色。

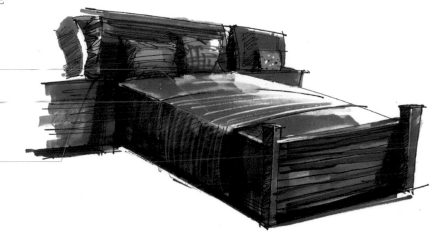

（6）用紅棕色色鉛柔和畫面，然後用白色
色鉛畫出床單的花紋，修整細節。

由於修正筆的亮度過高，因此床單部分使用白色色鉛畫出紋路。

床墊的立面與平面的交界處用白色色鉛繪製。

在整個木材質的表面大面積平塗紅棕色，以此來柔和畫面。

紅棕色色鉛

2.2.3 茶几畫法

（1）用硬朗的直線畫出茶几的輪廓，注意近大遠小的透視原理。盡量用平視的角度去繪製茶几。

確定視平線的高度，但不宜過高，這對個體有至關重要的作用。

繪製出果盤與植物，它們能夠活躍畫面的作用。

估計消失點的位置，因為茶几較小，所以消失點大可定在紙張內。

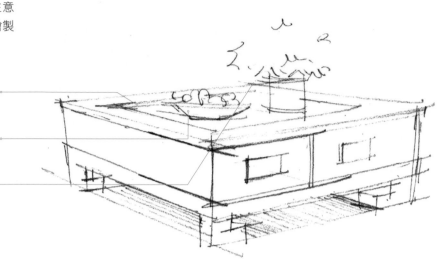

（2）用代針筆繪製墨線，注意線條的變化。

用弧線表現軟性材質的特徵。

用硬朗一些的線條來繪製茶几，可使用尺規來畫圖。

加重茶几的明暗交界線。

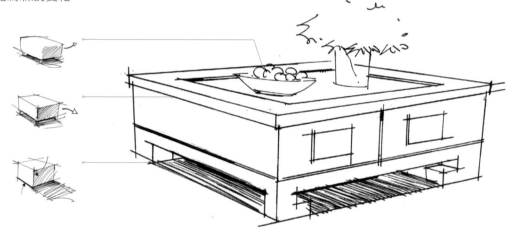

（3）修整墨線稿，調整畫面的黑白對比度。底部的顏色最重，可用代針筆多次塗畫茶几底部邊緣的線條。

統一光源，使用排線表示出茶几的黑、白、灰三大面。

依照近實遠虛的畫法，修整陰影部分的排線，但排線不宜過多。

用麥克筆或者代針筆加粗茶几底部的輪廓線，切忌畫得太滿。

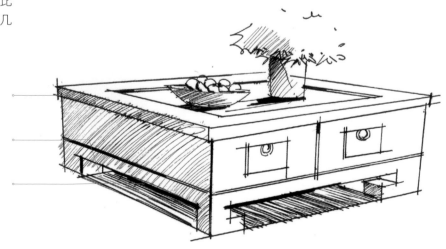

（4）用麥克筆畫出茶几的固有色，在畫暗面時可用麥克筆反覆塗抹或加重塗抹。

用黃色麥克筆以掃筆的方式給茶几上色，然後用綠色麥克筆平塗植物，接著用冷灰色麥克筆繪製地面的陰影。

考慮好留白的位置，亮面的留白最多，灰面的其次，暗面的最少或者不留白。

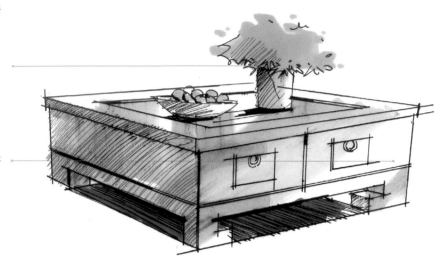

（5）進一步刻畫茶几的暗面及植物的顏色，豐富色彩的關係。

用棕色系麥克筆加深茶几的明暗關係。果盤內的水果，選擇較為鮮豔的棕色來繪製。

用綠色系麥克筆畫出植物根部的顏色。繪製時用大面積塗抹的方式來上色。

用冷灰色麥克筆畫出果盤的固有色。

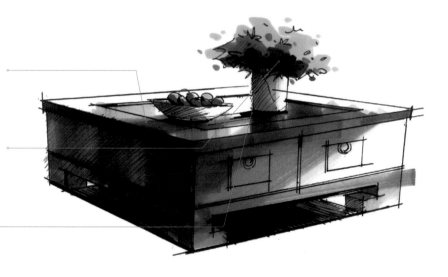

（6）使用橘黃色色鉛柔和畫面，然後用修正筆畫出茶几邊緣的留白，調整各個部位的細節。

茶几的受光面，可以大面積平塗上色。

使用修正液畫出最亮的部分，注意不要超出黑色的線條，並在植物上隨意點幾筆。

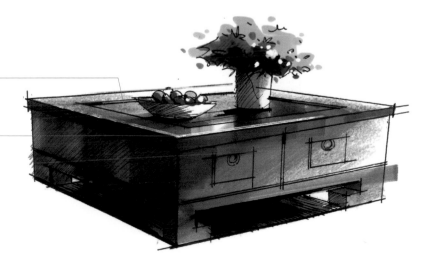

2.2.4 椅子畫法

（1）用鉛筆畫出椅子的輪廓，注意近大遠小的透視原理。依照兩點透視的原則來繪製個體，表達的內容會豐富一些，構圖也會好看一些。

畫木材質時，線條要硬一些，布料的線條要相對柔軟。

定好長寬高的比例，坐墊的位置定在總高度的一半處。

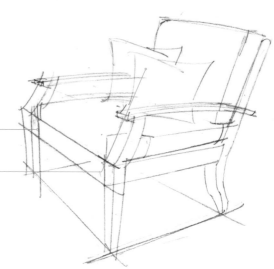

（2）用代針筆繪製墨線，注意線性的變化。硬材質物體可以用直尺輔助繪製，線條與線條可交叉。

用曲線繪製枕頭，表現出它的柔軟性。

依照兩點透視的原則，椅子下面的陰影線條可按任意的方向來排線。

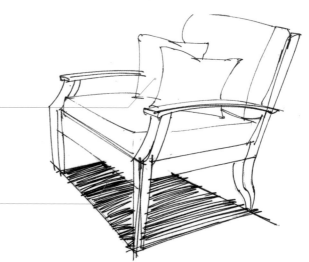

（3）修整椅子的明暗關係，注意線條的變化。用代針筆或者黑色麥克筆將局部地方的線條加粗。

皺褶部分使用曲線繪製。注意明暗關係，暗面的線條密集，可隨意繪製。

用黑色麥克筆直接加粗線條的交會處。

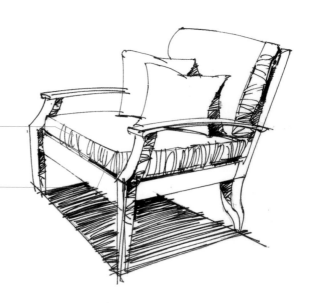

（4）用麥克筆畫出椅子的固有色，畫暗面時可用麥克筆反覆塗抹或加重塗抹，增加明暗的對比關係。

畫出布料的固有色，用紅棕色麥克筆給木材上色，陰影處用暖灰色麥克筆上色。

硬材質用掃筆的方式上色，軟材質使用塗抹的方式上色。

用回筆的方式表現明暗關係。上面顏色深下面顏色淺。

繪製有條紋的抱枕時，可先畫出條紋，不要把抱枕塗滿。

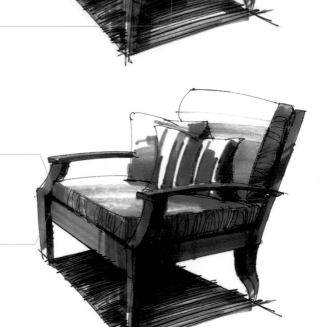

（5）使用相同色系的麥克筆加深暗面的顏色。

用深棕色麥克筆畫出木材質暗面的顏色，然後用紅棕色麥克筆畫出布質暗面的顏色。並且用冷灰色麥克筆畫出暗面的漸層顏色。

用深棕色麥克筆反覆回筆描畫木材質的暗面。

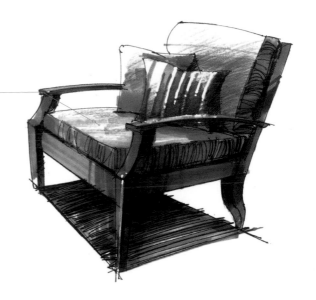

（6）使用色鉛調整畫面的顏色，然後用修正液畫出最亮部分。

用紅棕色色鉛修整整個椅子的顏色，然後用棕色色鉛調整坐墊的顏色。

 紅棕色色鉛 棕色色鉛

2.2.5 水果畫法

（1）用鉛筆勾勒出水果的大致形狀，果盤
的線條用弧線繪製，突出果盤的趣味性。注意水
果之間的大小和遮擋關係。後面的水果要畫得虛
一些。

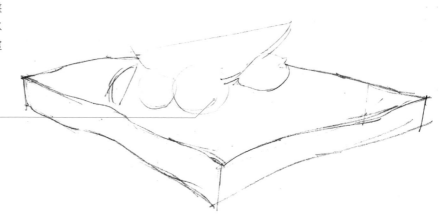

注意水果之間的大小和遮擋關係。後面的水果要畫得虛一些。

（2）用代針筆繪製墨線，並將果盤的紋理
線表示出來。

遇到此類曲線較多的結構時，可以分段畫出曲線，繪製時線條要流暢。

確定光源的位置後，簡單畫出陰影。在水果的放置處，果盤的曲線要畫
得密集一些。

依照近實遠虛的原則，近處的顏色深，
遠處的顏色淺。

（3）刻畫各個物體的細節。將果盤背光面
的陰影繪製出來，並繪製果盤中的紋理線，使其
排線更加密集。

加重水果及果盤下方的線條。

畫出每個物品的陰影，線條的密度和果盤線條的密度一致。可以適當加
粗部分線條。

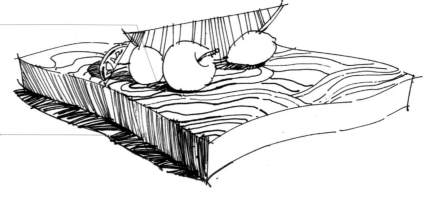

（4）用麥克筆給水果和果盤上色，畫暗面時可用麥克筆反覆塗抹或加重塗抹，增加明暗的對比。

用麥克筆畫出水果及果盤的固有色。

水果的上色需均勻，避免用生硬的筆觸上色，在明暗交界線處用排筆的方式繪製。

根據光源的位置，在最亮處留白。用同一支筆反覆塗畫暗面，加重顏色。果盤的右面顏色淺，左面顏色深。

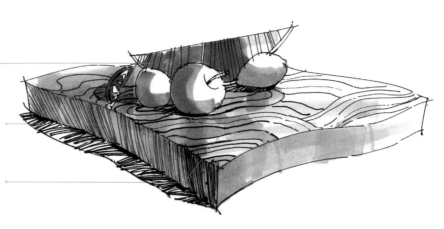

（5）按照素描的明暗灰關係，將蘋果的體積感表現出來，果盤的背後可用一些冷色繪製，來加強顏色的對比。

選擇綠色系麥克筆繪製西瓜皮和檸檬的顏色，然後用棕色系麥克筆豐富果盤的顏色。

用冷灰色系麥克筆調整果盤後面陰影的顏色。

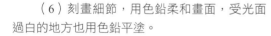

首先畫出蘋果的明暗交界線，然後用紅色麥克筆上一層顏色，接著加重明暗交界線的顏色。

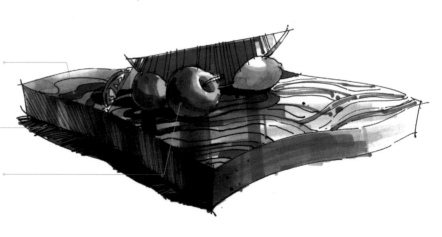

（6）刻畫細節，用色鉛柔和畫面，受光面過白的地方也用色鉛平塗。

使用修正液，畫出最亮部分，注意不要超出黑色的結構線。

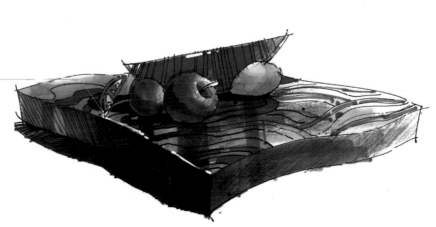

2.2.6 電視畫法

（1）依照兩點透視的原則，用鉛筆畫出大致輪廓。注意近大遠小的透視原理。

確定消失點及視平線。為了達到平視的效果，視平線不要定得太高，家具的線條角度不用畫得太陡。

材質較硬，可以使用尺規輔助繪製。

（2）用墨線繪製電視，這一步不需要畫太多的細節，突出材質的特徵即可。

由於電視和櫃子的線條較直，所以這裡使用尺規繪製。

書本要徒手繪製。

簡單地添加一些光影關係。光影方向要統一，並區分出光影的深淺關係。

（3）刻畫材質的細節，豐富線條的變化，調整明暗關係。

暗面的排線不宜太重，最重的排線應該在陰影部分。音響下面顏色要深一些。

用輕柔的曲線來回用筆，繪製出櫃子的線條，注意線條間可以稍微斷開。

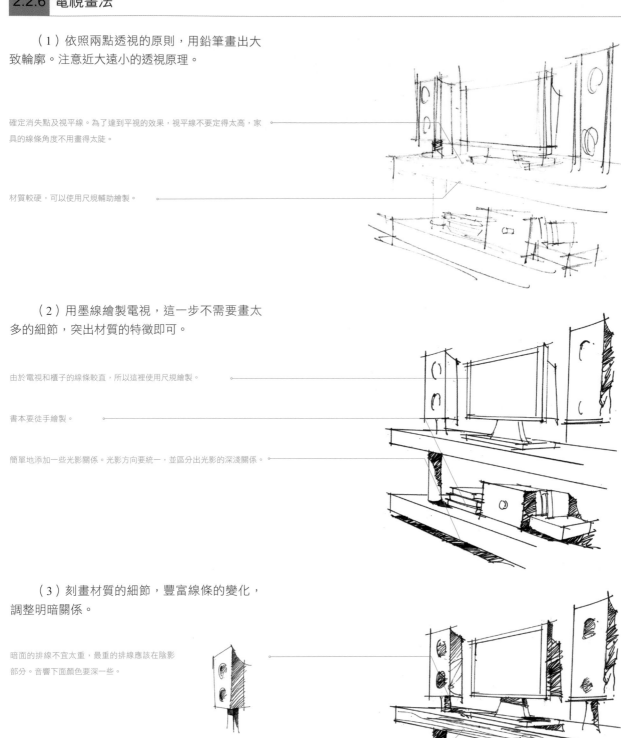

（4）用麥克筆畫出音響的固有色，在畫暗面時可用麥克筆反覆塗抹或加重塗抹，增加明暗的對比。

用紅棕色麥克筆以掃筆的方式畫出木材的質感，右面的顏色較深，左面的較淺，上面留白。然後豎向塗畫加重書籍的陰影，以此突出亮面。

用藍色麥克筆畫出電視機螢幕的固有色，右邊的顏色最深，逐漸向左遞減，最亮部分留白。

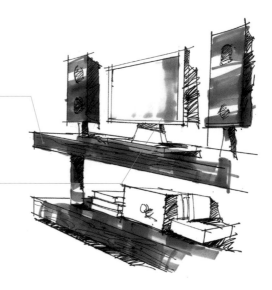

（5）用麥克筆豐富色彩，調整細節。仔細刻畫電視的明暗對比，此時可以簡單地為電視櫃下面的書籍和櫃子上色。

用棕色、藍色、冷灰色系及黃色麥克筆為電視組合體畫出固有色，然後突出明暗的對比關係。

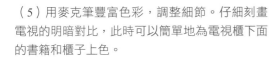

依照近實遠虛的原則，近處顏色重，遠處顏色輕。因此電視螢幕越到左面顏色越淺，在用麥克筆畫漸層色時通常用N字形來表現亮面的層次。

留白處不需要每個部分都繪製得一模一樣，應根據光源選擇留白的區域。

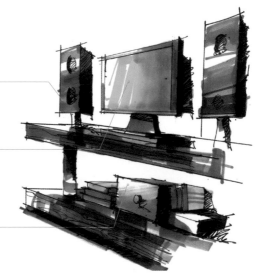

（6）用色鉛刻畫細節，並用修正筆畫出電視螢幕和桌沿的亮點，增加質感。

選擇明度高一點的色鉛大面積平塗電視和櫃子的表面。

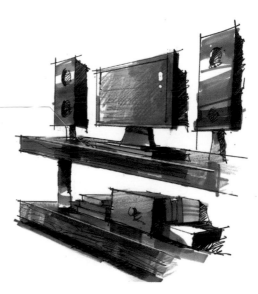

49

2.2.7 洗臉盆畫法

（1）按照兩點透視的原則，用鉛筆畫出物體的大概輪廓。

該洗手台的消失點靠右。

選擇合適的視平線，不宜過高。

注意兩個洗臉盆的虛實關係，右面的繪製得詳細一些，洗臉盆的橢圓形狀要畫準確。

（2）用0.5號代針筆繪製墨線，這一步不需要畫太多的細節，只畫陰影的排線即可。

簡單畫出洗手台下方及鏡面後方的排線，增加體積感。

對於曲線，可使用多次繪製的方法繪製出合適的曲線。

由於洗手台線條較直，可使用尺規輔助繪製。

（3）用墨線繪製細節，畫出洗臉盆的陰影，調整明暗關係。

確定光源的位置。光從右面照射過來，因此陰影的方向在左邊。

處理物體的明暗關係，洗臉盆排線最為密集的地方應在其陰影的部分。

畫出檯面大理石的紋理。

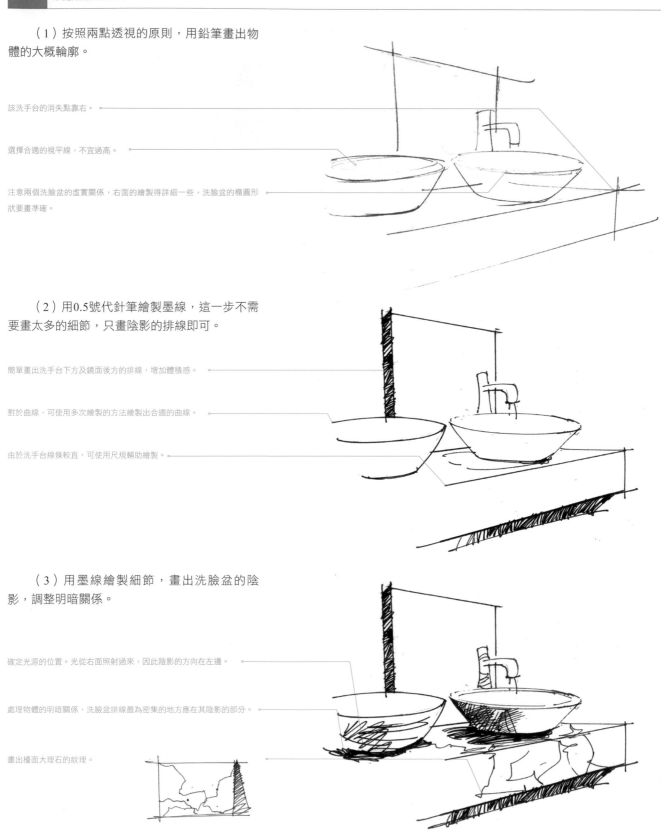

（4）用麥克筆畫出洗臉盆的固有色，在畫暗面時可用麥克筆反覆塗抹或加重塗抹，增加明暗的初步對比。

用冷灰色色系和藍色麥克筆畫出檯面、洗臉盆、水和鏡子的固有色。

注意鏡面的留白部分，以及洗臉盆水面的留白。
畫水面時，麥克筆要一筆到位，不能拖拉。

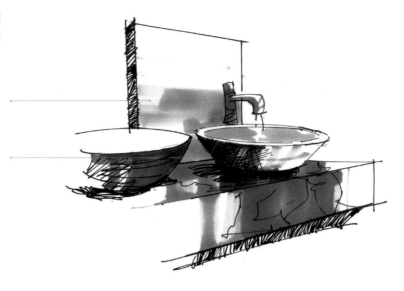

（5）用同色系的麥克筆畫出漸層色，使色彩的表現更豐富，並用深灰色的麥克筆適當增加台盆的暗面顏色。

使用冷灰色麥克筆畫出鏡面的陰影，然後用藍色麥克筆畫出檯面、水面及鏡面的暗面。

使用黑色麥克筆在暗面調整台盆底部和鏡面背後的明暗對比。

豎向繪製檯面上物體的陰影。

檯面下方的黑色部分需使用尺規輔助上色。

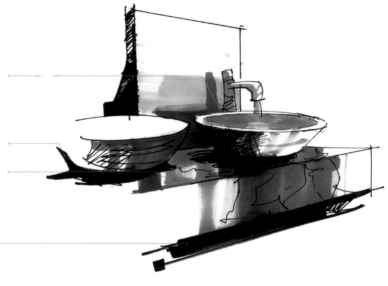

（6）修整細節，選擇色鉛，用排線的方式豐富鏡面的固有色，並用修正筆畫出水花的效果。

選擇藍色色鉛修整鏡面材質的顏色，下深上淺，光源處和右上角要留白。

使用修正筆畫出水花。

檯面的最亮應使用尺規輔助繪製，使用白色色鉛一筆畫過即可。

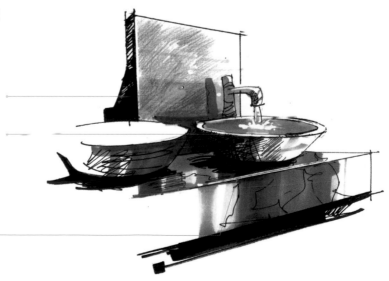

2.2.8 洗衣機畫法

（1）依照兩點透視的原則，用幾條線表示
出物體的大概輪廓。

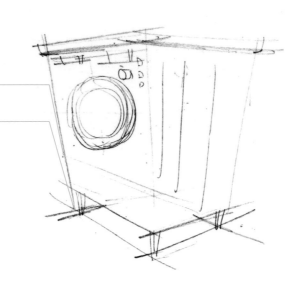

確定洗衣機的大致比例、透視和視平線的高度。

視平線低於洗衣機的頂面，左右兩個消失點可定在畫面內。

（2）為了讓洗衣機比較有畫面感或者是趣
味性，可以選擇將洗衣機下面的形態畫得小一些。

藉助尺規畫出洗衣機的硬直線條，裡面的細節線條可以徒手繪製。

用分段的弧線畫出圓形部位。

如果是兩點透視原則，下方陰影的排線
方向可隨意。如果是一點透視原則，下
面的陰影一般都是橫向繪製。

為了增加洗衣機的趣味性，可用斜三角繪製腳部。畫帶腳的家具都可以
這樣繪製。

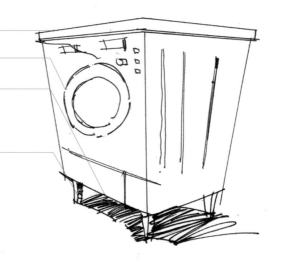

茶几　　　　　　　床頭櫃

（3）用墨線繪製材質的細節，豐富線條的
變化，調整明暗關係。

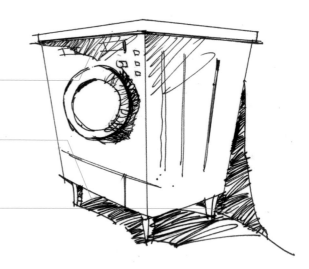

確定光源的位置，使用排線畫出明暗灰三面的關係。

陰影的排線應該比暗面的密集。

斜向繪製線條表現立面的陰影，線條由上
至下依次變稀疏。

（4）畫出洗衣機的固有色，在畫暗面時可用麥克筆反覆塗抹或加重塗抹。

用冷灰色麥克筆畫出洗衣機的固有色，然後用深一點的冷灰色麥克筆畫出暗面的顏色，接著用更深的冷灰色麥克筆加重陰影顏色，並用藍色麥克筆畫出玻璃的固有色。

根據光源的位置進行留白，使用掃筆的方式畫出玻璃的質感。

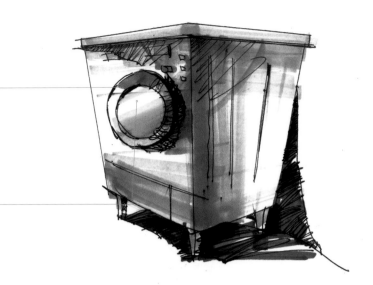

（5）加深各個部分暗面的顏色。

用藍色麥克筆加深玻璃暗面的顏色。

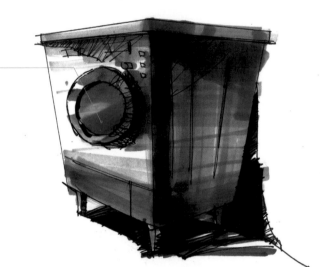

（6）用色鉛柔和畫面，調整細節。

使用修正筆畫出玻璃和洗衣機腳部的亮點。

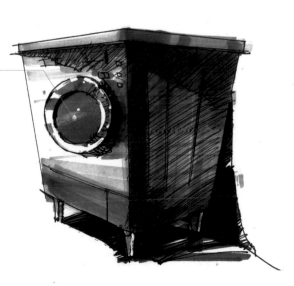

2.2.9 電視櫃畫法

（1）依照一點透視的原則，用鉛筆繪製出
物體的大概輪廓。

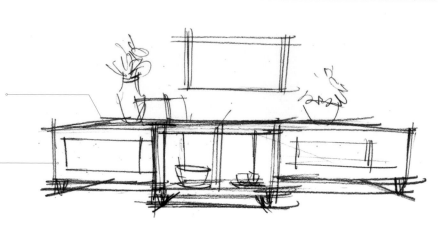

此圖的視平線較低，幾乎與櫃面平行。如若視平線過高，會使桌面的可
視面積過大。

抓住大概的比例及結構關係，無需刻畫細節。

（2）修整物體的線條，然後用墨線繪製出
電視櫃底部的陰影。

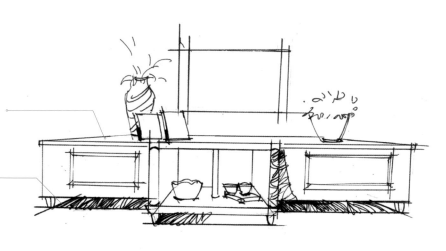

用尺規輔助，畫出電視櫃的硬直線條。花瓶、相框等裝飾物需徒手繪
製，以免線條畫得過於死板。

依照一點透視的原則，一般選擇橫線或者透視線繪製底部的陰影。

橫線繪製陰影的排線。

透視線繪製陰影的排線。

（3）刻畫材質的細節，豐富線性的變化，
調整明暗關係。

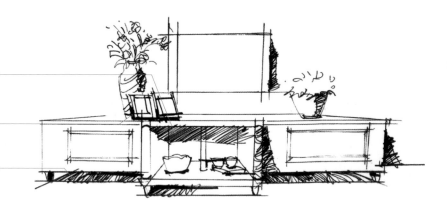

統一光源，區分電視櫃的明暗關係。光源是從左邊照射過來的，因此陰
影的方向一致向右。

用黑色麥克筆加粗花瓶和相框的陰影。

陰影部分的排線最密，用麥克筆加重物品的邊緣線與底部陰影的分界線。

（4）畫出家具的固有色，用麥克筆反覆或加重塗抹暗面。

分別用藍色、綠色、紅棕色麥克筆畫出電視、植物及櫃子的固有色，然後用冷灰色麥克筆給陰影部分上色。

用掃筆的方式為電視櫃上色，突出硬材質的質感。

畫植物的顏色時，注意不要超出線稿太多，這會導致物品的形狀與線稿的形狀不統一。

由於櫃子頂面的面積較小，不宜多次回筆，應一次畫到位。

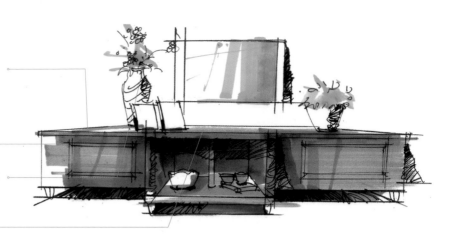

（5）選擇同色系的麥克筆畫出漸層色，加強明暗關係。

使用深棕色麥克筆畫出電視櫃暗面的顏色，然後用綠色麥克筆畫出植物暗面的顏色。如果植物的形狀散掉了，可以再用綠色麥克筆重新描繪，以此定住形體。

此圖的光源來自左側，所以左邊要留白。

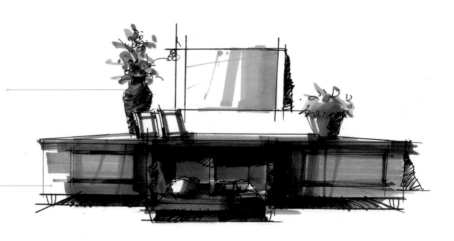

（6）修整細節，用色鉛調整畫面，然後用修正筆畫出最亮的部分。

使用色鉛調整電視螢幕的受光面和電視櫃的光澤。

選用白色色鉛或者修正筆畫出黑色結構線上方的最亮線條。

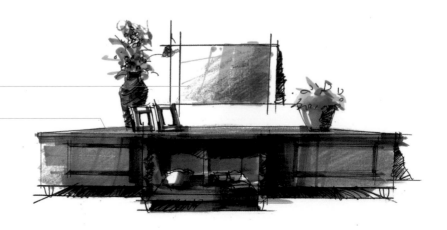

2.2.10 書櫃畫法

（1）依照兩點透視的原則，用鉛筆畫出物
體的大概輪廓。

此圖的視平線低於櫃頂，因此形成平視關係。頂面的線條向下繪製。

右邊的植物作為配景。圖中植物是棕櫚科植物，繪製時按照葉形使用V字形繪製，可以畫得隨意一些。

書本的擺放不宜過於死板，有橫放、豎放、斜靠等方式。

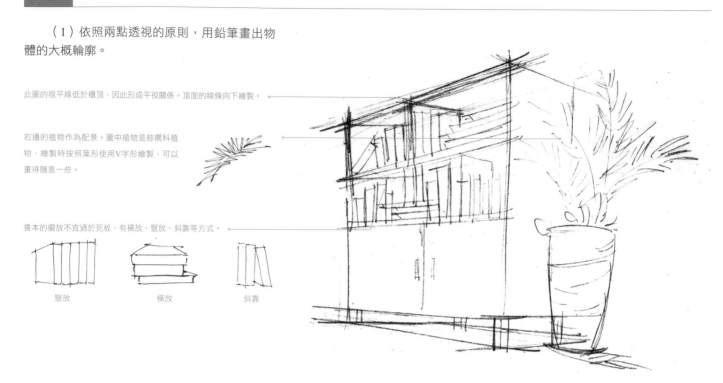

豎放　　　　　橫放　　　　　斜靠

（2）修整物品的線條，然後大致繪製出書
櫃和花瓶底部的陰影。

用尺規輔助畫出書櫃的結構線，線條與線條可交叉。

書本的線條應徒手繪製，線條畫得流暢、隨性一些。

注意植物前後的遮擋關係。

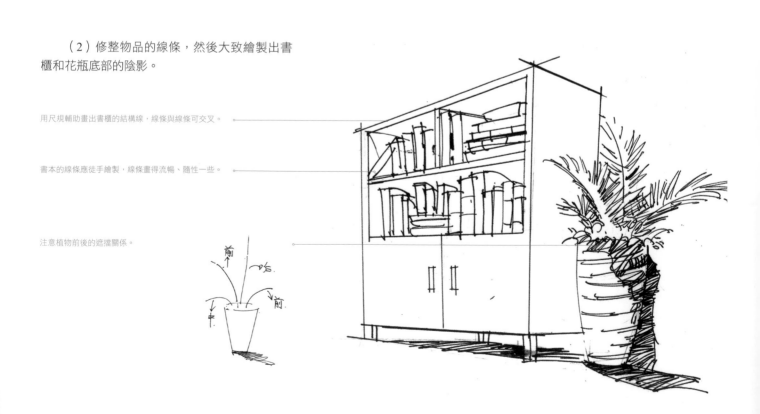

（3）添加材質的細節，明確陰影關係，增強對比。

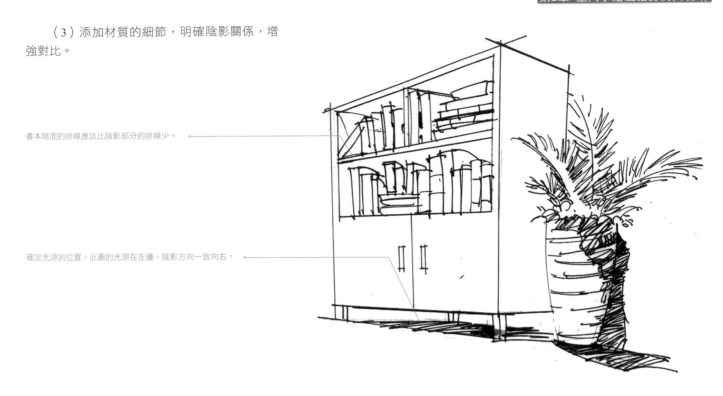

書本暗面的排線應該比陰影部分的排線少。

確定光源的位置，此圖的光源在左邊，陰影方向一致向右。

（4）畫出書櫃和植物的固有色。在畫暗面時可使用麥克筆反覆塗抹或加重塗抹。

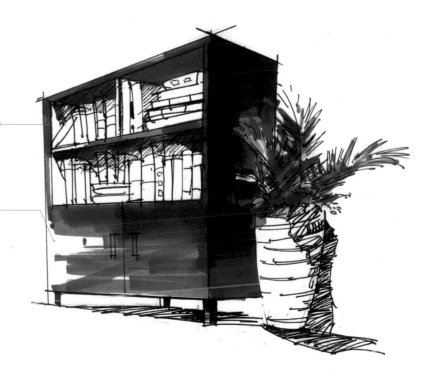

使用紅棕色及綠色系麥克筆畫出書櫃和植物的固有色，並用紅棕色和綠色麥克筆反覆塗抹突出暗面的顏色。

光源位置在左邊，所以左邊留白。

（5）給花瓶和書籍上色。選用對比色塗畫
書本，使畫面活躍、生動。

選擇深棕色麥克筆畫出書櫃的暗面，然後用藍色、橙色畫出書本的顏色。

依照近實遠虛的原則，較為鮮豔的書本可放在近處，色彩純度低的書本
放在遠處。

先用黃色麥克筆平塗花瓶的表面，然後用灰色麥克筆畫出暗面的色彩。

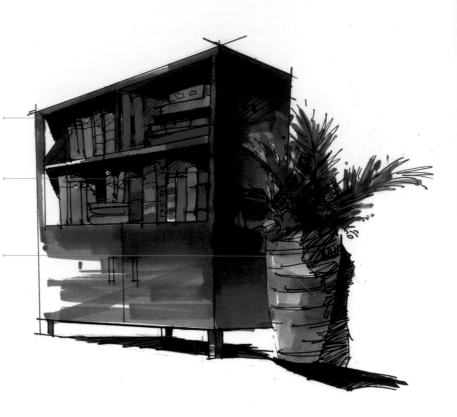

（6）用色鉛修整細節，柔和畫面，並用修
正筆畫出最亮。

使用修正筆或者白色色鉛畫出書本及植物的最亮，注意修正筆不宜過多
使用。

用代針筆加重花瓶右面的輪廓線，將其與背景的陰影相區別，並刻畫出
花瓶的花紋。

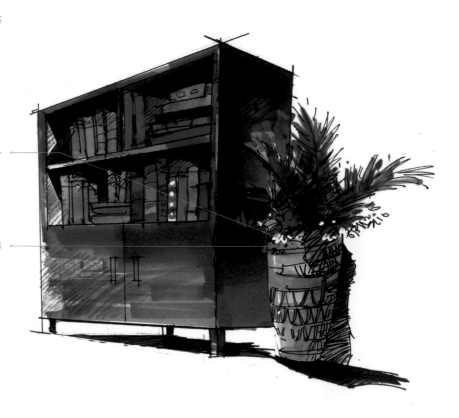

第3章
室內手繪小品實例表現

15

種不同小品
的表現技法

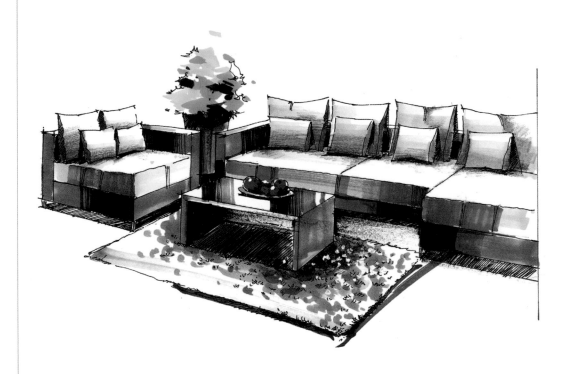

3.1 臥室小品實例表現

3.1.1 床體畫法

（1）用墨線畫出床體主要的結構線。

先確定好對象的大小比例和透視
角度，可用鉛筆輔助繪製。如果
直接定稿，可用定點的方式把主
要的結構線先畫出來。

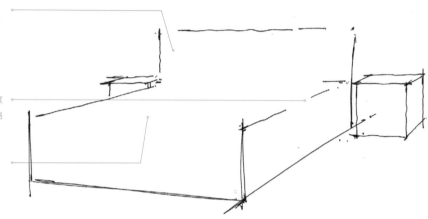

依照兩點透視的原則，繪製床體組合，注意床的比例關係，床的總高度
為800mm，床墊的位置距地面約450mm處，繪製時右側面比左側面略
小。

注意視平線不宜過高，否則床面過大，不宜著色。

（2）修整床單、床頭櫃線條的繪製。

根據大概的輪廓，添加其他的構成要素，比如床頭櫃裡面抽屜的樣
式、床單的皺褶等。表達這些細節時線條要抽象一些，不用畫得太過
完整。

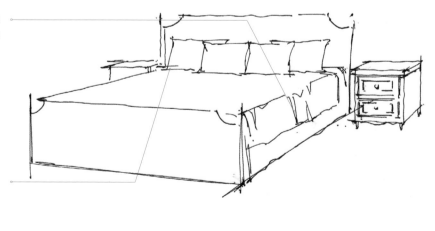

注意枕頭的形態表現，枕頭的四角
呈V字形結構。

"V"字結構

（3）繪製線稿的細節，畫出抱枕、床體及
床頭櫃的陰影。

畫出床頭櫃上兩邊的檯燈，注意用線柔和一些。依照透視原則，右邊的
檯燈要大於左邊的檯燈。

明確光源對明暗關係的作用，陰影的排線重於暗面。

此階段要把畫面的細節畫清楚，包括花紋、黑白灰的關係。用排線的方
式畫出暗面及陰影，排線要疏密得當。

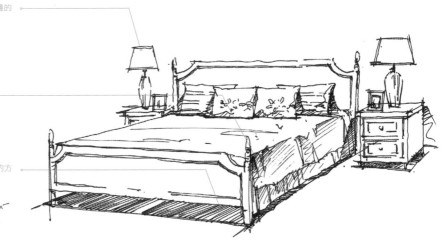

（4）畫出床及床上物品的固有色，在畫暗
面時用麥克筆反覆塗抹或加重塗抹。

從畫面主體物的暗面開始上色，鋪出畫面的大致色調。首先用藍色系麥
克筆畫出床單和枕頭的固有色，然後用黃棕色麥克筆畫出木頭材質的顏
色。

畫亮面時，麥克筆的運筆速度稍快，用掃筆的方式一筆帶過，若停留時
間過長會導致顏色加重。

確定光源的位置，使用同一隻筆反覆回筆表現出物品的明暗關係。

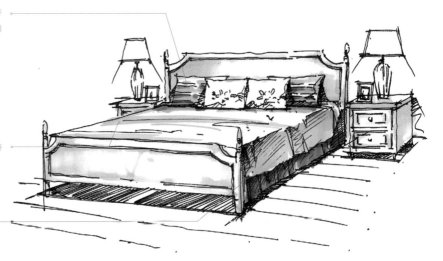

（5）畫出各個部分的漸層色，依次平塗各
個物件的背光部分，為加重暗面的顏色做鋪底。

用深藍色麥克筆加重床體右側面的暗面，同時畫出床上前面兩個抱枕的
顏色。

用紅棕色麥克筆以平鋪的方式畫出木地板的固有色，接近床體部分的顏
色可以反覆塗抹，然後用暖灰色麥克筆加深床體的陰影。

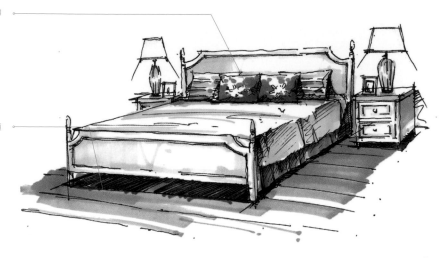

（6）用色鉛柔和畫面，修整細節。

注意細節的處理，強調明暗交界線，加深陰影的顏色，畫出反光的效
果，然後用修正液畫出最
亮，接著調整物體邊緣處
的色彩。亮面多留白，用
色鉛調整畫面顏色，增加
畫面的色彩感。

用藍色色鉛大面積平塗床單，柔和畫面及光照太亮的地方。

用深棕色麥克筆加重地板的陰影顏色。

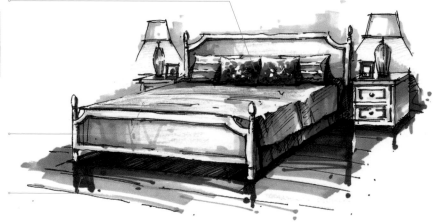

3.1.2 梳妝台畫法

（1）依照兩點透視原則，畫出輪廓，注意比例，透視要精準。

在臨摹或者寫生的時候，首先確定消失點，以及視平線。視平線的位置不要定得太高，以免在視覺上感覺梳妝台的平面是向上翻起的。

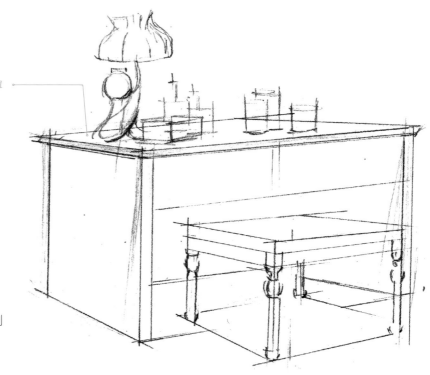

（2）用代針筆繪製墨線，注意曲線的刻畫，線條可適當斷開，線頭處略停頓。

要繪製一個田園風格的梳妝台，可以選擇帶小碎花布紋的飾品放在檯面上。

梳妝台的材質屬於硬材質，可以借用直尺輔助繪製，桌面上的裝飾品則徒手繪製，過於長的線條或者曲廉難以掌握的線條則使用分段處理的方法繪製。

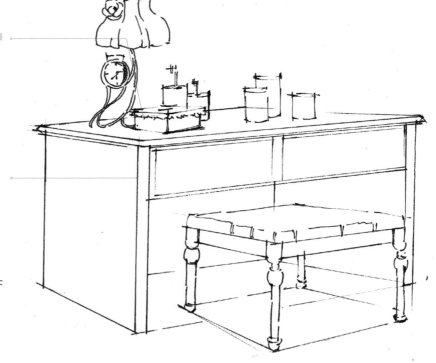

（3）畫出物體的陰影，並修整線稿。

根據光照的關係，在梳妝台及凳子的左側面增加線條來表示暗面。

畫深淺層次時，要考慮深淺的關係，檯面底部的陰影、梳妝台右側和凳子相接處、梳妝台以及凳子的左側面可以直接用黑色麥克筆塗黑，家具的陰影比背光面陰影的顏色深。

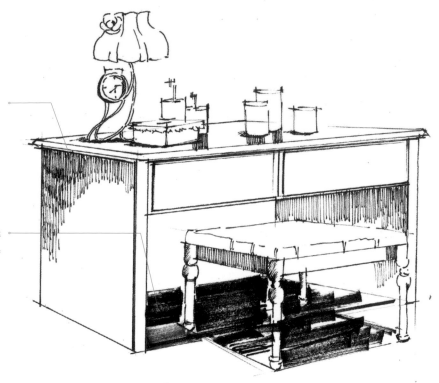

（4）畫出梳妝台組合的固有色，在畫暗面時可用麥克筆反覆塗抹或加重塗抹。

桌面上的顏色不要全部塗滿，直接豎向畫幾筆反光的效果即可。

用暖灰色麥克筆先加重梳妝台暗面的顏色，亮面部分留白或畫少許的顏色。

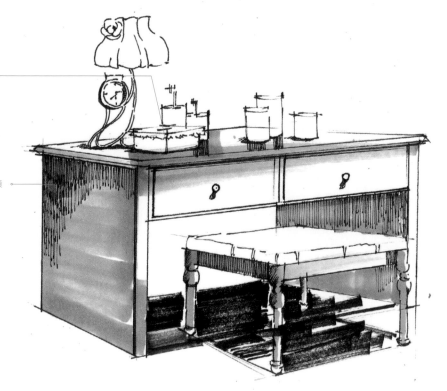

（5）畫出各個部分的漸層色，依次平塗各個物件的背光部分，為加重暗面的顏色做鋪底。

用粉色麥克筆畫出燈罩和凳子的布料質感，凳子頂面可部分留白。

用黃色麥克筆繪製桌上裝飾品的顏色，可適當地表達出明暗的對比關係。

用暖灰色麥克筆加重排線地方的顏色，增加畫面的層次感。

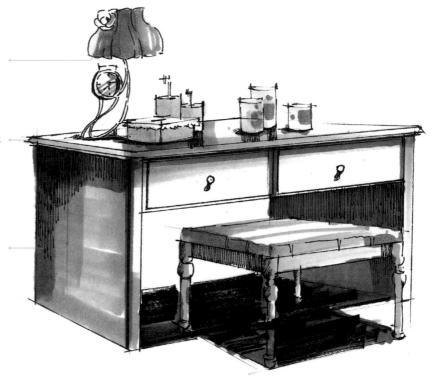

（6）用色鉛柔和畫面，刻畫細節。

用暗紅色和紅色麥克筆繪製小碎花。

用冷灰色麥克筆刻畫檯燈的燈柱，然後用修正筆畫出鐵藝材質的質感。

用紅色色鉛平塗檯燈及凳子的布料面，增加顆粒感。

 紅色色鉛

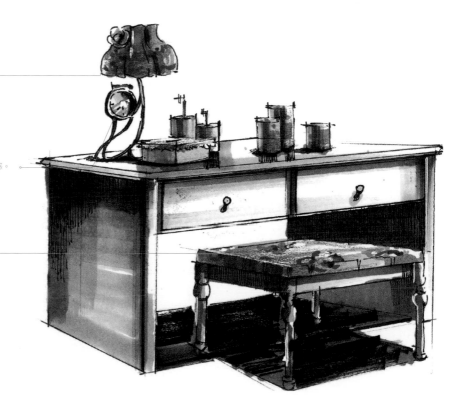

3.2 客廳小品實例表現

3.2.1 沙發組合畫法

（1）依照兩點透視的原則，畫出輪廓，注意比例，透視要精準。

首先確定視平線，切記視平線不宜畫得過高。在畫兩點透視圖時，為了構圖好看，通常消失點都不在紙上，因此我們要善於根據視平線的高度推出消失點的大致位置。

畫鉛筆線稿時，為了畫面的透視準確，可以用直尺輔助畫一些材質較軟的家具，待畫墨線時就需要徒手繪製了。

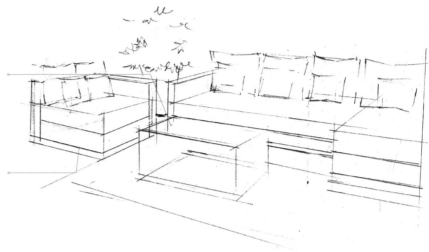

（2）用代針筆繪製墨線，注意曲線的繪製，線條可適當斷開，線頭處略停頓。

枕頭的線條不宜太直，應使用曲線繪製軟材質，四個角呈V字形。

沙發坐墊是比較柔軟的材質，因此要用代針筆徒手繪製，皺褶處用V字形隨意繪製。

注意果盤的透視關係，以及水果之間的遮擋關係。

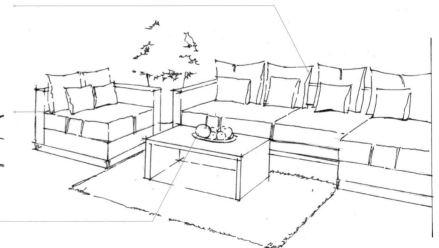

（3）畫出陰影，修整線稿的細節繪製。

畫抱枕時，除了表現出抱枕的暗
面關係之外，還應該畫出抱枕的
陰影關係。

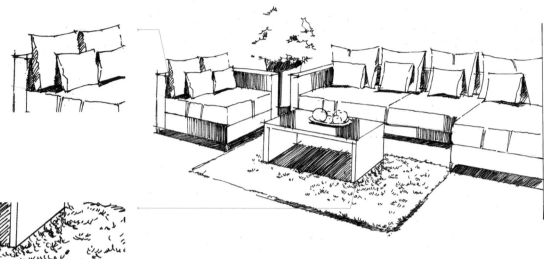

用短筆觸的方法，根據疏密關
係，畫出地毯的毛絨質感。

（4）畫出沙發組合的固有色，在畫暗面時
可用麥克筆反覆塗抹或加重塗抹。

用冷灰色麥克筆繪製沙發和茶几的固有色，繪製時可適當畫出亮、暗面
的關係，用麥克筆反覆塗抹暗面。

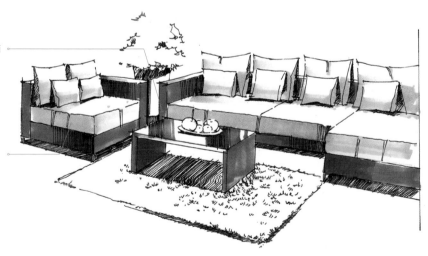

用黃棕色麥克筆畫出沙發坐墊和抱枕的固有色，抱枕的頂部適當留白。

（5）用麥克筆再次刻畫細節，加深沙發暗面的色彩，然後給植物和地毯初步上色。

用綠色系麥克筆畫出植物的固有色，注意用小排線的方式上色，筆觸稍微大些。

用冷灰色麥克筆刻畫沙發和茶几的暗面，順著線稿排線的地方加重顏色。

選用紅色麥克筆給水果上色，增加畫面的活躍感。

用暖灰色麥克筆繪製地毯和花瓶的環境色，白色的地毯和花瓶在燈光的作用下會產生明暗關係，因此用灰色系的顏色來表現白色物體。

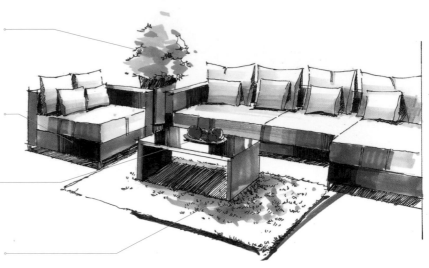

（6）用色鉛柔和畫面，修整手繪圖的刻畫。

用深綠色麥克筆稍加暗色，不用塗得太多，以此增強植物的立體感。為增加明暗的對比關係，可適當用修正筆在深色處畫小圓點。

用紅棕色色鉛大面積塗抹，刻畫坐墊和抱枕的暗面。

 紅棕色色鉛

用麥克筆修整地毯的細節，越接近茶几的底部，顏色就越深，然後用修正筆畫出白點。

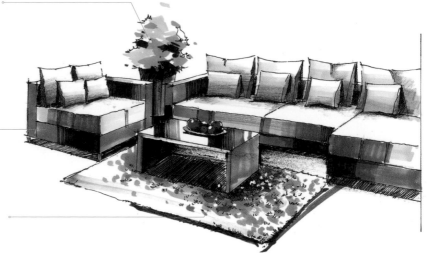

3.2.2 矮櫃組合畫法

（1）依照一點透視和近大遠小的原則，繪製出物體的輪廓。

在畫鉛筆稿時，盡量把家具的大致結構及桌面上的擺飾繪製出來，這樣方便在畫墨線時能夠看清楚結構。

由於矮櫃的材質是硬性材質，所以盡量採用硬朗的直線繪製。

視平線的高度不宜過高，矮櫃的檯面視線盡量平緩，這樣的構圖角度才漂亮。

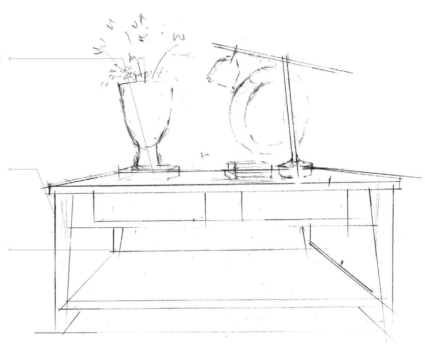

（2）用代針筆繪製墨線，注意線性的變化。然後畫出花瓶的紋路和植物的形狀。

盡量徒手繪製裝飾品與植物的線條，讓畫面形成軟硬線條的線性對比。

由於我們需要用硬朗的直線來表現矮櫃的質感，這時可借用尺規輔助畫出大體的輪廓線，在矮櫃平面與立面的交界處可以反覆加重線條的顏色。

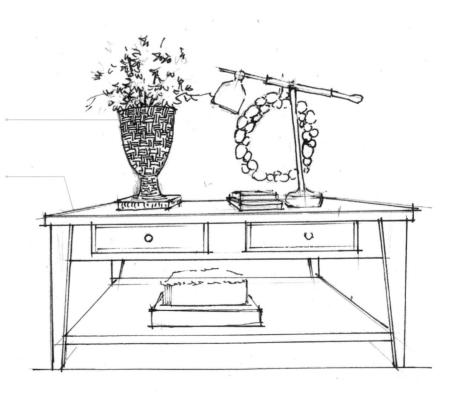

（3）添加物體的陰影，修整墨線稿，調整
畫面的黑白對比度。

用「井」格線交叉的方式，繪製出
竹編的花瓶。

加重刻畫桌沿和抽屜相交處的陰影，以此表現桌面的面積大於櫃體的面
積。

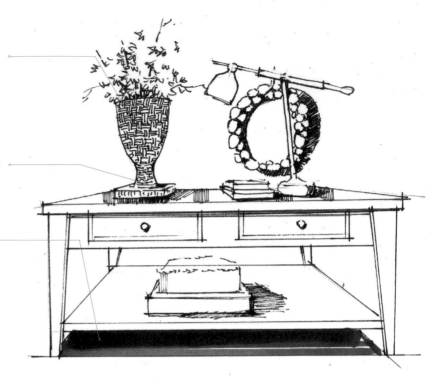

用黑色麥克筆畫出家具的陰影，陰影的方向要一致。

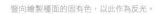

（4）用麥克筆畫出矮櫃的固有色，注意畫
面的整體關係。

用綠色麥克筆平塗整個櫃體，陰影的地方適當加重筆觸。

豎向繪製櫃面的固有色，以此作為反光。

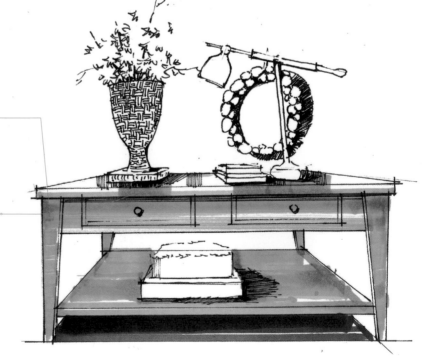

（5）選用亮色為桌面的擺飾上色。

選用黃色系和綠色麥克筆給植物上色，上色的順序是由亮面向暗面繪製，這樣的彩葉植物能讓畫面活潑起來。

用紅棕色麥克筆給桌面的花瓶和桌底的盒子上色，接近受光面的地方留白處理。

用暖灰色麥克筆給白色的檯燈上色，突出它的現代感。

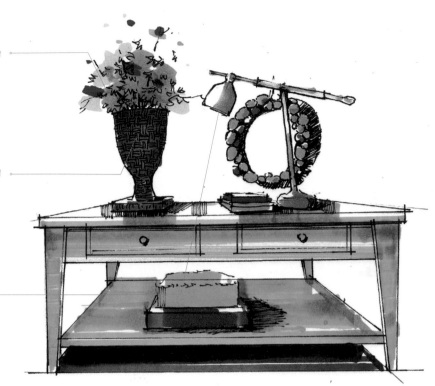

（6）用深色系的麥克筆加深暗面的顏色，修整手繪圖。

用紅色麥克筆以短筆觸的方式畫出植物的畫面感，並用同樣的顏色給牆面的飾品上色。

用冷灰色麥克筆把牆面的背景色畫出來，讓櫃體凸顯出來，增強立體感。

用綠色麥克筆加深桌面綠漆的暗面。

用冷灰色麥克筆在抽屜的右側增加陰影效果，以此增加抽屜的立體感。

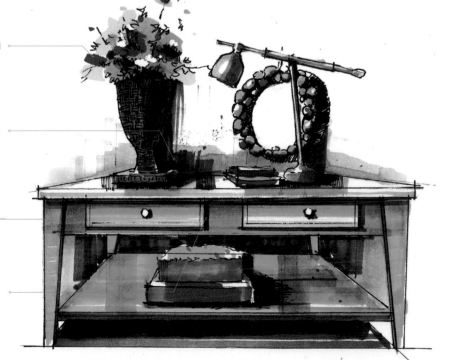

3.2.3 角櫃畫法

（1）依照兩點透視的原則，用鉛筆繪製出
角櫃的大概輪廓，注意近大遠小的透視原理。

視平線在櫃體檯面的下面一點，因此看不到檯面。

角櫃的材質屬於硬性材質，繪製時要用硬朗的直線。

（2）用代針筆繪製墨線，注意線性的變
化。硬材質使用尺規輔助繪製，軟材質則徒手
繪製。

因為抽屜的線條很多，所以先用0.1號代針筆，斷斷續續地繪製邊緣線，
線條不用畫得很實。

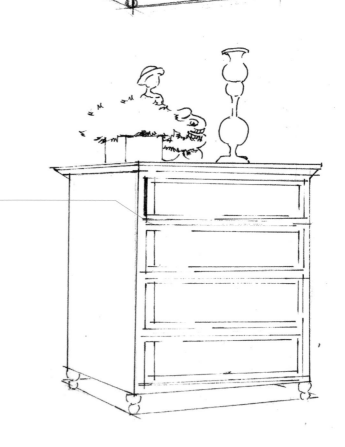

（3）修整墨線稿，調整畫面的黑白對比，底部的顏色最重，可用代針筆加粗茶几底部的邊緣線條。

依照透視關係，加粗抽屜右側面的邊緣線，增加凹凸感，並把抽屜的把手畫出來。

用黑色麥克筆畫出抽屜底部的陰影。

（4）用麥克筆為茶几上色，在畫暗面時可用麥克筆反覆塗抹或加重塗抹。

根據光照的關係，邊櫃的右側面亮，左側面暗，因此在畫右側面時用筆稍輕，顏色不用塗滿。

用藍色麥克筆畫出櫃體的固有色，注意明暗關係。

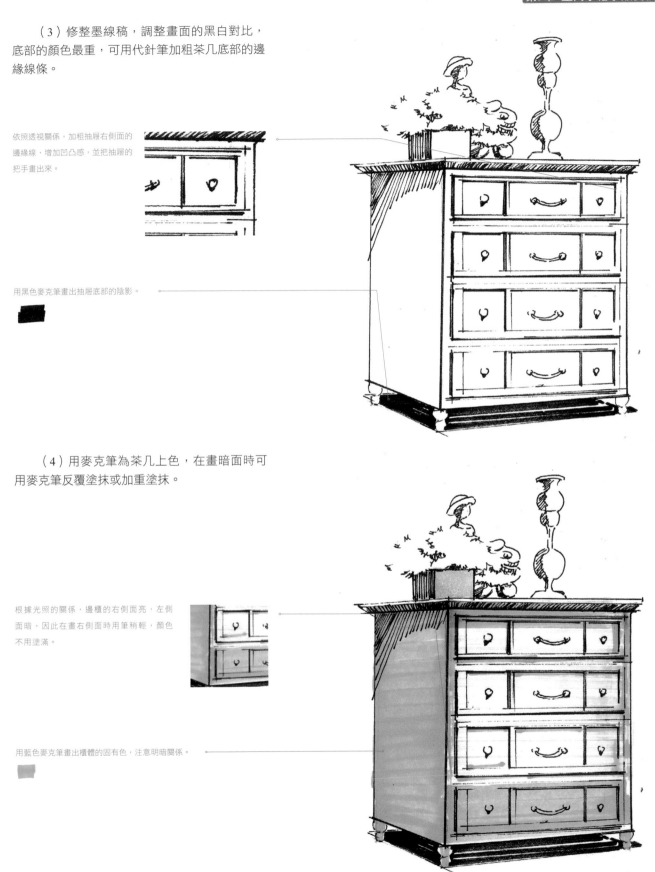

（5）加重物體的明暗對比，增加立體感，
此時畫出檯面上裝飾品的顏色。

用綠色麥克筆給植物上色。

用深藍色麥克筆刻畫邊櫃的暗面。

用一些明度較高的色彩混合上色，在色彩未乾之前馬上融合另一種顏
色，讓其有暈染的感覺。

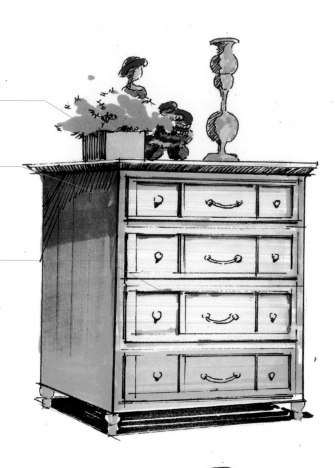

（6）借用直尺，用修正筆突出角櫃邊緣的
亮點，刻畫細節，修正手繪圖。

用黃棕色和棕黃色麥克筆刻畫花盆的明暗關係。

用深藍色麥克筆加重櫃體受光面和背光面的交界線，
刻畫光影的關係。

用深綠色麥克筆刻畫植物的暗面，深色麥克筆不宜過多使用，只需要點
綴暗面即可。

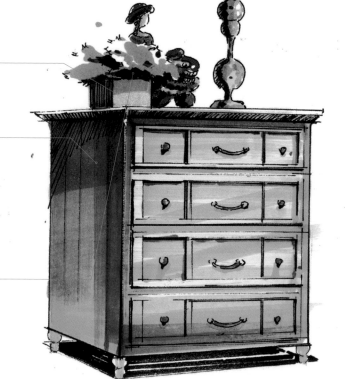

3.2.4 電視櫃畫法

（1）依照一點透視的原則，用鉛筆繪製出物體的大概輪廓。

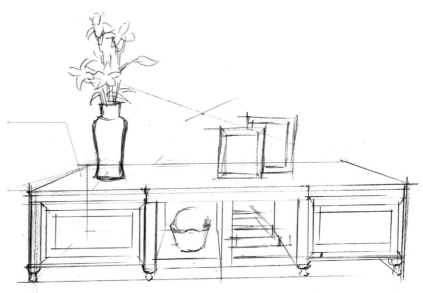

此圖的視平線較低，幾乎與櫃面平行。若視平線過高，桌面的可視面積會過大。

明確大概比例及結構關係，桌面上的裝飾品簡單繪出即可，不需要畫出細節。

（2）用代針筆繪製物體的墨線。

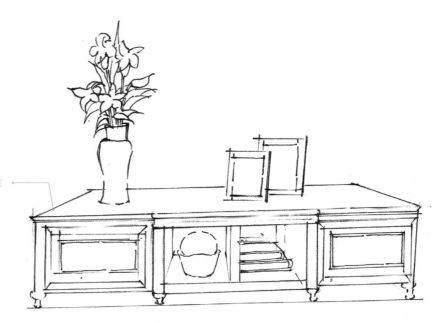

由於電視櫃的材質是硬材質，所以使用尺規輔助，畫出硬直的線條，花瓶、相框等裝飾物需徒手繪製，以免線條過於死板。

（3）用墨線刻畫細節，豐富線性的變化，
給畫面增加陰影，調整明暗關係。

統一光源，找準電視櫃的明暗關係。光源從左邊照射過來，陰影方向一
致向右。

用黑色麥克筆畫出花瓶和相框下方的陰影。

陰影部分的排線最密，適當用麥克筆加重底部邊緣線與底部陰影的分
界線。

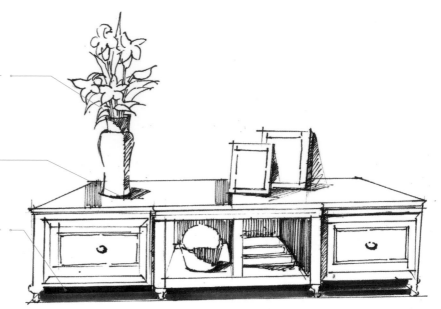

（4）畫出電視櫃的固有色。

用紅棕色麥克筆給木材上色，在與裝飾品交界的地方反覆塗抹，加深
顏色。

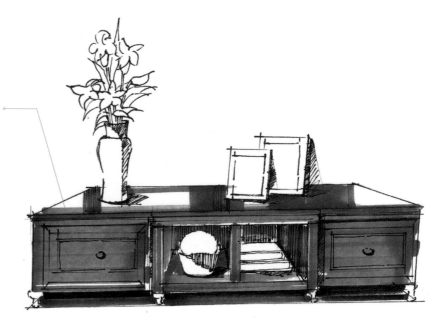

（5）用麥克筆進一步刻畫明暗關係，選用
亮色畫出裝飾品的固有色。

用粉色和綠色麥克筆給桌面上的擺設物上色。

用深棕色麥克筆加重櫃體的暗面，以及電視櫃檯面和立面交界處的顏色。

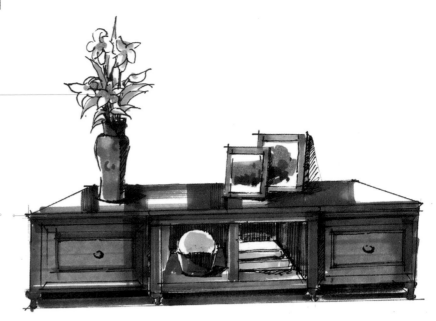

（6）用修正筆增加光澤，豐富裝飾品的層
次，刻畫細節，修整手繪圖。

沿著墨線排線的地方用暗紅色麥克筆加深暗面，並用麥克筆的小頭在花
盆上繪製花紋，用暗紅色色鉛在花瓶上來回塗抹，柔和色彩。

 暗紅色色鉛

用藍色麥克筆給抽屜中的書籍和小飾品添上藍色。

藉助直尺，用修正筆畫出桌面邊緣的反
光，修正筆的顏色不要超出黑線。

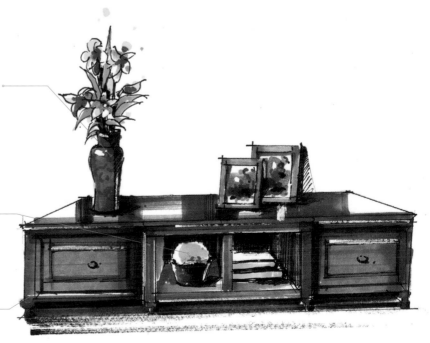

3.2.5 樓梯畫法

（1）用鉛筆畫出旋轉樓梯的形體特徵，注意樓梯的穿插關係。

由於旋轉樓梯的形態不像其他個體，沒有明顯的視平線和幾點透視，因此我們應該依照圓形的透視原理來繪製。

在繪製時先思考旋轉樓梯的結構，把結構理清楚再下筆。

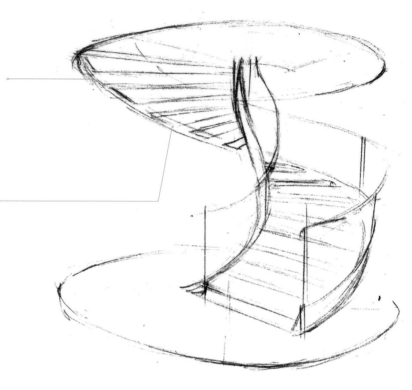

（2）繪製墨線。

畫樓梯時注意旋轉扶手和台階的轉折關係。

徒手繪製圓弧，注意圓弧的流暢度，遇到過於長的線條或者曲度難以掌握的線條，使用分段繪製的方法。

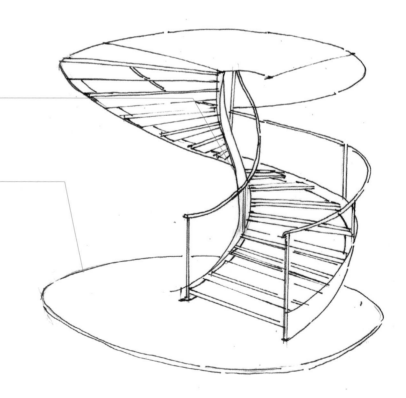

（3）畫出畫面的陰影，樓梯底部的排線要
密集一些，修整線稿。

注意陰影層次關係，樓梯底部的排線要密集一些。

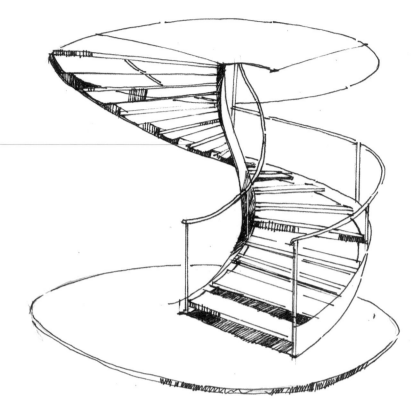

（4）用麥克筆給整體上色，在畫暗面時可
用麥克筆反覆塗抹或加重塗抹。

用紅棕色麥克筆給台階和木地板上色，上色時盡量平塗，可以將整個樓
梯和木地板塗滿，在線稿排線的地方反覆加深顏色。

用冷灰色麥克筆繪製不鏽鋼扶手的固有色。

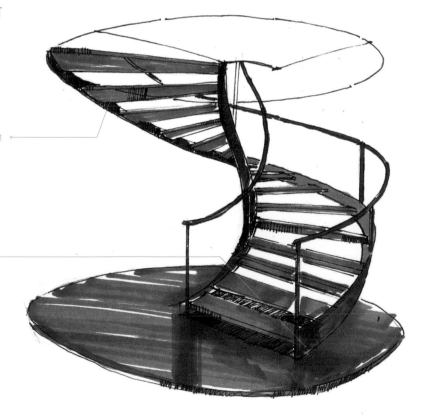

（5）用深色麥克筆突出樓梯的厚度和地板
的暗面，此時畫出玻璃的固有色。

用黃色麥克筆，繪製樓梯頂部空間的環境色。

用深藍色麥克筆畫出樓梯扶手上透明玻璃的固有色，繪製時沿著扶手向
下掃筆，不用塗滿，使其有通透的質感。

用深棕色麥克筆給樓梯畫出陰影，陰影的方向向右，並且突出樓梯踢面
的厚度。

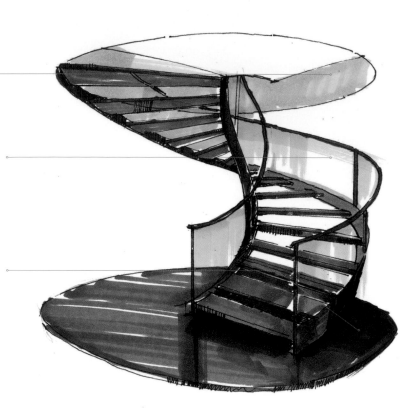

（6）給背景添加暖色調，用修正筆增加質
感，修整手繪圖。

樓梯頂部空間的純度，尤其是與樓梯的銜接處，用暖灰色麥克筆降低黃
色的亮度，使畫面看起來不那麼跳躍，然後突出樓梯後面的空間，讓樓
梯更加明顯。

用修正筆增加樓梯玻璃和不鏽鋼的質感，修正筆只需畫在受光面。

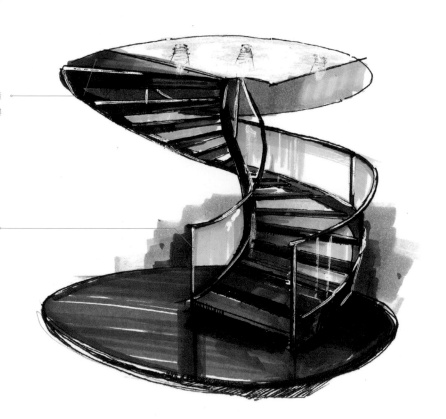

3.3 書房小品實例表現

3.3.1 書桌組合畫法

（1）依照兩點透視的原則，用鉛筆畫出物體的大概輪廓，可以用直尺輔助繪製。

用鉛筆畫草稿時，只需要把握好整體框架，並且注意透視的準確性，畫完後檢查透視是否準確。

因為是兩點透視的原理，且視平線要高於桌面，但是不能太高，形成平視的關係即可。

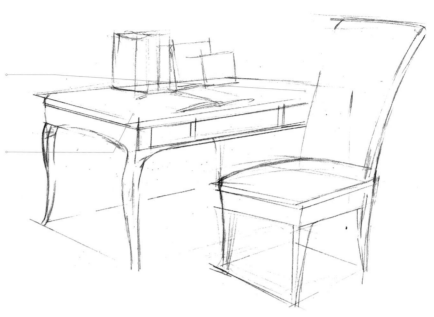

（2）用墨線繪製，畫出各個部分的細節。

桌面上擺放的書應該依照兩點透視的原則進行繪製。

畫椅子的布料坐墊時不用區分平、立面的關係，在麥克筆上色時進行區分即可。

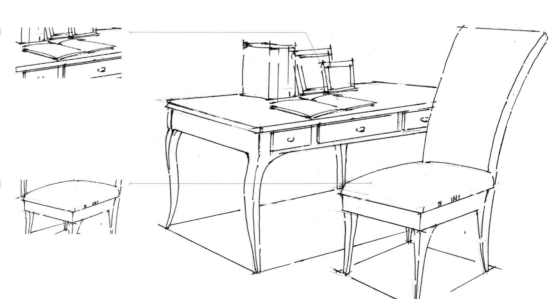

（3）刻畫書桌組合的細節，加入各個部分
的陰影，修整線稿。

畫出桌面上飾品的陰影，並且用豎向排
線的方式表現桌面的反光，反光一般畫
在飾品的底部。

根據消失點的方向進行排線。

消失點在右邊的排線方式　　　消失點在左邊的排線方式

陰影排線的規律是中間深兩邊淺。

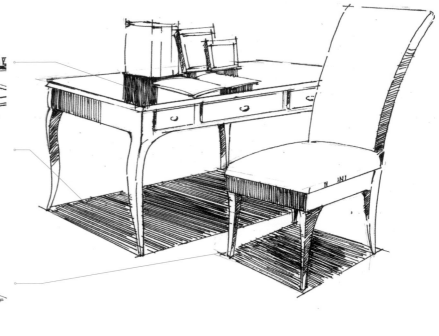

（4）畫出組合的固有色，在畫暗面時可用
麥克筆反覆塗抹或加重塗抹。

用紅棕色麥克筆繪製書桌和椅子的固有色，在用麥克筆上色時，背光面
可以下筆重一些，以此呈現出明暗關係。

桌面的顏色不用完全塗滿，只需要把桌面
上的反光部分豎向排兩筆即可。

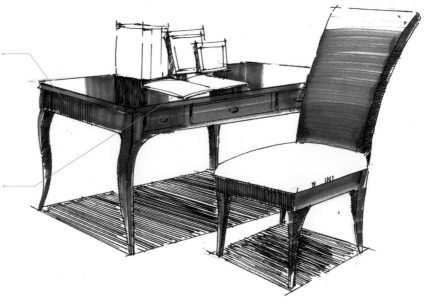

（5）畫出畫面的漸層色，增加明暗面的對比，豐富色彩關係，然後選用紅色作為書本的點綴色。

光是從右邊照射過來的，因此要用深棕色麥克筆加深書桌左面背光部分及陰影的顏色。

用黃棕色麥克筆畫出坐墊的固有色，著重加深坐墊立面部分的顏色。

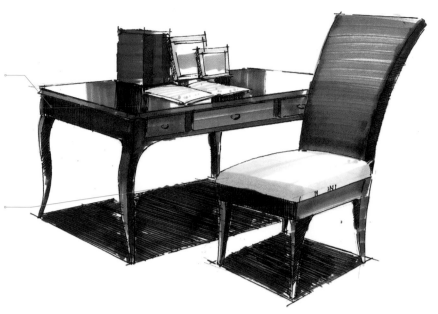

（6）用色鉛修整細節的刻畫，柔和畫面，然後用修正筆畫出反光的效果。

用紅色和淺紫色等亮色來刻畫桌面上的飾品。

用紅棕色色鉛平塗坐墊的立面部分，達到柔和畫面的效果。

 紅棕色色鉛

用深棕色麥克筆加重陰影的中間部分及書桌背光最暗的部分。

用代針筆加重書桌左面的輪廓線，將麥克筆塗畫超出的邊緣部分收回來。

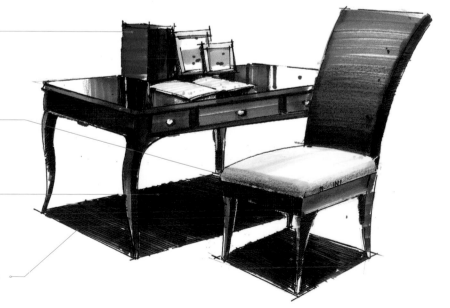

3.3.2 茶具畫法

（1）依照一點斜透視的原則畫出物體的輪
廓，鉛筆線稿可以繪製得較草，也可以用直尺輔
助繪製。

注意桌面上茶具之間的遮擋和穿插關係。

消失點的方向定在偏右處，這樣會有一點斜透視的畫面感。

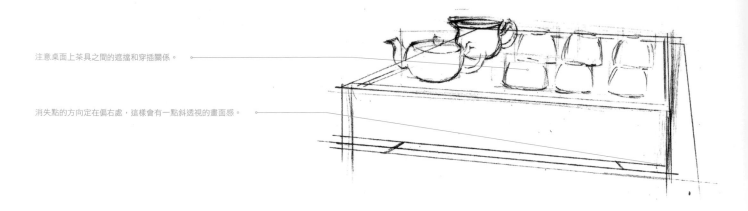

（2）用直尺輔助畫出物品的輪廓，然後用
代針筆畫出墨線。

用尺規輔助畫出茶具的結構線，線條兩端處交叉。

杯子和茶壺的線條應徒手繪製，線條畫得流暢、隨性一些。

根據消失點消失的方向繪製桌面上的木條紋縫隙，注意線條之間近疏遠
密的關係。

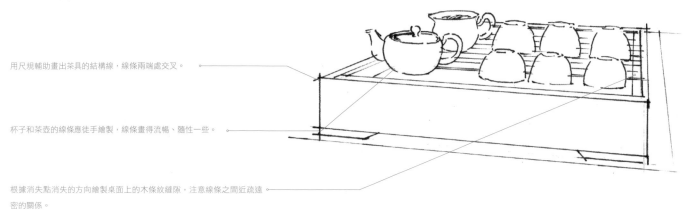

（3）用墨線繪製細節，豐富陰影的關係，增強明暗對比。

注意桌面上茶壺和杯子的擺放關係，近大遠小，並且注意茶杯與茶壺的比例關係。

確定光源的位置，此圖的光源在左邊，陰影方向一致向右。茶具底部的陰影比背光面的暗面深，因此底部的陰影可直接用黑色麥克筆加深。

（4）畫出桌子的固有色，暗面可用麥克筆反覆塗抹或加重塗抹。

用紅棕色麥克筆把茶桌的顏色繪製出來，茶杯的遮擋處可反覆塗抹。

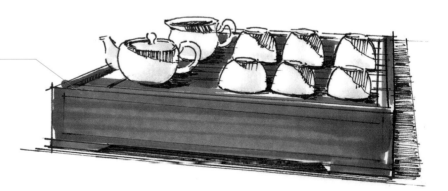

（5）用麥克筆進行第二次上色，選擇深色
麥克筆來加重茶具的暗面，並加深陰影的顏色。

用深棕色麥克筆把茶桌的深色部分繪製出來，深色部分主要在背光面茶
具擺放的位置。

用冷灰色麥克筆把茶具的暗面均勻繪製出來。

用更深的冷灰色麥克筆沿著線稿排線的地方加重茶具底部的顏色。

（6）繪製茶杯上的花紋，刻畫細節，修整
手繪圖。

用冷灰色麥克筆加重茶具的明暗交界線，並在茶具上面繪製小碎花花
紋，呈現茶具的風格。

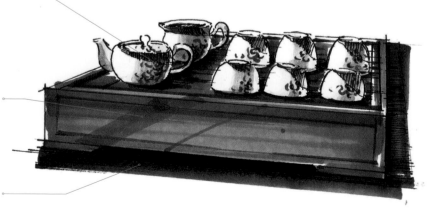

用深棕色麥克筆把木質的反光用斜線繪製出來。

用深棕色麥克筆加重茶具在桌面上的陰影，然後用黑色麥克筆加重茶桌
的陰影。

3.3.3 書櫃畫法

（1）依照兩點透視的原則，用鉛筆畫出書櫃的大致框架，線稿要準確，能夠清晰表現出書櫃的結構。

注意畫面的消失點、視平線及近大遠小的透視原理。

書本擺放不宜過於死板，有橫放、豎放、斜靠等方式。

豎放　　　　　橫放　　　　　斜靠

（2）繪製墨線，硬線和軟線相結合，分清線條的粗細。

用0.5號代針筆畫出書櫃的輪廓線，然後用0.3號代針筆畫出書櫃裡面的結構線，接著用0.1號代針筆畫出裝飾線。

徒手繪製出書櫃裡面的書籍，線條畫得流暢、隨性一些。

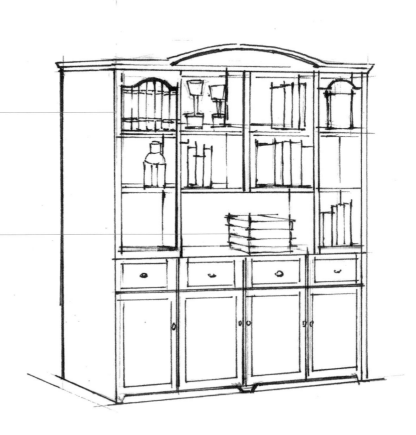

（3）用代針筆繪製墨線，畫出書櫃的陰
影，豐富畫面。

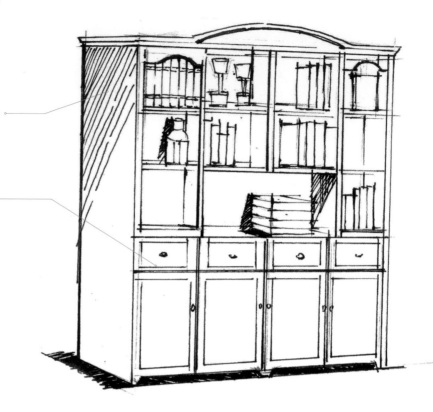

此圖的光源在右邊，陰影的方向一致向左。書櫃左側面的暗面排線比書
櫃底部的陰影顏色淺。

用黑色麥克筆的細頭加深抽屜縫隙處的顏色，讓其更具體積感。

（4）畫出書櫃的固有色，在繪製暗面時可
用麥克筆反覆塗抹或加重塗抹。

畫白色的家具時，由於受光源及環境的影響，需要用灰色系麥克筆表示
家具的明暗關係。

用暖灰色麥克筆平塗書櫃，書櫃的背光部分及書架的隔板可以反覆塗畫
幾次，加重顏色。

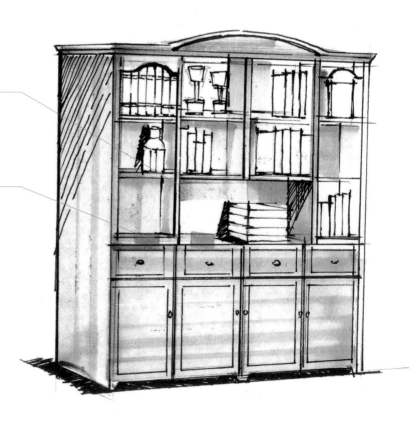

（5）選擇同色系深一號顏色的麥克筆再次加重書櫃的背光面，並選用一些亮色畫出書本的固有色。

用暗紅色和藍灰色麥克筆平塗書架上的書本。

用暖灰色麥克筆刻畫左面背光的部分，加深櫃門之間縫隙處的顏色，以及書架與書接合處的顏色。

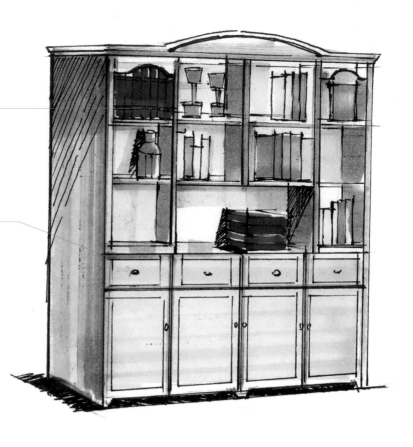

（6）修整細節，柔和畫面，用修正筆畫出最亮的效果。

用藍色麥克筆在櫃門上輕掃兩筆，並用修正筆加上亮點，玻璃透明的質感就表現出來了。

用冷灰色麥克筆加深書櫃底部的陰影顏色。

書籍在整個環境中起點綴的作用，因此不必太多地去刻畫細節，只需要用兩種深淺不同的筆畫出體積感即可，比如先用藍灰色麥克筆畫出固有色，然後用深一點的藍灰色麥克筆加深其暗面就可以了。

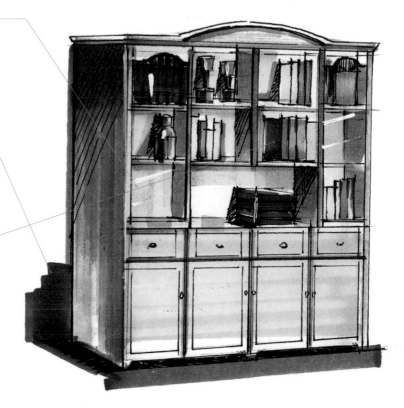

3.3.4 對椅畫法

（1）依照一點透視的原則繪製出對椅的輪
廓線，透視要定位準確，鉛筆線稿要清晰明瞭。

畫對椅時要先確定用幾點透視來繪製，該小品組合是依照一點透視的原
則繪製的。

消失點定位的最佳視角高度不宜過高，要把視線放平緩。

找準比例，茶几的高度為800mm，椅子坐墊部分就定在400mm的高度。

（2）用代針筆繪製墨線，軟硬線條相結
合，線條要乾淨有力。

畫抱枕時，線條要柔
軟，最簡單的方法就
是畫4個C字形組合成
一個方形，然後畫出
皺褶。

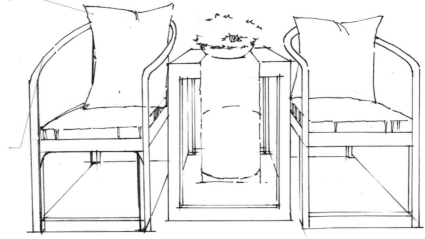

藉助尺規畫出桌椅的結構線，裡面的細節可以徒手繪製兩筆。椅子的弧
度過長，線條可斷開繪製。

（3）畫出物體的陰影，增強畫面的光影關係。

光是從左面照射過來的，抱枕和花盆的陰影就向右繪製。

斜向繪製抱枕立面的陰影，由上至下依次暈滲。

依照兩點透視的原則，下方陰影的方向可選擇任意透視線的方向進行排線。如果是一點透視，下面的陰影一般都是橫向排線。

橫向繪製

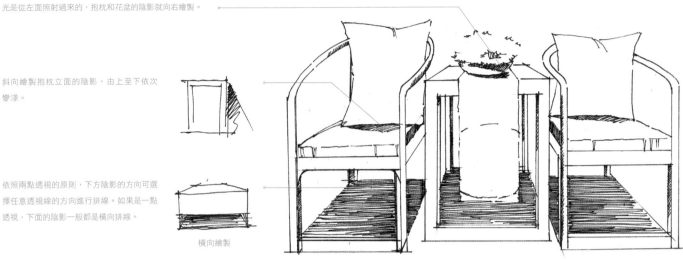

（4）畫出各個物件的固有色。

用黃色麥克筆給抱枕上色，從底部開始往上平塗，到頂面時用筆稍輕，注意留白。

用冷灰色麥克筆把椅子的固有色畫出來，茶几桌面的顏色不要塗滿，豎向畫兩筆表示反光即可。

用藍綠色麥克筆繪製坐墊的顏色，上色時坐墊的頂面用掃筆的方式畫幾筆，注意留白。坐墊內側的顏色可以反覆塗抹。

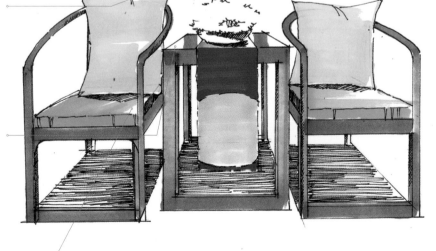

（5）用麥克筆進行二次上色，選用同色系
的麥克筆將其暗面畫出，增強明暗對比關係。

用綠色系麥克筆畫出植物的明暗關係。

用深一個層次的麥克筆畫出抱枕和盆栽的陰影。

用冷灰色麥克筆畫出地面的陰影，沿著線稿將陰影處的顏色填滿，此時
一併將桌椅的暗面畫出。

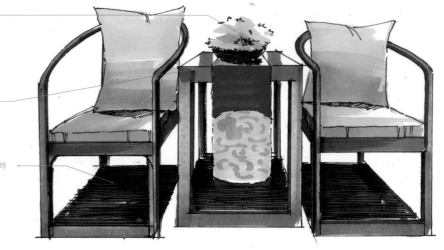

（6）用色鉛畫出軟材質的花紋，然後用修
正筆提亮畫面，修整畫面的顏色。

刻畫坐墊與抱枕的花紋，用深色色鉛適當地
畫一些小卷線來表示花紋。

用修正筆畫出家具的反光，反光的位置在亮面與暗面的交
界處，這樣可以增加兩面的對比關係，層次更豐富。

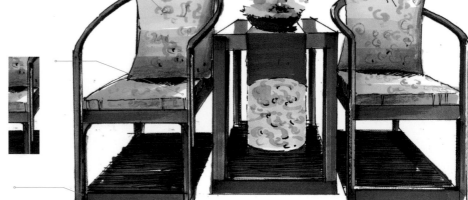

用冷灰色麥克筆畫出椅腳的暗面，讓椅腳看起來更加立體。

3.4 廚衛小品實例表現

3.4.1 灶台組合畫法

（1）依照兩點透視的原則繪製出灶台的大
致輪廓，透視要準確，鉛筆線稿清晰明瞭。

消失點定位的最佳視角高度不宜過高，把視線放平緩。

把握好高度，灶台的高度大致在900mm，長度隨自己的畫面關係決定
即可。

用直尺輔助，然後使用鉛筆將灶台的基本框架繪製出來，結構線條清
晰，這樣方便繪製墨線。

（2）使用代針筆畫出墨線，線條要軟硬結
合，乾淨有力。

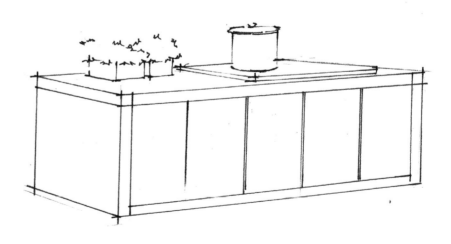

（3）給物體畫出陰影，增強畫面的光影
關係。

不鏽鋼灶台的反光較強，灶台上豎向的反光排線比較多。

櫥櫃底部的陰影顏色較深，用黑色麥克筆塗黑。

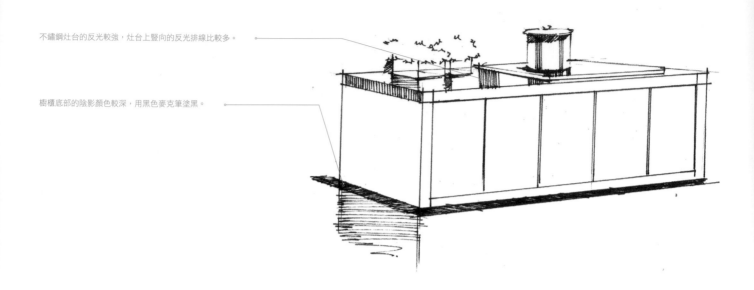

（4）用麥克筆進行第一次上色，暗面的地
方可以反覆塗抹或加重塗抹。

用黃色麥克筆平塗出灶台的固有色，然後在灶台的表面，沿著豎向排線
的地方再平塗一部分黃色。

用冷灰色麥克筆給灶具和櫃門上色，上色時注意顏色是下深上淺。

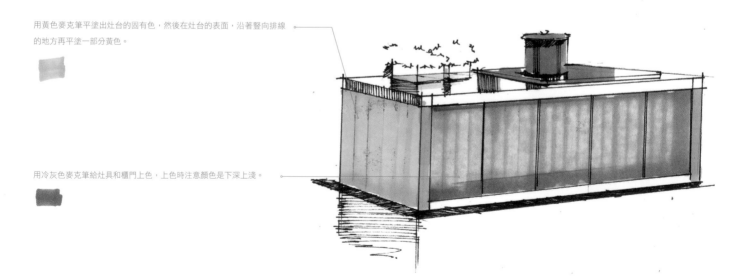

（5）使用麥克筆進行第二次上色，用深色作為漸層色，加強明暗對比，豐富畫面的色彩關係。

不鏽鋼鍋的反光較強，所以用黃棕色麥克筆在鍋面上繪製環境色。

用橙色麥克筆沿著明暗交界線，加深櫃門暗面的顏色。

用冷灰色麥克筆加深櫃門底部的顏色，並且加深不鏽鋼鍋暗面的顏色。

（6）用色鉛刻畫細節，並修整植物的繪製，然後用修正筆畫出光感。

使用修正筆斜向畫兩筆，增強灶台櫃門的反光。

用綠色系麥克筆給植物上色，並用粉色麥克筆畫出點綴色，然後用修正筆畫出反光，增強畫面的氛圍。

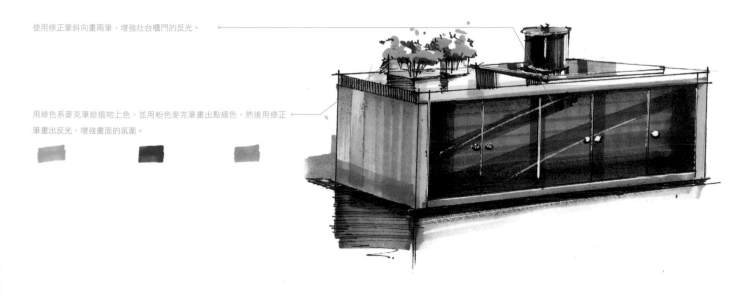

3.4.2 淋浴間畫法

（1）依照兩點透視的原則繪製線稿，透視要準確，鉛筆線條清晰明瞭。

先將牆體的框架線沿著透視的方向畫出來，然後畫出淋浴間的正投影，接著根據正投影畫出淋浴間的大致框架。

用直尺輔助將牆面馬賽克磚紋的大致形狀畫出來，線條與線條可適當斷開。

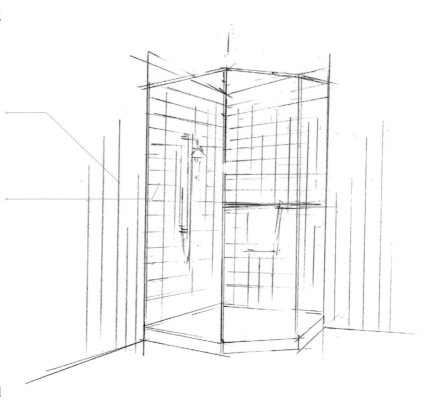

（2）用代針筆繪製墨線，線條的軟硬、粗細相結合，乾淨有力。

用0.5號粗細的代針筆把淋浴間的框架畫出來，並加重一側的線條，讓其有立體感。

用0.1號粗細的代針筆畫牆磚。在畫牆磚時，不用畫得太滿，線條與線條之間注意斷開。

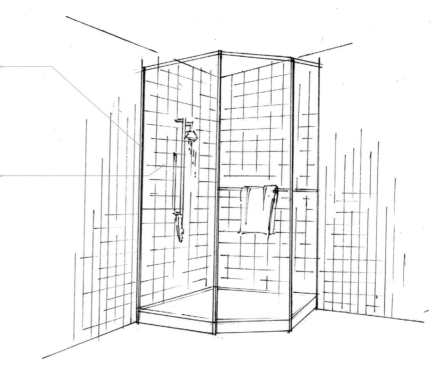

（3）給畫面繪製陰影，依照透視關係加粗淋浴間框架的線條，修整線稿。

注意毛巾與毛巾架的穿插關係。

只需要繪製兩條斷開的直線，表示淋浴間不鏽鋼框架在地面上的反光即可。

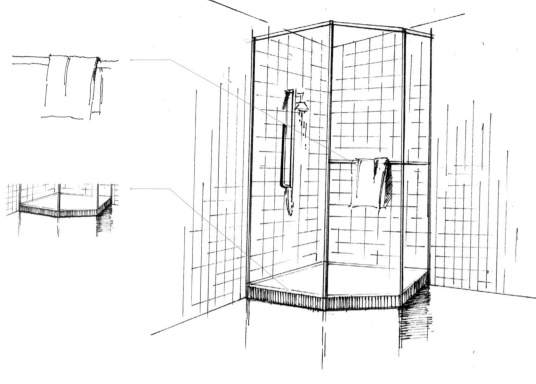

（4）用麥克筆上色，畫暗面時可用麥克筆反覆塗抹或加重塗抹。

用黃色麥克筆繪製淋浴間外面牆體的馬賽克磚面，注意顏色要下深上淺。

用黃棕色麥克筆繪製淋浴間裡面的磚面及地面，同樣注意顏色下深上淺。

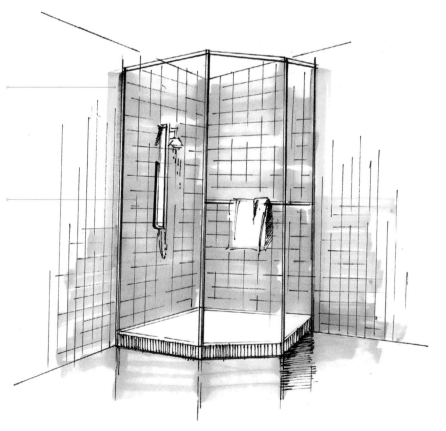

（5）進一步刻畫細節，增添馬賽克磚面的顏色，此時畫出淋浴間框架的固有色。

用紅色、黃色及藍色麥克筆隨意增添馬賽克磚的顏色，為了追求藝術效果，不用畫得過多。

用冷灰色麥克筆畫出淋浴間不鏽鋼的框架及地面上的陰影。

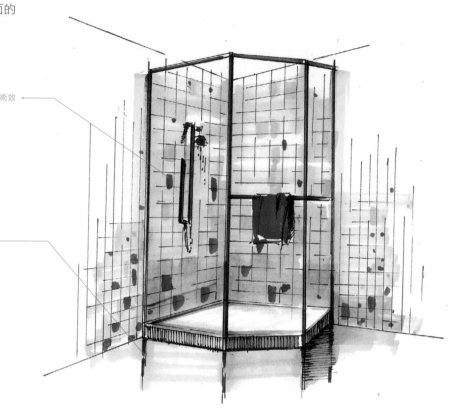

（6）畫出玻璃的固有色，用修正筆表現出它的透明度，刻畫細節，修整手繪圖。

用藍色麥克筆畫出淋浴間玻璃的顏色，其繪製方法是由頂部不鏽鋼邊緣處，以掃筆的方式向下畫，然後再從底部往上掃筆繪製。

用暖灰色麥克筆把牆面底部的馬賽克磚面顏色的純度降低，讓其顏色不顯得太鮮豔，也可以增加畫面的明暗對比關係。

用修正筆畫出不鏽鋼的亮點，增加不鏽鋼的質感。

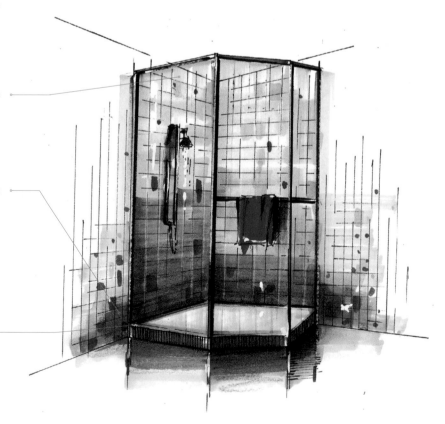

3.4.3 浴缸畫法

（1）依照圓形的透視原則，用鉛筆畫出浴
缸的大致輪廓。

在畫圓形浴缸時，要考慮到圓的透視原理，將浴缸理解成一個圓柱體來
繪製即可。

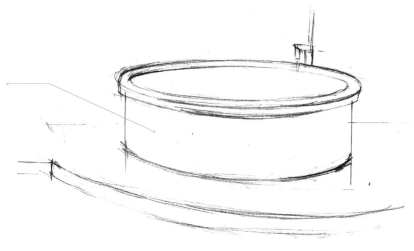

（2）用代針筆繪製墨線，線條流暢、清晰。

在畫圓形的水池時注意圓的透視關係，底部的圓比頂部的圓稍微大一
些，因此底部的圓弧應該大一些。

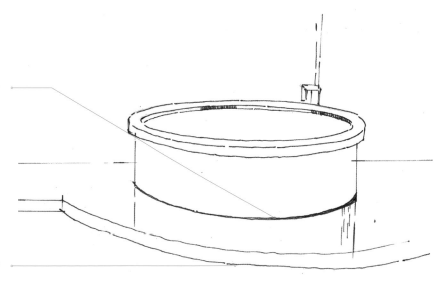

在徒手繪製較大的圓時往往不能一筆完成，需要斷開繪製，在兩條線斷
開的中間留一定的小間距。

（3）修整墨線稿，調整畫面的黑白對比。
底部的色彩顏色最重，可用代針筆加重底部邊緣
的線條。

水池裡面的水紋用曲線繪製，用筆輕柔，線條的感覺像是在發抖時畫在
紙面上的感覺。

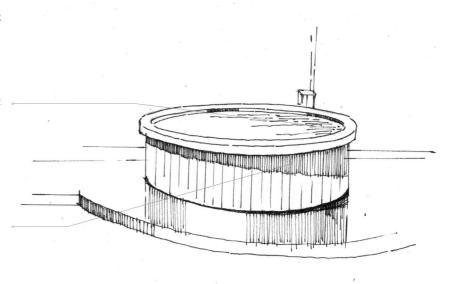

根據光照關係把水池的陰影畫出來。

（4）用麥克筆畫出浴缸的固有色，在畫暗
面時可用麥克筆反覆塗抹或加重塗抹。

用暖灰色麥克筆畫出水池頂部的邊緣和地面的反光，浴缸底部邊緣的顏
色可以反覆加深塗抹，然後豎向排筆畫出檯面上的反光。

用藍色麥克筆繪製水池裡面的水，繪製時適當留白，顏色裡面深外面淺
或裡面淺外面深皆可。

用紅棕色麥克筆把水池表面的木材質繪製出來，注意適當地加重陰影的顏色。

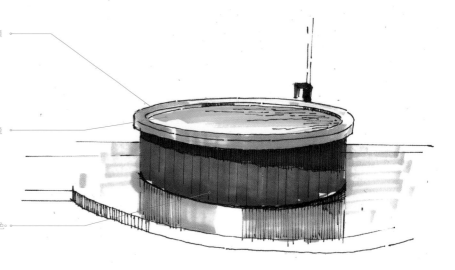

（5）用深色系作為漸層色，增強畫面的顏色對比。

用深藍色麥克筆加重水的顏色，從裡到外顏色變淺。

用深棕色麥克筆加重木材質的陰影及明暗交界線，加深排線部分的顏色。

因為光從左面照射過來，所以用暖灰色麥克筆加深水池的陰影及地面右面的顏色。

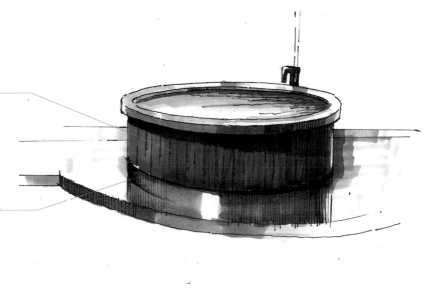

（6）用色鉛細化水面的顏色，然後用黑色麥克筆加重底部的輪廓線。

用紅棕色色鉛刻畫木材質的細節，以柔和畫面。

　紅棕色色鉛

用黑色麥克筆加重物體的陰影，以增加畫面的立體感，或者用三福牌的黑色麥克筆，以掃筆的方式增加畫面的黑色顆粒感。

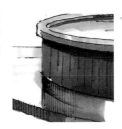

3.4.4 洗手台畫法

（1）依照一點透視和近大遠小的原則，抓住洗手台的形體特徵，用平視的角度去繪製洗手台。

依照一點透視的原則，消失點的定位不宜太高，並且要表示清楚。消失點定位高度的標準一般是檯面的水平高度與檯面到消失點的水平距離大致相等。

由於洗手台大多是硬性材質，所以盡量採用一些硬朗的直線繪製。

在洗手台上適當增加一些盥洗用品和植物，這樣在上色時可以增加畫面的活潑感。

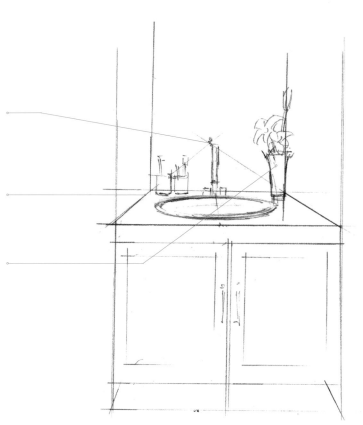

（2）用代針筆繪製墨線，注意線性的變化。硬材質的物體可以用直尺輔助繪製。

檯面上的盥洗用品用0.3號代針筆徒手繪製，這樣和洗手台的線條形成了軟硬對比。

選用0.3號代針筆和直尺輔助，沿著鉛筆線稿繪製整個洗手台。

用代針筆加粗洗手台盆的線條，表現其厚度。

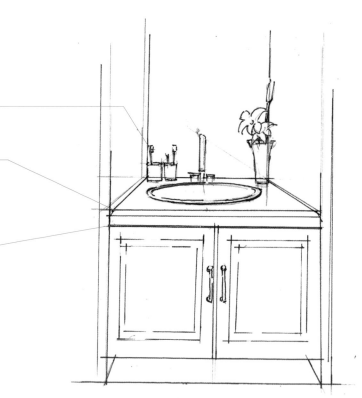

（3）修整墨線稿，調整畫面的黑白對比度。底部的顏色最重，可用黑色加重洗手台底部的邊緣線條。

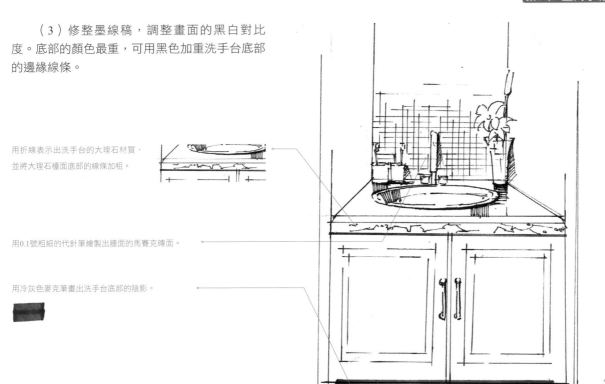

用折線表示出洗手台的大理石材質，並將大理石檯面底部的線條加粗。

用0.1號粗細的代針筆繪製出牆面的馬賽克磚面。

用冷灰色麥克筆畫出洗手台底部的陰影。

（4）用麥克筆畫出固有色，在畫暗面時可用麥克筆反覆塗抹或加重塗抹。

用黃棕色麥克筆畫出洗手台的固有色，在繪製時注意平面顏色淺，立面顏色深，考慮好留白的位置，此時牆面馬賽克磚的顏色也一併畫出來。

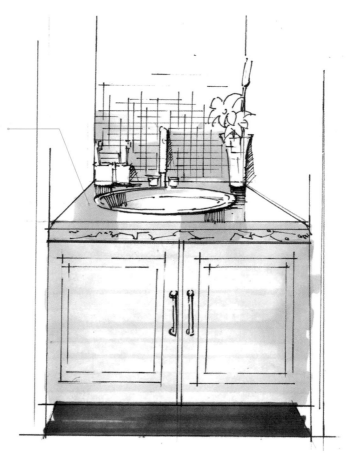

（5）用麥克筆進一步刻畫細節，豐富色彩
關係，刻畫馬賽克牆面磚。

用淺紫色麥克筆繪製出花瓶及杯子的固有色，然後在牆面上用小點的方
式繪製馬賽克磚的顏色。

用紅棕色麥克筆加深大理石檯面的立面顏色

用冷灰色或者黑色麥克筆加重洗手台底部的陰影。

（6）豐富畫面的色彩，用色鉛使畫面更加
柔和，修整手繪圖。

用冷灰色麥克筆降低牆面的顏色純度，注意要由深至淺繪製
牆面。

用深藍色麥克筆加強台面花瓶和杯子的明暗交界線的顏色。

用修正筆或者白色色鉛沿著檯面畫出一條最亮線，提升畫面的光感。

用紅棕色色鉛隨意平塗洗手台的櫃門，增加質感。

 紅棕色色鉛

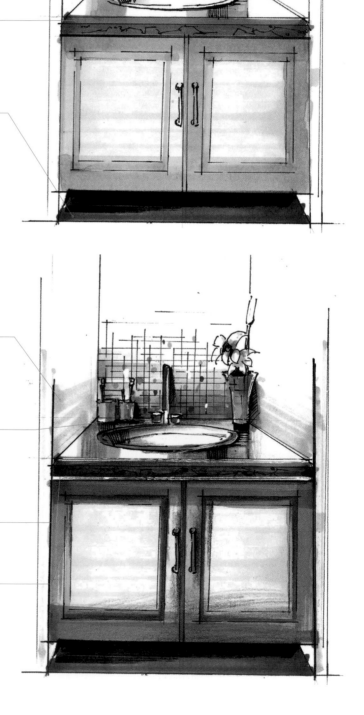

第4章
室內手繪小型空間實例表現

12
種不同小型
空間的表現
技法

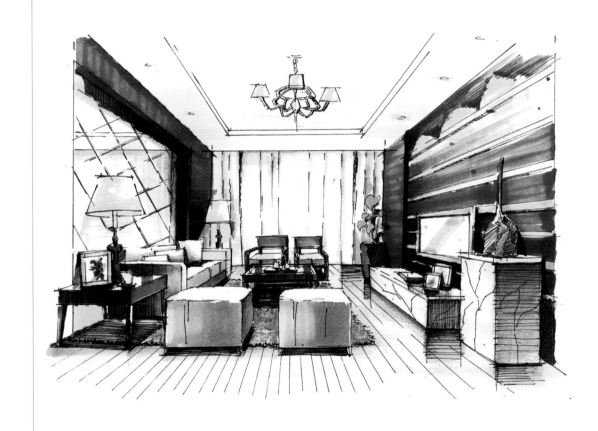

4.1 小型家居空間畫法

4.1.1 客廳畫法

（1）用鉛筆畫出線稿，定準透視點，並用方塊把空間中家具的位置標出來。

為了畫面構圖的美觀，以及整個空間裡面東西的協調，消失點的位置可稍微定低些，按照3m的樓層高度來算，消失點一般在800mm~1000mm。

在客廳中家具的位置處，用平面的方式把正投影繪製出來，注意家具之間的比例。

根據家具的比例繪製平面的正投影，依照一點透視的方法畫出立體感，沙發的高度為800mm~900mm，電視櫃的高度是450mm左右。

繪製時注意家具之間的遮擋關係，注意近實遠虛的透視規律。

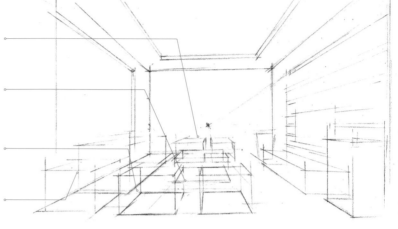

（2）使用鉛筆畫出家具的大致外形和立面的造型，桌面上的小飾品也繪製出來。

畫出遠處的窗簾外形，以及窗簾的皺褶。

家具從外面向裡面畫，家具與家具遮擋的部分，線稿可畫得淺一些，此時也應該把外面家具上的飾品的具體型狀繪製出來，豐富整個畫面的層次。

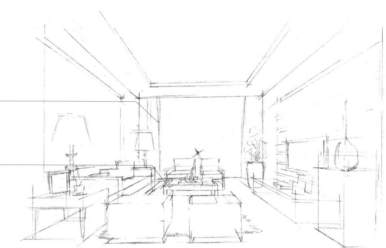

（3）用代針筆繪製墨線，注意空間內線條流暢、曲直分明，畫面要乾淨。

用0.5號粗細的代針筆把牆體結構線畫出來，可藉助直尺繪製。在牆體的4條邊緣線處用代針筆反覆塗抹，突出結構。

注意木材厚度的表現，繪製3條線表示電視牆壁的木條樣式。在繪製線條時，部分線條需要斷開，這樣可以讓畫面顯得不生硬。

家具從外面畫到裡面，被遮擋的部分不用繪製出來，越到裡面家具的線條就越簡單。

在起筆時線條要有所停頓，停筆時要有回收的筆觸，做到中間細兩邊粗，線條與線條應交叉連接。

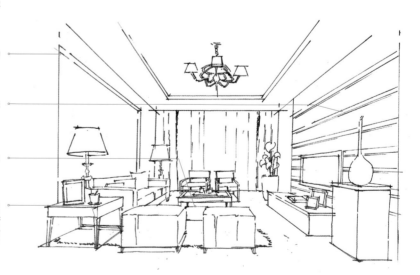

（4）給線稿添上陰影，增加畫面的體積感。

畫出陰影，方向要一致。畫陰影時越接近家具的部分，顏色就越深，每
一件家具的陰影都需要繪製出來。

要突出左面牆體的鏡面反射時，需要畫出鏡面
上家具的倒影，倒影的形狀可以畫得虛一些。

用「八」字形繪製出筒燈的光源。

用折線表現出石材的質感，在畫折線時，線
條由一點向其他地方發散繪製。

根據光影關係，可以用排線的方式把家具的背光部分畫出來。明暗交界
線處可適當地畫重一些。

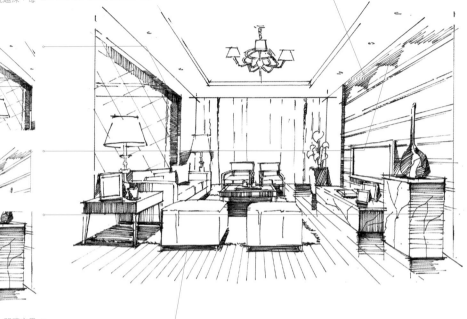

（5）用麥克筆平鋪畫出整個客廳空間的固
有色，在遇到背光面時可反覆塗抹，加強明暗關
係的對比。

分別用深棕色、暖灰色和藍灰色麥克筆給牆面的木材質、沙發、窗簾和
地板上色。

接近光源的部分可避開不畫，形成一種光源照射下來的感覺。

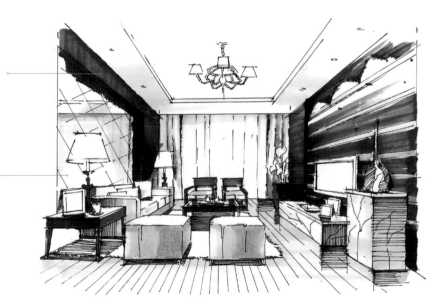

（6）用同色系的麥克筆加深背光部分的顏色，此階段可以把燈光的光源部分繪製出來，然後畫出小飾品的固有色作為畫面的點綴。

用深棕色麥克筆加深木材質的背光面、電視機底部和陰影部分的顏色。

用黃色麥克筆或者黃色色鉛把燈光繪製出來，注意越接近燈的部分顏色越深。

用色鉛或者紅棕色、藍色和粉色麥克筆給裝飾品上色。

因為整個室內空間木材的顏色都比較深，所以用淺色系的黃色麥克筆平塗出地板的顏色，不用塗滿，稍微加重家具到地面的陰影即可。

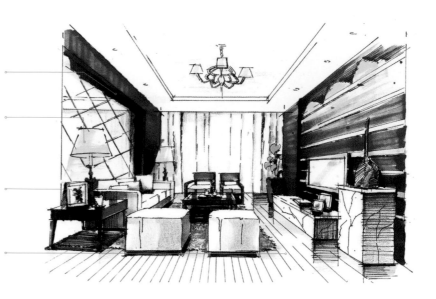

（7）用色鉛繪製出地毯的毛質感，然後柔和燈光的光源，以及鏡面反射出的窗簾的顏色。

用麥克筆豎向繪製可以表現出桌面的反光和杯子的陰影。

用紅棕色色鉛、紅棕色麥克筆和修正筆把地毯毛絨絨的感覺畫出來。

用色鉛反覆加重地面的陰影，越接近家具邊緣處顏色就越深。

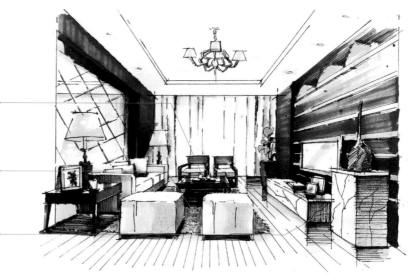

（8）用色鉛畫出筒燈的顏色，然後用黑色代針筆再次加重牆體的邊緣線條，尤其是在麥克筆上色時超出的地方，需要用黑色代針筆填補回去。

用修正筆沿著沙發牆的鏡面拼接線畫出反光效果。

用黃色色鉛將天花板燈具的周圍平塗出黃色的光源。由於色鉛的顏色較淺，平塗時可大膽繪製，不用害怕塗得過猛，顏色過多。

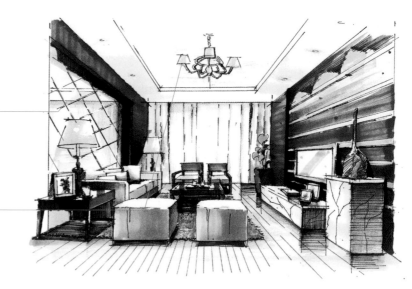

4.1.2 臥室畫法

（1）依照兩點透視的原則繪製臥室的輪廓線，視平線的位置定在1m左右。

根據近大遠小的透視原理，繪製出家具在地面的平面位置，注意床頭櫃和床的關係。

把平面轉換為立體時，要注意高度的比例關係，以樓高3m的標準來計算，床的整體高度在800mm~900mm，而床墊和床頭櫃的高度都在400mm~450mm。

寥寥幾筆畫出窗簾和植物盆栽的大致外形。

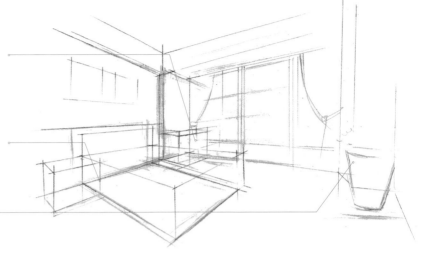

（2）使用鉛筆畫出空間中的體塊、被子的大致皺褶、床上的水果拼盤及桌面上的小飾品。

畫植物時，用曲線畫出樹冠，並且注意樹葉與樹枝的穿插關係，下面的樹冠比上面的樹冠密集。

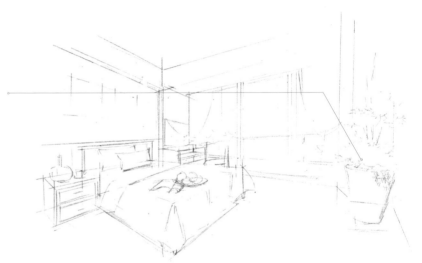

（3）用代針筆給室內空間畫上墨線，注意空間內的線條要流暢，曲直分明，畫面乾淨。

使用直尺輔助繪製出牆體框架，然後徒手繪製軟材質的東西。

繪製床單時，立面與平面的交接部分留白，不需要繪製邊緣線作區分，不然會顯得較生硬。

邊緣線畫得過於生硬。

不畫邊緣線顯得靈活、透氣。

畫盆栽植物的花盆時，編織的肌理不用畫滿，在背光的部分適當繪製即可。

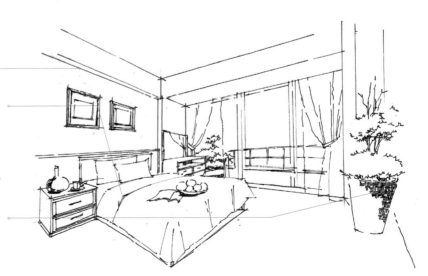

（4）修整線稿，給線稿繪製陰影，增加畫面的體積感。

繪製鏡面時，應該把周圍物體的大體型狀繪製到鏡面中，才能反映出鏡面的材質。

牆面上掛畫的陰影需由上往下排線，越往下線條越稀疏。

根據近大遠小的透視原理，用排線的方式繪製家具的背光面。

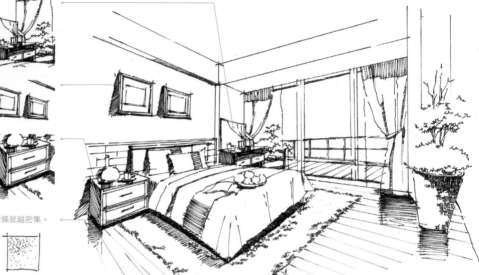

用小排線或者小點的方式繪製地毯，越接近床底的部分線條就越密集。

排線的方式。　　　小點的方式。

（5）用麥克筆為整體上色，平塗要均勻，修整畫面的整體配色，做到冷暖色搭配適宜。

臥室一般以暖色為主，在搭配顏色時地毯或者植物就多用冷色。

牆面的顏色受暖光影響，白牆要用黃棕色麥克筆，下深上淺地上色。

用紅棕色麥克筆畫出不同的層次，分清楚家具的亮面、灰面及暗面，為第二次加深顏色做準備。

用藍色麥克筆繪製地毯的固有色，接近窗體的陰影處顏色可以反覆塗抹，或加重上色的力道。

用綠色麥克筆畫出植物的固有色，根據光照關係，頂端的植物顏色不要畫得太滿，讓它顯得有透氣感。

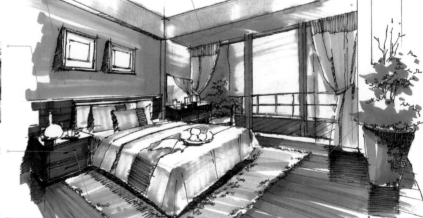

（6）用同色系的麥克筆加深牆面、家具和飾品的暗面，增強明暗對比。

用深棕色麥克筆加深家具的背光部分、陰影，以及反光。

用紅棕色麥克筆把掛畫的陰影繪製出來。

用黃棕色和紅棕色麥克筆畫出床的立面與平面的顏色。

用深藍色麥克筆加深接近床底地毯的顏色，並用麥克筆在地毯上繪製短筆觸，讓整個地毯顯得有透氣感。

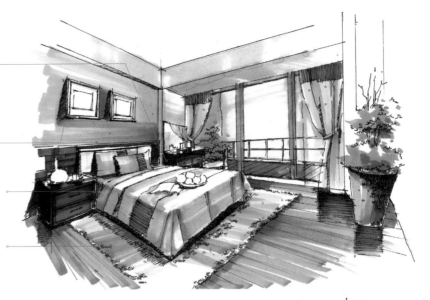

（7）給裝飾品上色，仔細刻畫植物，讓植物有立體感和生動感。

繪製裝飾品時，可選用純度較高的粉色和紅色，增強畫面的活躍感。

先用綠色麥克筆平塗植物，受光處要留白，然後用深一點的綠色麥克筆加重植物的明暗交界線，接著用更深的綠色麥克筆加重樹葉和樹枝重合的部分，最後在植物的受光面用粉色麥克筆的顏色作為點綴色，以增加畫面的活躍感。

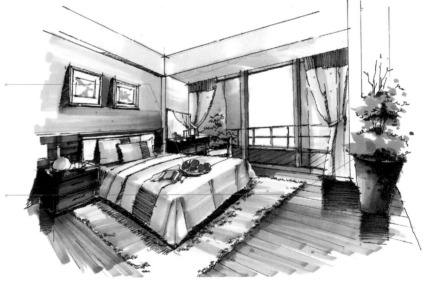

（8）修整畫面各部分細節。

牆面壁紙的處理方法是，先用麥克筆平塗壁紙的固有色，然後用色鉛畫出壁紙的暗紋。

用紅棕色色鉛繪製床單和枕頭暗面，使顏色更加柔和，即增加材質的粗糙質感。

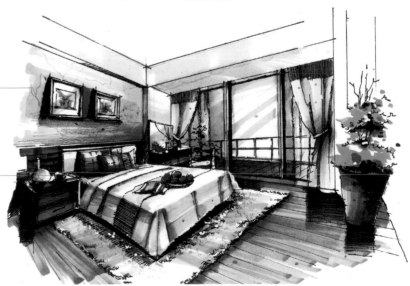

4.1.3 餐廳畫法

（1）依照一點透視的原則畫出餐廳的空間透視，找準消失點，然後用鉛筆繪製餐廳家具在地面上的正投影。

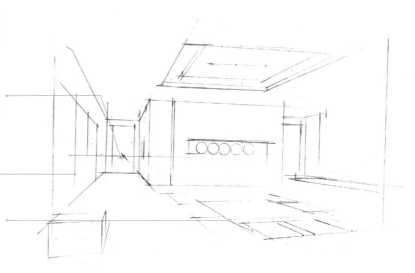

因為要表達餐廳右面的內容，所以消失點定在視平線的偏左處，其原則是如果想表達空間右面的內容，消失點就偏左；如果想表達左面的內容，消失點就偏右；如果消失點在中間，則左右兩面的內容相等。

用簡單的線條將立面的結構線繪製出來。

注意餐廳裡面餐桌椅的正投影的大小比例，以及餐桌椅之間的間距。

（2）用直尺輔助繪製，把平面家具變為立體方塊。此時適當繪製出天花板和隔間柱子，注意透視關係。

畫餐桌椅時，應該注意比例關係，一般來講餐桌的高度在700mm~780mm，而座椅則在400mm~440mm。

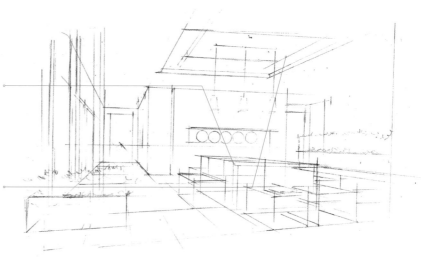

根據透視關係，修整天花板的形狀，然後增添線條凸顯出天花板右側面牆壁的厚度。

（3）用代針筆給餐廳繪製墨線，注意空間內線條的流暢，曲直分明，線條之間可交叉繪製。

畫餐桌的凳腳時，為了顯得比較有趣，可以畫成倒三角形，線條依次往下慢慢變細。

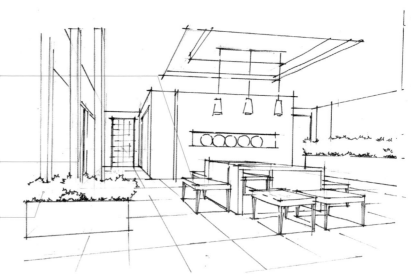

畫左面的隔間柱子時，要注意虛實關係，3個隔間柱子中，右面2個畫得較實，左面1個則較虛，線條斷開繪製。

用折線將植物的外輪廓線繪製出來，繪製時注意上面植物的線條要斷開，讓植物有虛實結合之感。

（4）刻畫細節，畫出家具的陰影和材質的紋理，修整墨線稿。

材質能夠表現空間元素的豐富性，木材質可用花紋線，也可用小橫線來表現。

用排線繪製家具的陰影，陰影線中間密集，兩邊稀疏。

為了豐富線稿，可以誇張地表現一些材質的質感。因此可以來回繪製曲線以此凸顯花箱木紋的肌理。

加重花箱與植物銜接處的線條，增加植物的立體感。

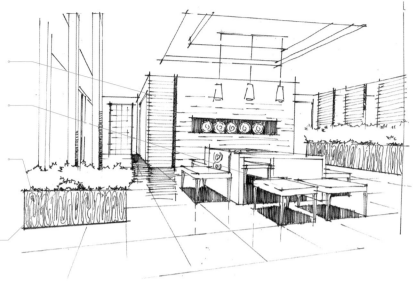

（5）用麥克筆給餐廳空間進行整體上色，顏色要平塗均勻，然後用不同顏色的麥克筆繪製不同的木材裝飾面。

在整體上色時應注意冷暖色的對比。畫面中，暖色較多時，就應適當用冷色來調和。

用紅棕色麥克筆畫出餐廳裡木材質的固有色。

用藍灰色麥克筆給遠處的門上色。

地面的顏色外淺裡深。靠近裡面的地面，可用麥克筆反覆塗畫。

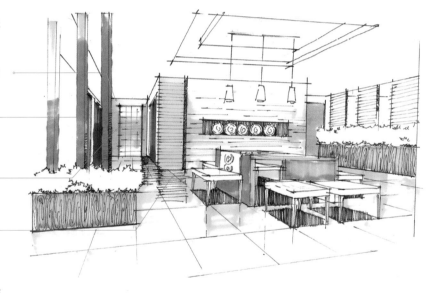

（6）用同色系的麥克筆加深背光面的顏色，以及物體遮擋處的環境色，在此步驟中畫出植物和天花板的顏色。

遠處走廊的顏色用藍色麥克筆繪製，注意適當留白，由於色彩過於鮮豔，在遠處會顯得畫面比較跳躍，因此，用灰色系麥克筆塗畫，降低藍色的純度，讓其顏色顯得比較穩重。

選用深棕色麥克筆加深花箱明暗交界處的顏色。

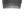

用綠色麥克筆給植物上色，畫植物時注意植物的根部處，要稍微大力或者多重複幾次塗畫。

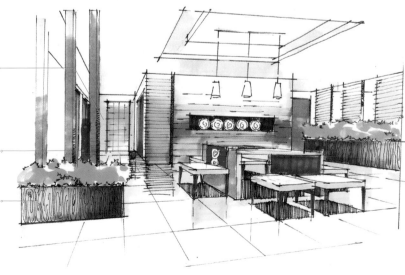

（7）畫出餐廳桌椅的陰影，並仔細刻畫出植物的層次。

為了完整畫面，豐富構圖，需用暖灰色麥克筆平塗天花板的局部。

用暖灰色系麥克筆畫出矮凳的受光面、側光面及背光面。

用冷灰色系麥克筆畫出餐凳底部的陰影及遠處門的漸層色。

除了畫出木材的漸層色以外，還應用色鉛在木紋上平塗增加一些粗糙感。

用綠色麥克筆加重植物根部的顏色。因為右面的植物處在遠處，所以用灰色系的麥克筆塗畫，降低明度，讓其與左面的植物產生明暗對比關係。

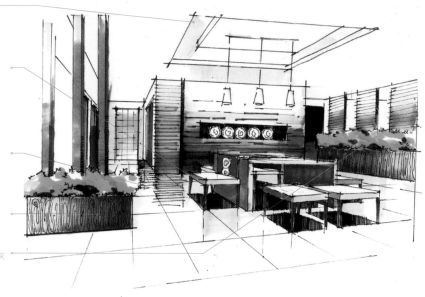

（8）用色鉛刻畫細節，使畫面更加柔和，修整作品。

用黃色色鉛平塗吊燈的光源，適當分散地繪製出天花板底部的顏色。

豐富畫面的色彩，用藍色麥克筆將遠處走廊的裝飾牆面和餐廳造型牆面上的裝飾品繪製出來。

用色鉛平塗畫面中顏色不柔和的地方。凳子下的陰影顏色與地面的顏色差距較大，可用深棕色色鉛繪製顏色。

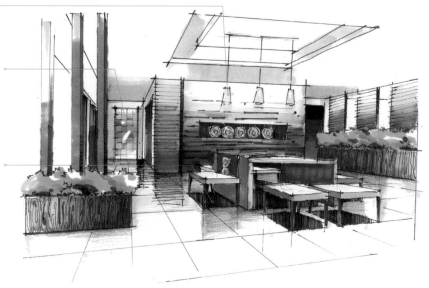

4.1.4 書房畫法

（1）找準透視點，畫出牆體的基本框架，並繪製出家具在地面上的正投影，注意書桌和椅子的比例。

依照兩點透視的原則，找準視平線，定準消失點，有時為了畫面的構圖需要，消失點不在紙上，這就需要我們根據視平線的位置，大致繪製出與消失點相連接的直線。此圖的視平線大致在1000mm左右。

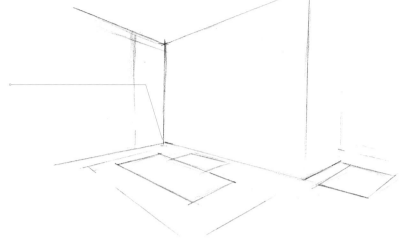

（2）根據家具的正投影繪製空間中的家具，突出立體感，注意家具在空間中的高度比例。

根據近大遠小的透視原理，用鉛筆在繪製書架的隔層時，越接近窗欞的部分間距就越小。

書桌的高度在750mm左右，大致與窗欞齊平，椅子的高度則畫在書桌的一半處。

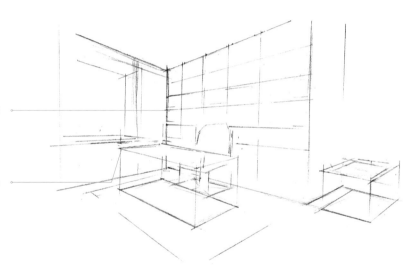

（3）用代針筆給書房繪製墨線，反覆加粗牆體的輪廓線，畫面的線條流暢，整個畫面要乾淨整潔。

在繪製室內的植物時，先確定樹形，然後用V字形線條繪製。

用雙線表現出書架的厚度，書架上的書籍也需要根據透視關係來繪製，有多種擺放方式。

豎放　　　　　橫放　　　　　斜靠

在繪製地毯時，除了把地毯的毛材質繪製出來，還應該把地毯的條紋畫出來。

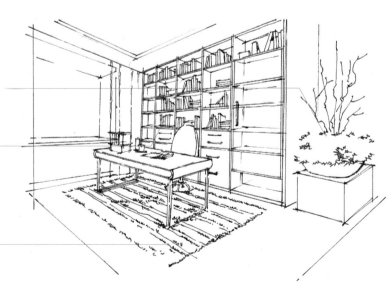

（4）根據光影關係畫出家具的陰影，右面背光部分的陰影最深，排線最密集。

繪製桌面的反光時，要豎向排線，反光線一般在桌面上飾品的底部。

畫木地板時，要根據消失點的方向，選用細代針筆繪製，下筆稍輕，木地板的線條可適當斷開。

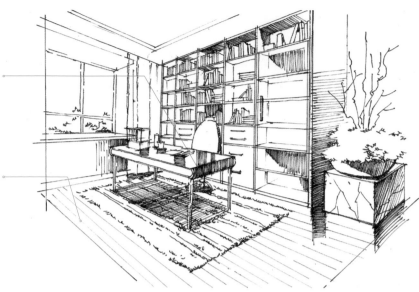

（5）用麥克筆畫出書房空間的固有色，注意整體的冷暖色對比。根據光照關係，畫面右邊的顏色比畫面左邊的顏色稍微深一些。

室內的植物可選用純度和亮度都較高的綠色，而透過玻璃，室外的顏色則選用純度和亮度較低的綠色。

用藍灰色麥克筆上色時，整體的環境都是白色，則應該注意房間色調的冷暖對比。書櫃用暖灰色系，則牆面就應該用冷灰色系，形成對比。

用暖灰色繪製書櫃和書桌，並且運用麥克筆顏色的深淺來區分亮面與暗面的關係。

書架下面抽屜櫃門的顏色較深，用冷灰色麥克筆畫出與書架的對比色，反覆塗抹幾次底部的顏色。

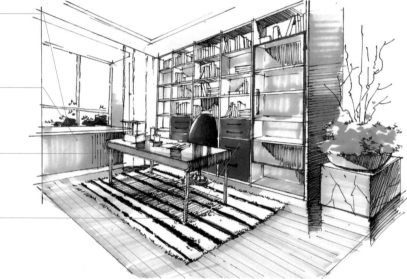

（6）用不同的麥克筆畫出書籍的顏色，增加畫面的活躍感，此時可把窗簾與植物的顏色也適當繪出。

用藍色麥克筆以掃筆的方式給窗簾上色，要由上至下一筆帶過，然後在線稿皺褶處加深顏色。

書架上面的書籍可選用紅色和黃色等亮度高的色彩，增加畫面的活躍感。注意書籍要適當留白，不用畫滿。

用黑色麥克筆畫出地毯的條紋。

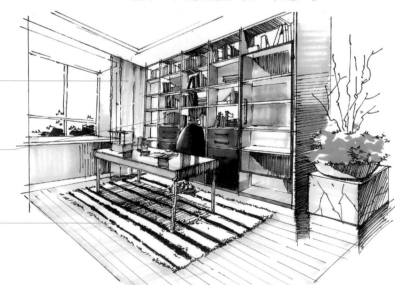

（7）突出畫面的層次感，增強畫面的黑、白、灰三色對比。

在繪製牆面的顏色時，麥克筆由下至上，即由背光面或者物體的遮擋處至受光面，顏色越來越淺。

畫木地板的顏色時，先用黃棕色繪製，然後用紅棕色加深靠近地毯邊緣的顏色，接著用深棕色麥克筆畫書架到地面的反光。

用暖灰色麥克筆平塗書架和書桌的背光面。

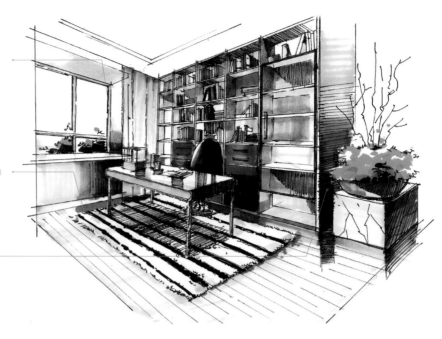

（8）用色鉛刻畫環境色的細節，畫出植物的層次感，注意窗外植物和室內植物的顏色區分。

書櫃門的材質是玻璃材質，為了表達其透明度可用修正筆在玻璃上畫出反光。

光線沿著窗戶照射進來，可用麥克筆畫出一條明顯的顏色深淺的區分線。

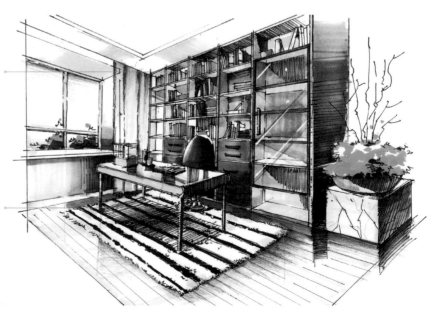

4.1.5 廚房畫法

（1）畫鉛筆線稿時，消失點要定在畫面的中間，以表現廚房空間的對稱感。

依照一點透視的原則，找準消失點，把櫥櫃的高度和寬度都定在視平線下大概900mm和800mm的高度。

畫出櫥櫃在地面上的正投影，櫥櫃的寬度在500mm左右。

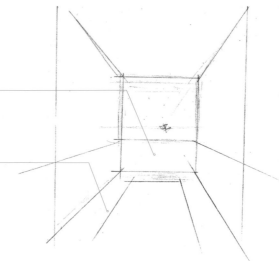

（2）用鉛筆把櫥櫃的大致造型繪製出來，檯面上的灶台、牆面的吊櫃，以及抽油煙機等也要畫出。

假設樓層的高度為2700mm，櫥櫃的高度就大致定在850mm~900mm，在吊櫃與地櫃之間也留出700mm左右的距離。

空間中所有往裡面延伸的線條都應往消失點的地方繪製，這樣透視才準確。

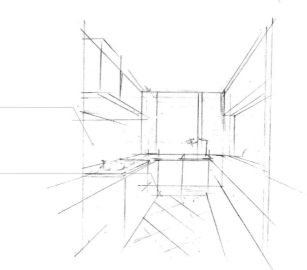

（3）用代針筆給廚房繪製墨線，反覆加粗牆體的輪廓線，線條之間交叉繪製，線條流暢，整個畫面乾淨整潔。

在畫吸頂燈時，注意仰視的情況下圓柱的透視關係。

把櫥櫃的抽屜繪製出來，在繪製時可以徒手繪製，線條可以多畫兩條，並適當斷開，這樣能表現出地中海風格。

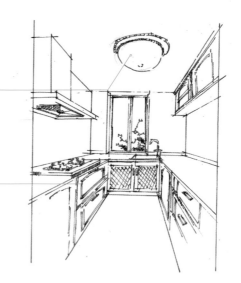

（4）根據光影關係畫出櫥櫃的陰影，吊櫃底部的排線密集。繪製櫥櫃上面的光影時，豎向排線表示檯面的反光。

繪製牆面磚時，線條要靈活，注意它的輕重緩急。

畫出櫥櫃到地面的反光，可以增加地磚的質感，繪製方法是沿櫥櫃兩邊畫出地面的垂直線，並繪製陰影。

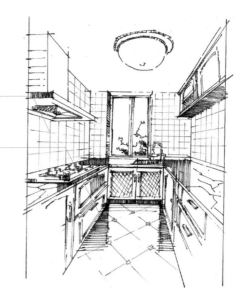

（5）用麥克筆大面積畫出廚房空間的固有色，可使用直尺輔助，沿消失點的方向平塗整個牆面。

用冷灰色麥克筆繪製抽油煙機和爐具的暗面。

用藍灰色麥克筆給馬賽克瓷磚上色，右面的牆面顏色可比其他位置的顏色稍深。

用黃色麥克筆畫出櫥櫃的固有色，平塗時越接近裡面，顏色就越深。可用麥克筆反覆塗抹。

地面磚比較復古，顏色比較深，因此用紅棕色麥克筆平塗，並且在地面的反光處多重複幾次。

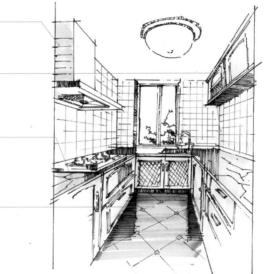

（6）用麥克筆進行第二次上色，選用同色系的深色麥克筆加重空間中的背光部分，增強明暗對比。

等顏色稍乾時，繼續用相同的麥克筆塗畫不鏽鋼抽油煙機和爐具的暗面，然後根據窗外的光照關係，用藍灰色麥克筆把磚面上的暗面也繪製出來。

用冷灰色麥克筆在灶台上畫垂直線，表現出不鏽鋼的質感。

用黃色和紅棕色麥克筆畫出吸頂燈具的光源色，以及燈具邊緣的色彩。

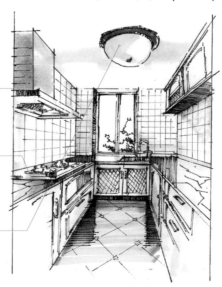

（7）著重刻畫牆面磚的顏色，用對比色在牆面塗畫，作出點綴色的效果，豐富畫面的色彩。此時可加重地面的反光。

用紅棕色麥克筆給吸頂燈上色，光源處留白。

用冷灰色麥克筆平塗抽油煙機的暗面，亮面部分則用斜線繪製兩筆即可。

在畫地中海風格的廚房時，牆面的馬賽克磚是表現其特點的要素。在繪製時，先用代表地中海風格的黃色和藍色零星繪製在磚面上，注意不用畫滿，點綴幾筆即可。由於這兩種麥克筆的顏色過亮，在畫完後應用偏冷色的灰色系麥克筆在磚面上平塗，達到降低純度的效果。

用深棕色麥克筆沿著排線的方向由上至下繪製地面的反光，顏色逐漸變淺。

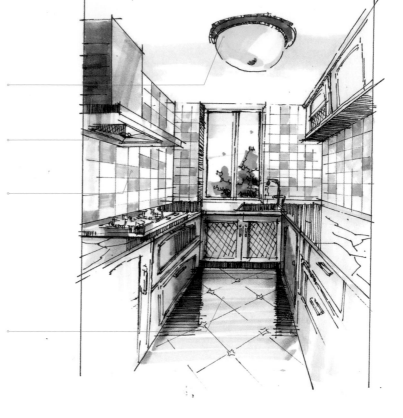

（8）用色鉛柔和地面的顏色，刻畫窗外風景的細節。

先用綠色系麥克筆繪製窗外的景物，然後用冷灰色麥克筆繪製玻璃的顏色，並用灰色系的麥克筆降低純度，增加外景隔著玻璃的模糊感。

要表達陽光從窗外照射進來時，需要用灰色系麥克筆塗畫。

加深背光面牆面的顏色，畫出「八」字形的光束效果。

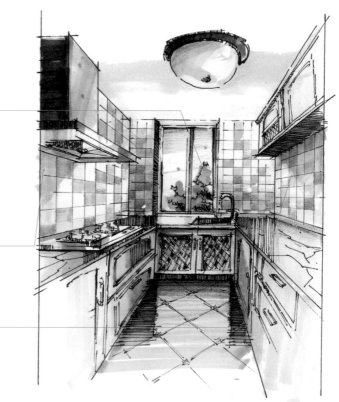

4.2 小型商業空間畫法

4.2.1 蛋糕店畫法

（1）首先繪製鉛筆線稿，注意家具的比例和透視關係，畫出蛋糕店中家具在地面上的正投影。

在公共空間中，樓層的高度會較高。在繪製小型空間時，要表現空間的溫馨感，就要將視平線的位置定在1200mm左右。

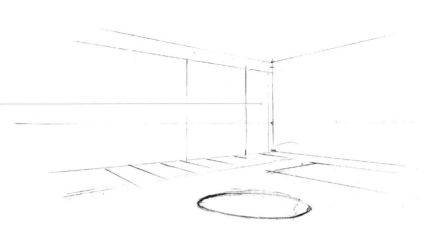

（2）根據家具的高度，用簡單的方塊表示出家具的位置，依照透視關係，越往裡面畫，家具就越小。

根據畫面的關係，近處的蛋糕展示架畫得較矮，主要突出蛋糕的展示。

裡面餐桌的高度在800mm左右，椅子定在450mm左右，收銀台大致可以定在1000mm。

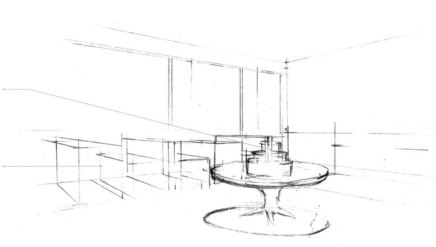

（3）用0.5號代針筆給蛋糕店的鉛筆稿上一層墨線，可以反覆加粗牆體線，突出結構。

根據畫面的效果，前面的蛋糕展示桌面可以畫得稍微矮一些，給後面的餐桌留出空間，還可以突出蛋糕的特點。

畫出天花板的燈具，燈具的大小和蛋糕展示桌的大小相呼應，繪製時注意虛實關係，燈具的線條不用畫得太過細緻。

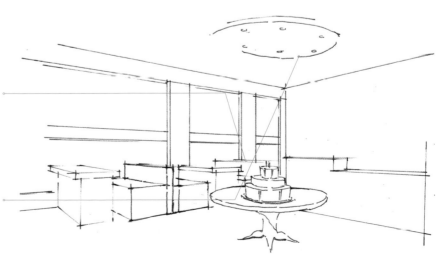

（4）給家具畫上陰影，陰影的方向保持一致，此時簡單繪製出窗外的植物。

窗外的植物不必畫得過於具象，稍微畫出輪廓就可以了。

畫出收銀台材質的效果，讓蛋糕店顯得比較有活力，引起食慾。

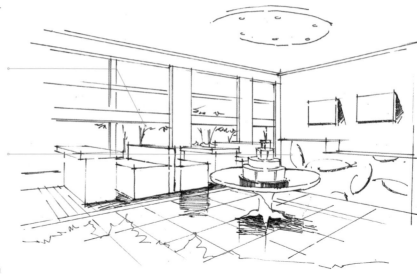

（5）用麥克筆進行第一次上色，平塗畫出空間中家具的固有色，在繪製過程中，受光部分的顏色不用塗得過滿。

要營造出一進蛋糕店就非常有食慾的感覺，在配色上面，主題色調可選用亮度較高的黃色作為基礎色系。用黃色麥克筆給餐桌椅及收銀台塗上固有色。

用深棕色麥克筆繪出休息區木地板的顏色，遇到桌角遮擋的部分可以反覆平塗幾次。

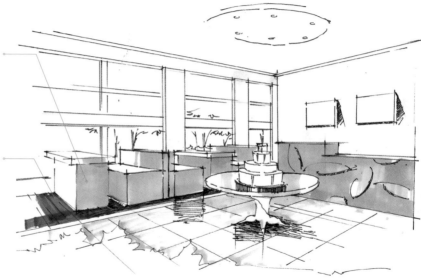

（6）刻畫家具的背光面，將窗外的植物畫出層次感。

地面磚接近陰影處的顏色和植物收邊的邊緣處，可用冷灰色麥克筆適當加深其顏色。

窗外的植物用3支深淺不一的綠色麥克筆，由上面向底部畫出3個層次。

麥克筆畫樹葉的筆觸效果。　　　　　　畫出亮面。

　畫出中間色。　　　繪製暗面。　　　樹幹的繪製。

用紅棕色麥克筆加深桌面背光面的顏色，桌面與桌體相交的部分及桌體到桌角的部分，顏色逐漸變淺。

用紅色麥克筆給收銀台葉片造型的裝飾繪製比較有活力的顏色。

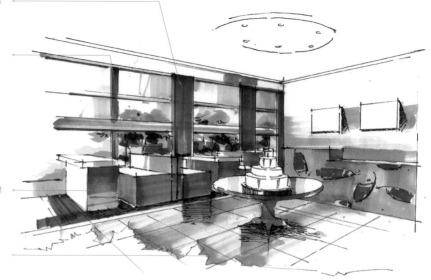

（7）第三次刻畫暗面，用顏色較淺的麥克筆將地面磚的顏色鋪滿，從而柔和較生硬的陰影。

畫好窗外的植物後，用灰色系麥克筆降低顏色的純度，畫出透過玻璃看到植物的感覺。

用灰色麥克筆反覆塗抹樹的底部，並使用和餐桌椅相近的顏色在窗戶上畫兩筆，增加環境色。

先用冷灰色麥克筆畫出固有色，然後用較深一點的冷灰色麥克筆加重暗面的顏色。可借用直尺，由上往下以掃筆的方式表現出不鏽鋼窗棱的質感。

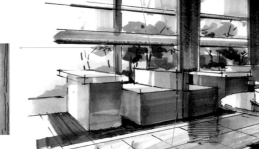

用藍色麥克筆在窗戶上面繪製幾筆，不用畫得過多，能夠表示出窗戶的固有色即可。

（8）用修正筆隨意畫兩筆白線以增加光感，並為牆面的裝飾畫上色。

先將修正筆的液體點在燈具上面，然後用手輕輕地從上往下畫一下。

用修正筆畫出陽光透過窗戶照射進來的感覺，修正筆一般用在物體的受光面與背光面的交界處，或者用來加強受光面的效果，是刻畫細節必不可少的工具。

用深棕色麥克筆畫出餐桌顏色的深淺關係，越到裡面，餐桌的背光面的顏色就越深。

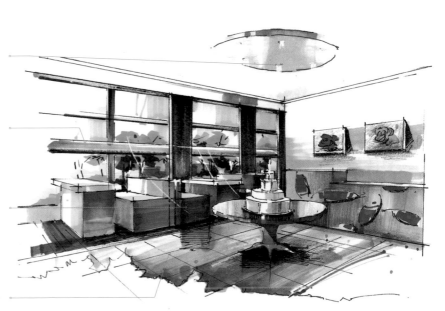

用冷灰色麥克筆加重近處地面及地面反光的顏色，達到近實遠虛的效果。

4.2.2 服裝店畫法

（1）依照一點透視的原則繪製服裝店的櫥窗，要精確地找到消失點。

在畫面中如果想表現地面，消失點就定位稍高點。如果想表現天花板，消失點就定位稍低點。消失點定的位置在1000mm~1200mm。

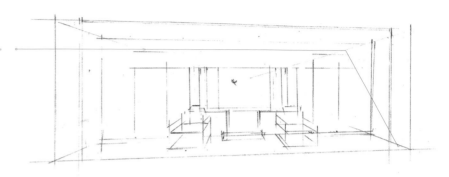

（2）用鉛筆畫出各物件的大致外形，注意線條往消失點的方向繪製。

在繪製一點透視原理下的線稿時，要把消失點標註清楚。在畫家具時，往裡面消失的線條必須匯聚於消失點。

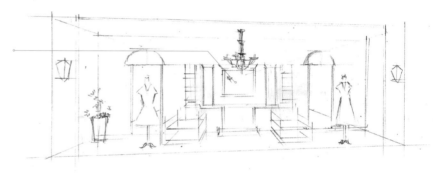

（3）用代針筆給鉛筆稿上一層墨線，可以反覆加粗牆體線，突出結構。而裡面的家具要用0.3號代針筆勾出外形。

在畫地中海風格的地磚時，注意磚的四邊不是直角邊，而是圓角邊。

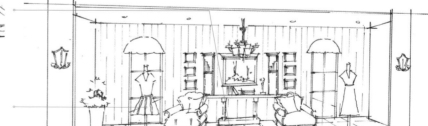

用簡單的幾筆畫出櫥窗中展示的衣服外形。

上衣

裙子的皺褶

（4）給物體繪製陰影，陰影也可以表示筒
燈照射下來的光源。

給畫面增加陰影，簡單表現出黑、白、灰的效果，物體的陰影方向應一致。

給盆栽植物畫上陰影，需要用陰影表現植物
的層次，一般需要把陰影畫在植物的明暗交
界線處。

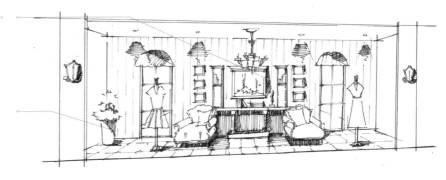

（5）用麥克筆進行第一遍上色，均勻塗抹
出物品的固有色，遇到有燈光的地方需要留白。

用藍色麥克筆畫出地中海風格的牆面，注意筒燈照射的地方顏色畫輕一
些或者留白。

地面仿古磚的顏色較深，用紅棕色麥克筆加重家具反光的地方及家具遮
擋地方的顏色。

櫥窗後面的空間用暖灰色的麥克筆繪製，讓其空間有後退的感覺。

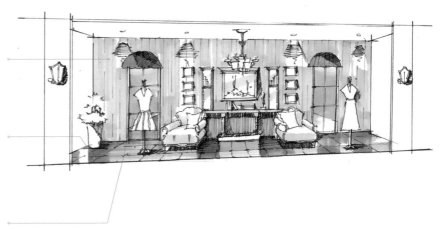

（6）用相同的麥克筆加深空間暗面的顏色，
最主要的是陰影處的顏色，強調色彩的對比。

用藍色麥克筆加深牆面的暗面顏色，為了表達地面的反光，用紅棕色麥
克筆豎向排線加深陰影的顏色。

先用黃色麥克筆畫出黃色的櫥窗，背後的空間選用純度較低的麥克筆上
色，達到模糊效果。如果沒有純度較低的麥克筆，可以用暖灰色麥克筆
塗畫，降低顏色的純度。

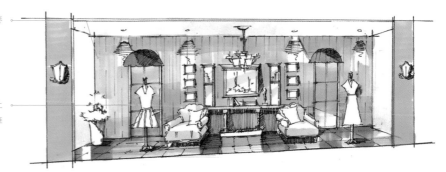

（7）調整整體畫面的顏色，合理搭配飾品的色彩，著重刻畫家具及牆面的裝飾畫。

根據所要表達的地中海風格的特點，選用紅色、藍色和綠色為其飾品上色，注意不用過多，一筆帶過即可。

展示架下面有物體的遮擋，基本不受光照，此時可選用深藍色麥克筆進一步加深顏色。

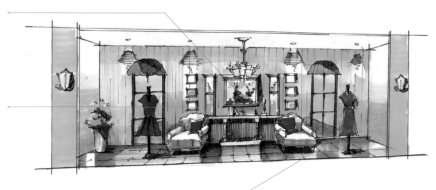

用黑色和紅色塗滿衣服，增加畫面的色彩對比。

（8）用色鉛刻畫燈光光源的顏色，然後仔細加重抱枕和衣服皺褶處的顏色，突出質感。

用修正筆在燈上點上小點，趁著未乾的時候用手順勢垂直往下掃。

用曲線畫出衣物的軟質感，還可用色鉛，或者修正筆畫出衣物的花紋。

用深棕色麥克筆加重地面陰影的顏色，特別是沙發底部的顏色。然後用修正筆畫出鏡面的反光，並為抱枕添加小碎花。

4.2.3 餐廳包廂畫法

（1）依照一點透視的原則，繪製餐廳包廂的空間，找準消失點。

消失點定在畫面的中間，往裡面延伸的線條都往消失點繪製。

先將左面備餐櫃的高度確定，然後根據其高度確定餐桌椅的高度。

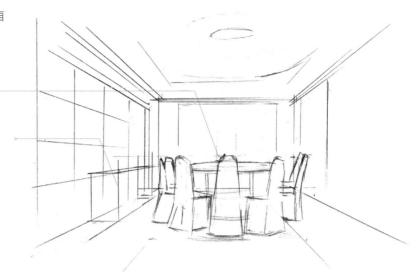

（2）用鉛筆細化空間中家具的形態，並將正對面牆體的裝飾繪製出來。

歐式吊燈的畫法。

梯形燈罩。

畫出上面的橢圓。

注意燈具之間的遮擋關係。

右面的畫面顯得比較空，為了平衡畫面，在旁邊用植物作為裝飾。

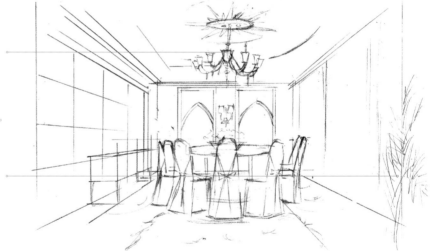

（3）用代針筆給鉛筆稿畫一遍墨線，用直尺輔助繪製硬材質，軟材質則徒手繪製。

有時為了構圖的美觀，可以在畫面的邊緣處用植物進行收邊，圖中棕櫚葉子用V字形的方法繪製。

畫出地毯的肌理，用小曲線隨意繪製。

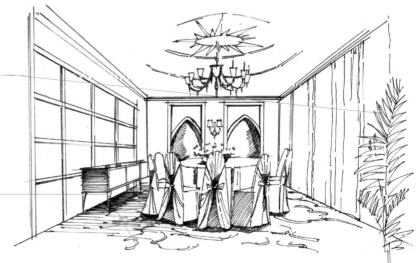

127

（4）畫出線稿的背光面和陰影，接近餐桌椅底部陰影的顏色較深。

在畫左面牆體的繃布邊框時，用0.5號粗細的代針筆加重邊框左面一側的線條，讓其有立體感。

正面牆面的陰影顏色為右面深左面淺。

椅子背面的蝴蝶結裝飾，用線要柔軟，穿插的關係要明確。

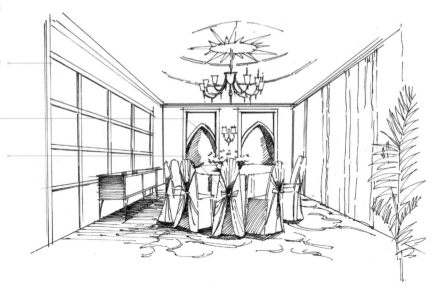

（5）用麥克筆進行第一次上色，先將空間中各面的固有色用麥克筆平塗一遍。

餐廳是家庭聚會的地方，要營造一種溫馨的氛圍，並增強食慾感，餐廳的環境色應該使用暖色。

正對面的牆面用紅色麥克筆上色，以此增強食慾，也增加畫面的亮度，備餐櫃的畫法一致。

用冷灰色麥克筆平塗木質包邊。

沿著植物的葉形用綠色麥克筆平塗出植物的固有色。

（6）用暖色麥克筆畫出繃布和窗簾的顏色，越往裡面顏色就越深。

用黃棕色麥克筆畫出餐桌椅的顏色，根據用力輕重和上色的次數，來表現餐桌椅顏色的深淺層次。

用紅棕色麥克筆繪製繃布和窗簾的顏色。窗簾的顏色不用畫得太滿，因為光照的關係，它的顏色應該淺一些。

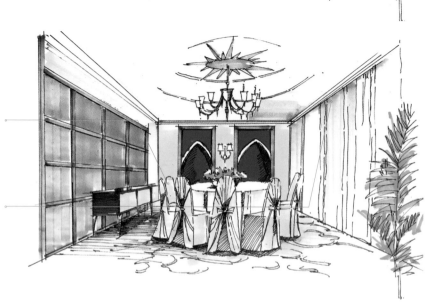

（7）用深一個色號的麥克筆加深空間中暗面的顏色，增強明暗對比。

燈罩的上色方法。

燈光的顏色。　　　暗面的顏色。　　　用色鉛柔和畫面。

用暗紅色麥克筆加重紅色造型牆暗面的顏色，可以根據畫線稿時繪製的陰影來決定加重的部分。

用深棕色麥克筆刻畫繡布和窗簾暗面的顏色，繡布的暗面在備餐櫃的底部，窗簾的暗面就是窗簾的皺褶。

按照葉片的紋理畫山植物的固有色，然後加重陰影的顏色，接著畫出枝幹。

繪製固有色。　　加重暗面的顏色。　　給枝幹上色。

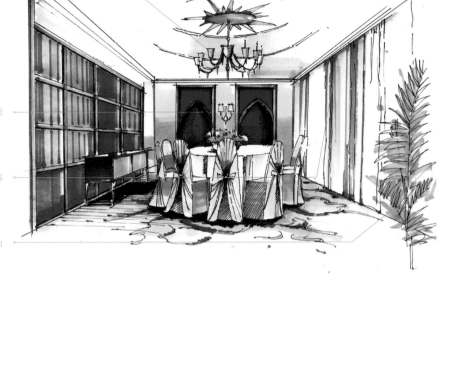

（8）用色鉛調整畫面的顏色，刻畫繡布花紋的細節，並用修正筆塗畫以增加牆面的質感。

用深棕色麥克筆把繡布的紋理繪製出來。

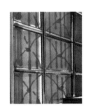

在畫帶暗紋的壁紙時，需要用紅棕色色鉛使用短筆觸的方式畫出凹凸感。

紅棕色色鉛

用黃色麥克筆繪製地毯，然後用紅棕色麥克筆加重餐桌周圍的顏色及地毯花紋的顏色，其他的地方上色時輕一些，達到近實遠虛的效果，接著用暖灰色麥克筆給桌布的皺褶上色。

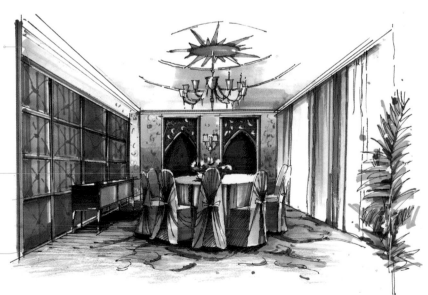

4.2.4 手機專賣店畫法

（1）用鉛筆繪製線稿，消失點的定位要準確，畫出家具在空間中的正投影。注意各個物體的正投影之間的比例關係。

圖例想主要表達右立面，因此消失點定在畫面偏左的地方。反之，消失點在偏右的地方。

由於要繪製較大的公共空間，視平線的位置需稍微定低一些，大致在1000mm左右，這樣可以讓視點顯得較平，內容相對表達得較多。

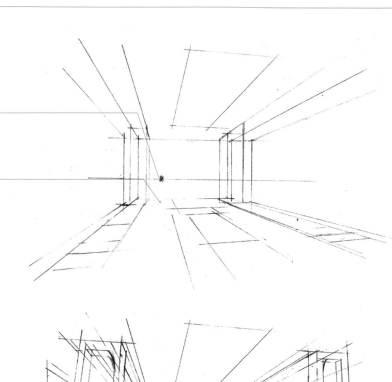

（2）繪製大致的空間效果，依照透視關係將空間中的正投影立體化，從外向內畫，注意遮擋關係。

用鉛筆繪製時，盡量畫出家具與家具之間穿插的結構關係，讓整個空間的線條流暢，方便在上墨線稿時看清楚線條的透視方向。

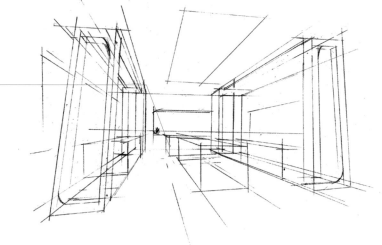

（3）用代針筆給鉛筆線稿上一遍墨線，根據遮擋關係，裡面空間中被遮擋的展示台就不用繪製了。

為了畫出手機陳列台的玻璃材質的透明感，需要把裡面的結構繪製出來。展示台上的手機就不用仔細刻畫了。

天花板和展示台的大小一致，根據下面的大小來繪製上面的物品，注意透視關係，同時將右面天花板的厚度也表現出來。

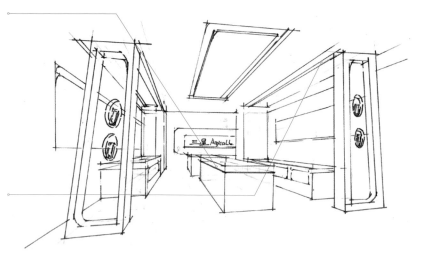

（4）給空間添畫陰影，刻畫展示台上手機的細節，畫出立面牆上的廣告。

在公共空間中適當地加些人物，可以活躍畫面，簡單畫出人物的輪廓即可。

畫出家具在地面上的陰影，有時為了增加地面的反光質感，需要沿著家具的背光面，豎向繪製陰影來增加地面的質感。

將筒燈照射下來的光源畫成一個「八」字形，並用橫排線或者豎排線將「八」字形突出。

豎線　　　　　　　　　　橫線

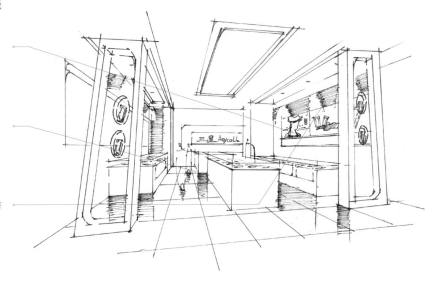

（5）用麥克筆畫出空間的固有色，注意冷暖色調的搭配。

用冷灰色麥克筆平塗牆面和地面，然後著重加深地面的反光。

用黃色麥克筆繪製櫃體的顏色，根據光影的關係決定顏色的輕重，背光部分的顏色要塗滿，側光部分需有一部分的留白，受光部分不用塗，直接留白。

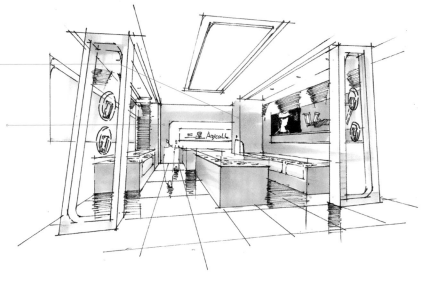

（6）用麥克筆仔細地刻畫地面，修整地面的整體效果，此時也應該加重牆面底部的色彩。

用藍色麥克筆從上往下以掃筆的方式畫出透明玻璃的顏色，只畫局部即可。

用冷灰色麥克筆進一步刻畫牆面和地面的顏色，根據透視關係，裡面的色彩可以畫得較滿，越往外就越淺，表現出光感。

用較深的冷灰色麥克筆加重展示檯面到地面的反光

加重玻璃櫥窗內側的顏色。

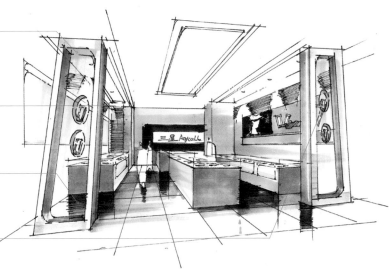

（7）使用亮色的麥克筆給人上色，活躍畫
面的氛圍，然後刻畫透明玻璃的細節。

人在空間中有畫龍點睛的作用，因此用紅色和藍
色麥克筆繪製。

繪製透明的玻璃時，先忽略玻璃，把玻
璃後面的物體繪製出來，然後再畫上一
層玻璃的固有色即可，一般用淺藍色或
者淺綠色繪製玻璃。

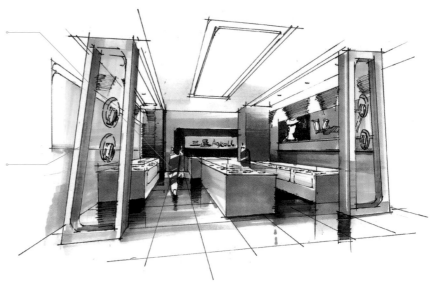

（8）用色鉛柔和地面的顏色，仔細觀察
畫面，然後用較淺的顏色適當地給天花板的空
間上色。

用黃色色鉛畫出筒燈照射下來的光源的顏
色，顏色從上往下逐漸變淺。

用紅棕色色鉛平塗展示台的暗面，平衡畫面的關係。

用修正筆在玻璃上斜向繪製，凸顯玻璃的光感。

觀察整個畫面，如有發現麥克筆模糊了家具輪廓線的地方，可以用較粗
的代針筆反覆加粗輪廓線。

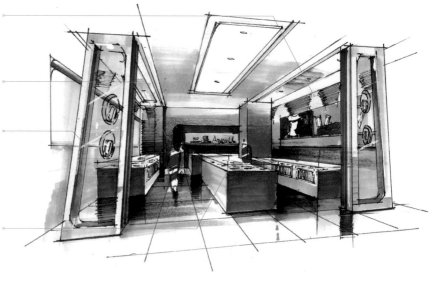

4.2.5 前台接待處畫法

（1）用鉛筆畫出線稿，注意構圖要飽滿，線條要流暢。

在公共空間中可以適當地繪製一些人物，活躍畫面。

注意地面磚的透視關係，磚縫由外向內逐漸層小。

（2）繪製墨線，用較粗的代針筆畫出外輪廓的線條，被前台遮擋的部分用0.3號代針筆畫輕一些。

用較粗的代針筆繪製牆體線，可以反覆重合塗畫幾次，讓外輪廓線顯得醒目，繪製地面磚時則用較細的代針筆。

在畫玻璃材質時，為了表達玻璃材質的透明感，盡量把裡面建築的輪廓大致繪出，不用繪得太具象。

用雙線繪製玻璃框架的左面，突出其厚度。

（3）用0.1號代針筆將前台的木材質繪製出來，並刻畫右面的沙發。

徒手繪製前台的木材質和軟性的沙發材質。

畫木材質時，用線要輕柔，線條中間粗兩邊細，線與線之間適當斷開。

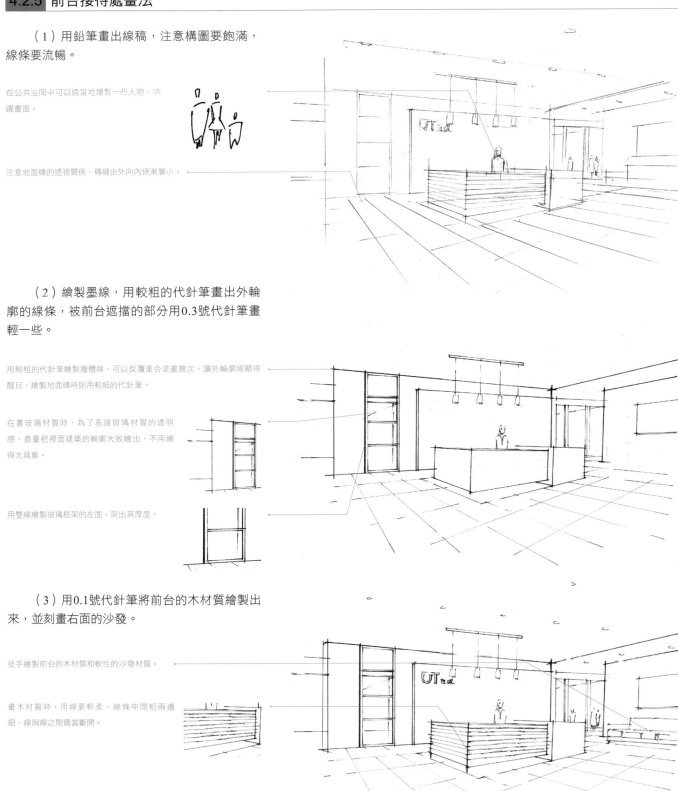

（4）給前台空間的背光處添加光影，光影最深的地方一般在家具的底部，因此在整個畫面中要注意排線的疏密關係。

用排線的方式加深背光部分的層次，排線時線條的方向可一致。

在表達玻璃的透明質感時，可把透過玻璃看到的空間簡單地表達出來。

給家具繪製陰影，有時為了增加地面的反光質感，需要沿著家具的背光面豎向繪製陰影。

底部陰影的顏色比背光部分的顏色深，線條的顏色是中間深兩邊淺。

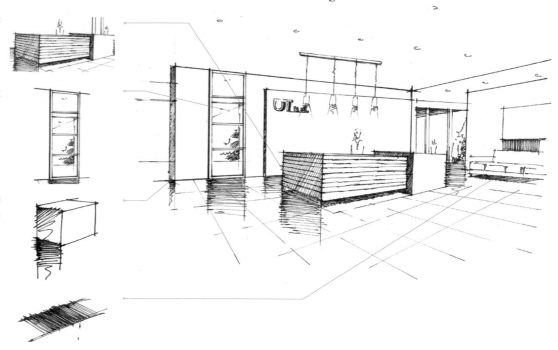

（5）用麥克筆給空間繪製固有色，注意冷暖色調的搭配。空間中前台形象牆的顏色偏冷，前台及牆面則用暖色繪製。

上色時，先用黃棕色麥克筆平塗出牆面的固有色，此時應該注意畫面近實遠虛的關係，近處物體可詳細繪製，遠處就一筆帶過。

燈光直射的部分，可留白，光源呈「八」字形擴散。

在表現形象牆上黑色鏡面的材質時，接近光源處要用筆稍輕。接近底部的地方則用冷灰色麥克筆加重或反覆塗抹幾次。

不用繪製地面的顏色，用較淺的冷灰色麥克筆加重空間中家具到地面的反光即可。

用紅棕色麥克筆給前台的桌面上色，背光面和線條縫隙處加重塗抹。

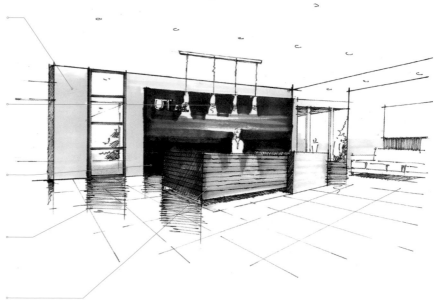

（6）用麥克筆第二次上色，加重背光面，並修整整個地面空間的顏色。

選擇同色系中稍深一個顏色的麥克筆加重物體的背光面。前台用深棕色麥克筆，牆面的底部用紅棕色麥克筆，地面的反光用冷灰色麥克筆。

在水平線處繪製地面的反光，越接近物體顏色就越深。

用冷灰色麥克筆平塗地面和天花板的空間，然後畫出磚面的固有色，讓空間顯得比較飽滿。

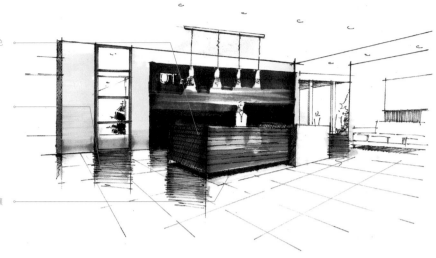

（7）刻畫形象牆上不規則的材質，並把形象牆背後的空間簡單表現出來。

用直尺輔助隨意繪製出不規則石材，繪製時注意形態，切忌大小一致。

用藍灰色、綠色及暖灰色麥克筆畫出窗外景物的顏色，表現出玻璃的透明感。

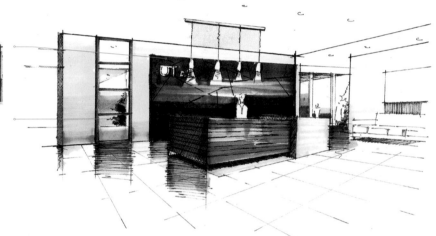

（8）用色鉛刻畫細節，然後用修正筆提亮，增加質感。

用黃色麥克筆和黃色色鉛把燈光的光源繪製出來。

 黃色色鉛

用修正筆或白色色鉛來繪製玻璃和石材的最亮，可用直尺輔助斜向繪製線條。

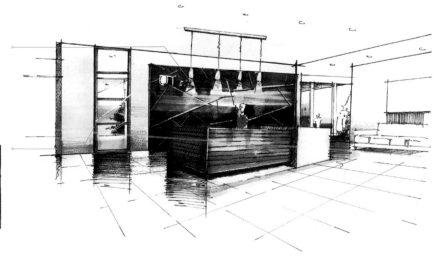

4.2.6 休息一角畫法

（1）用鉛筆畫出家具的大致位置，注意畫面中兩點透視的關係。

先觀察家具的位置是否在同一水平線上。

水平面上的方體與水平面成一定的夾角，
豎向的直線垂直於水平面，其餘面上的邊
分別消失於兩點。

（2）用鉛筆畫出家具的基本外形，幾筆繪製出布料的走向，用筆要柔軟。

抱枕的畫法。

用弧線圍起來。　　　　　畫出厚度和皺褶。

（3）用硬線條繪製矮櫃，加粗邊緣，裡面的裝飾線條比較細，然後徒手繪製沙發及布料。

應多使用曲線繪製布紋的柔軟感，並且注意
布紋的皺褶關係，分出皺褶的三面關係。

用折線畫出植物的外輪廓，並且畫出幾朵小花作為點綴。

折線繪製。　　　　　畫出植物的明暗和花朵。

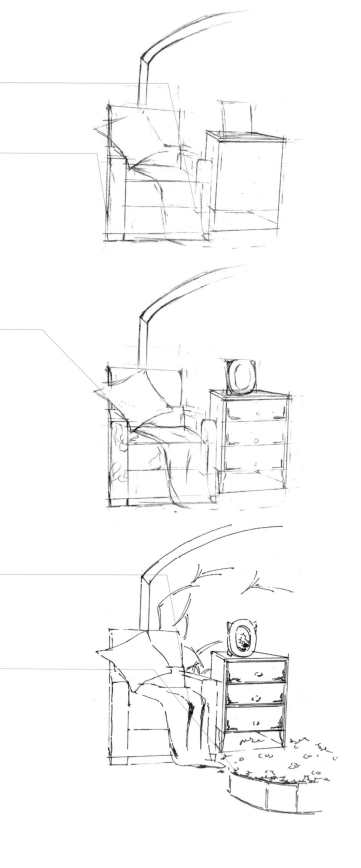

（4）給空間添加陰影，注意地面上的陰影，線條可以密集一些，甚至可以換較粗的代針筆來加深陰影。

適當繪製沙發的花紋來表現田園風，繪製花朵時不必太具象，抽象的幾紗線條就可以，當然也可以不畫，在上色時可用麥克筆直接畫出花紋。

注意陰影的輕重關係，家具之間暗面的陰影最重，排線時可以密集一點。

因為是田園風格，地面的鋪裝一般是菱拼，在繪製地面的鋪裝時也要遵循透視關係，鋪裝線用0.1號代針筆繪製，線條可適當斷開。

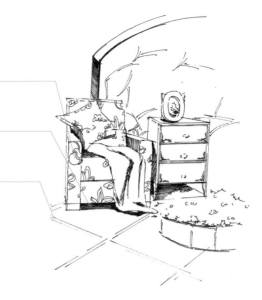

（5）用麥克筆上色，先平塗出物品的固有色，注意光照的關係，以此確定明暗關係。

選用綠色麥克筆畫出壁紙的顏色，在第一遍上色時，選用顏色較亮的兩種綠色混合，用暈染的方式上色。

白色的沙發在燈光的照射下會變成暖灰色的沙發，因此用暖灰色麥克筆繪製固有色。

等顏色稍微乾時，用粉紅色麥克筆繪製花朵的顏色。

用冷灰色麥克筆繪製沙發上布料毛毯的顏色，要和沙發的顏色形成對比。

先用亮色給植物上一層色，然後用深一個層次的顏色畫出明暗交界線。

整體平塗。　　暗面的漸層色彩。　　畫出明暗交界線。

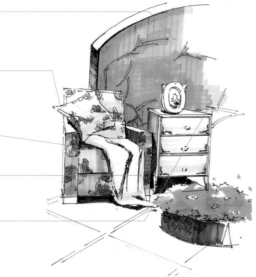

（6）用深色麥克筆加重物體的暗面，尤其是牆體和櫃體相交的部分，形成對比。

用純度較低的綠色繪製牆面壁紙的暗面，並且用綠色加重壁紙的花紋，為了使畫面透氣，可用深綠色麥克筆在壁紙的亮面處繪製小點。

用冷灰色麥克筆加重沙發背光面，以及布紋與沙發連接處的顏色。

用黃棕色麥克筆繪製地面的顏色。

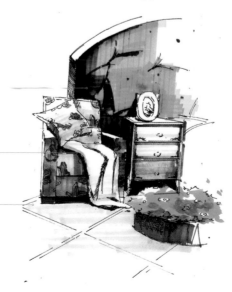

137

（7）繪製植物的深色部分，不宜過多塗畫，一般在植物的根部多塗一些，其他的地方可以少畫兩筆。

用藍灰色麥克筆畫布紋時，立面的色彩比平面的深。用深一點的藍灰色麥克筆在布紋皺褶處著重加深皺褶的顏色。

在繪製編織物材質的花籃時可用兩種方法繪製紋理。

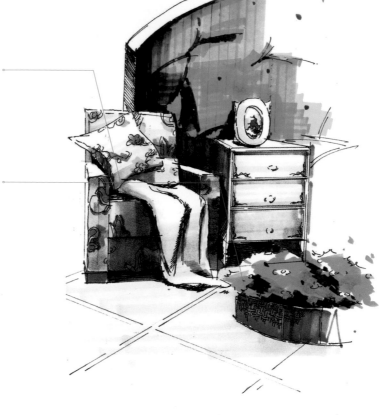

（8）用色鉛柔和地面的暗面顏色，並畫出花籃到地面的反光，然後用修正筆給牆面的壁紙添上小碎花。

用修正筆在壁紙和沙發上繪製小碎花，讓整個畫面田園的感覺更濃厚，小碎花的形態不用太過具象，點幾個小白點即可。

用冷灰色麥克筆繪製沙發底部的陰影，也可以用黑色麥克筆塗畫，讓其有顆粒感。

用紅棕色色鉛加重地板的陰影和反光，並突出磚面與磚面的接縫處。

 紅棕色色鉛

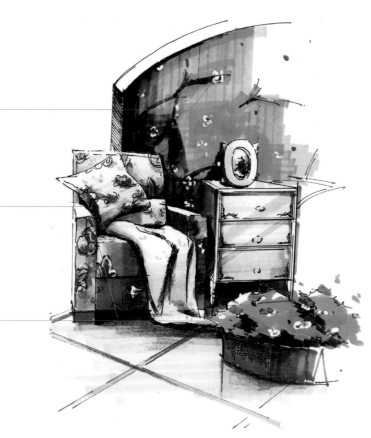

4.2.7 吧檯畫法

（1）用鉛筆繪製線稿，注意家具的比例和透視，用簡單的方塊表示吧檯空間中的各個家具。

在公共空間中，樓層的高度一般較高，在表達小型空間時要表達空間的溫馨感，因此視平線的位置在1200mm左右。

用兩點透視的原理繪製，消失點並不在紙面上，因此需要根據近大遠小的透視原理來估計每條線條的位置。

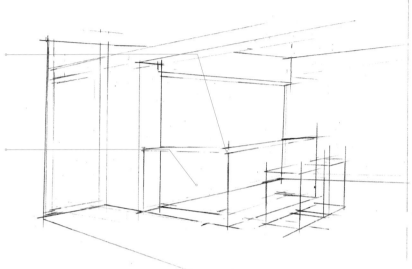

（2）根據家具的高度用簡單的方塊定出家具的具體型狀，根據透視關係，越往裡面畫，家具就越小。

吧檯的高度定在1000~1200mm。

要注意吧檯上的裝飾鏡的透視關係，在畫鉛筆線稿時就要根據透視原理畫準確，不要把其畫成一個正圓。

沿著虛線切圓，用雙線表示其厚度。

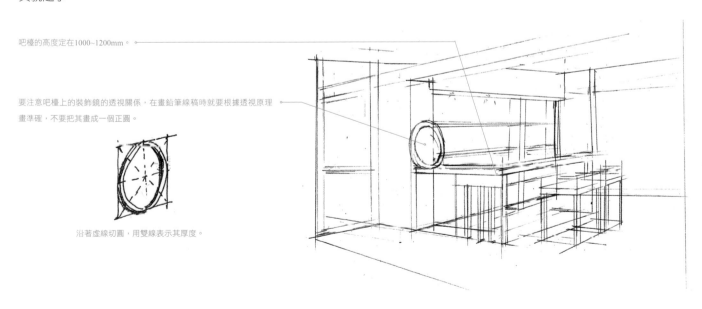

（3）用0.5號代針筆給鉛筆稿上一層墨線，
牆體線可以反覆加粗，突出結構。

高腳凳是吧檯處比較吸引眼球的家具陳
設，平時在繪製時多參考一些有趣的高
腳凳，注意凳腳線條的繪製方向。

要適當繪製一些鏡子裡面家具的倒影，
注意在繪製時不用畫得過實，簡單幾組
線條表達一下即可。

用0.1號代針筆徒手繪製右面櫥窗裡的乾枝裝飾，線條柔軟，適當斷開繪
製，畫虛一些。

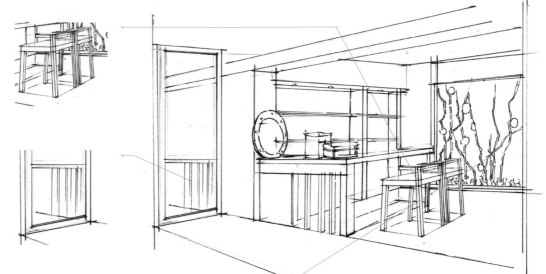

（4）給家具畫上陰影，陰影的方向保持一
致，注意暗面線條和陰影線條的深淺區別。

用排線表示筒燈照射下來的光源形
狀，呈「八」字形繪製。

暗面是指兩個物體在一起遮擋光後形成的比較深的地方，陰影則是物體
在光的作用下產生的影子，因此在畫面中表達此類關係時往往陰影要比
暗面深一些。

豎向繪製一些陰影排線來增加磚面
的反光，在畫面中不是每個物體都
要豎向繪製陰影，根據畫面關係適
當選擇。

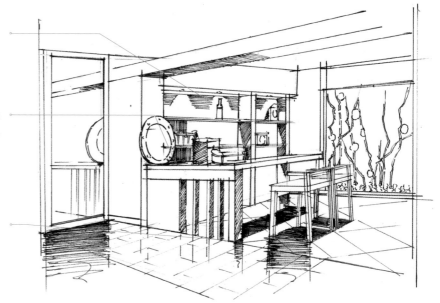

（5）使用麥克筆進行第一次上色，平塗出空間中家具的固有色，在繪製過程中，受光部分不用塗得過滿。

吧檯後面的隔間空間，用冷灰色麥克筆由下至上平塗上色，遇到筒燈照射的地方就不畫。

用紅棕色麥克筆繪出木質吧檯和地板的固有色，注意在陰影處加重或反覆塗抹幾次。

用藍色麥克筆繪製玻璃櫥窗的固有色，先不考慮櫥窗裡面的乾枝造型，直接將玻璃塗滿，留下筆觸。

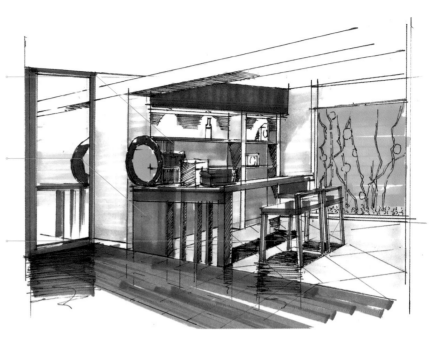

（6）用同色系中深一色號的麥克筆加深有墨線排線部分的顏色，刻畫暗面的細節。

用冷灰色麥克筆加重吧檯隔間右側牆體的顏色。

在固有色的基礎上，加重物體暗面的顏色。

櫥窗內乾枝的底部用藍色麥克筆塗畫，讓其產生櫥窗的空間感。

用深淺不一的灰色麥克筆平塗地磚，地磚格子的顏色要深淺錯開，凸顯出地磚的花紋。

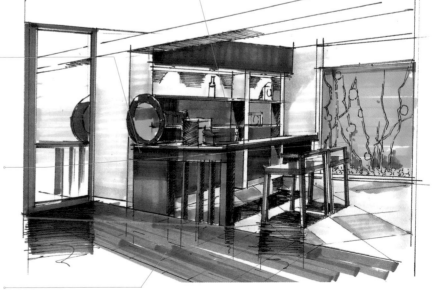

（7）刻畫暗面，用較淺的麥克筆將地面磚
的顏色鋪滿，漸層地面上較生硬的陰影。

用黃色麥克筆或者黃色色鉛由上至下
畫出筒燈的光線，顏色依次變淺。

用暖灰色麥克筆平塗牆面和天花板，讓整個畫面的色彩均勻。

用紅棕色麥克筆繪製左面透過玻璃吧檯的影子，用掃筆的方式向下帶一
筆即可。然後用藍色麥克筆繪製玻璃鏡面的固有色。

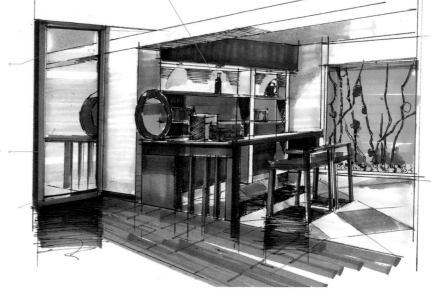

（8）用色鉛刻畫環境色，並用修正筆畫出
光感，修整手繪圖。

用黃色色鉛沿著燈光處添加環境光，讓冰冷的牆面顯得暖和一些。

表達透過玻璃的乾枝的方法是，先畫玻璃的色彩，然後畫出乾枝的顏
色，接著是乾枝的陰影，最後加上玻璃的反光，所有玻璃類的材質都可
以這樣繪製。

用黃色色鉛大面積平塗木材質，尤其是暗面與亮面的漸層處。

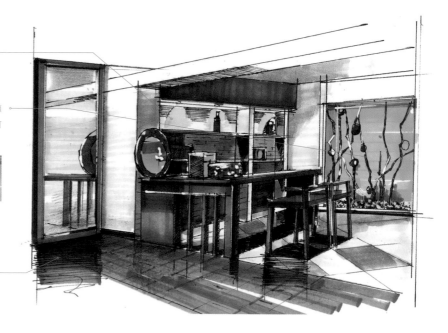

第5章
室內手繪大型空間實例表現

12

種不同大型
空間的表現
技法

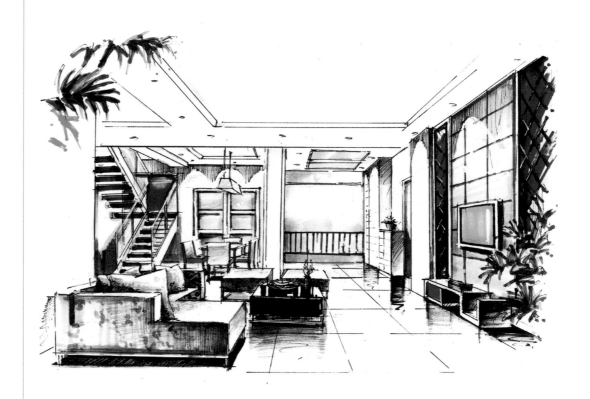

5.1 大型家居空間畫法

5.1.1 客廳畫法

（1）用鉛筆畫出草稿，確定客廳的畫面及
透視點，畫出透視線，往裡面延伸的線條均往中
間的消失點處消失。

以3m的樓層高為標準，視平線定在1m左右，消失點偏右，多表現左面
的內容。

這是一個複合式的客廳，包含有餐廳，左側還有樓梯，所以畫面定在客
廳和餐廳的分界處。

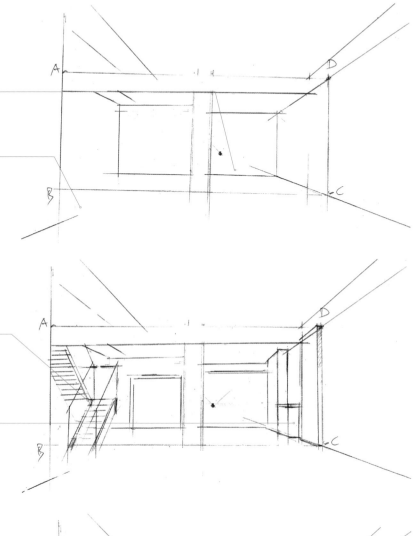

（2）用雙線畫出窗框，左側的樓梯也簡單
地繪製出來。

樓梯的扶手是傾斜的，注意扶手和樓梯的關係。扶手和樓梯的傾斜角度
一致，用雙線繪製幾筆，表示台階，先不考慮它的體積關係。

根據透視關係把右面的柱子繪製出來。

（3）畫出客廳沙發區域家具的正投影。

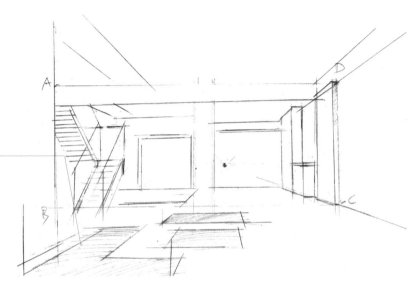

畫正投影時，注意沙發組合之間的間距，以及沙發之間的比例關係，
圖中左面的沙發距離我們較近所以要繪製得大一些，裡面的個體沙發
就要小多了。

（4）用正方體表示空間中所有的家具，注意家具的高度。

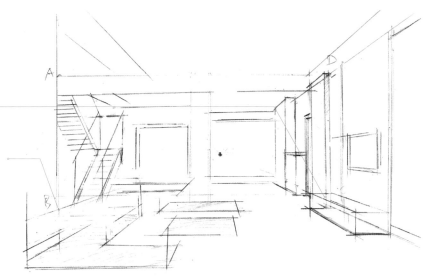

畫出右面的電視櫃與電視機，電視櫃和沙發坐墊的高度差不多。

將沙發的高度繪製出來，沙發的靠背偏矮，在600mm左右，而坐墊的高度在450mm左右。

（5）在畫好框架的基礎上將家具的結構細化，畫出主要的陰影。

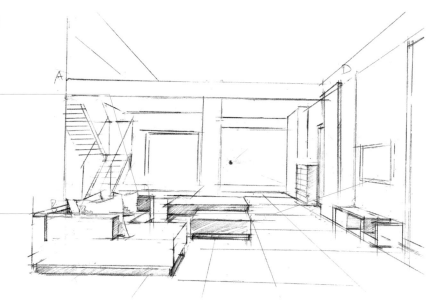

將空間中家具的具體形態繪製出來，用鉛筆將陰影簡單表示出來。

觀察電視櫃的的凹凸造型，利用透視關係將其造型繪製出來。

（6）畫出植物，並將空間中的天花板畫出來。

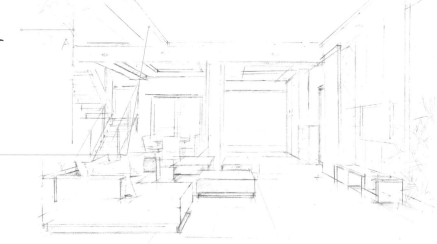

畫面外圍用植物來收邊，先用V字形畫出葉形，暫時不考慮葉子的穿插關係。

畫天花板時，注意透視關係，能夠看得到的面都要繪製出來。

（7）在鉛筆稿上，用代針筆勾出靠前面家
具的輪廓線。

在勾畫家具的輪廓時，注意不要完全勾滿，適當斷開，這樣更為自然，
線條與線條相交叉，用直尺輔助加粗沙發底部的線條。

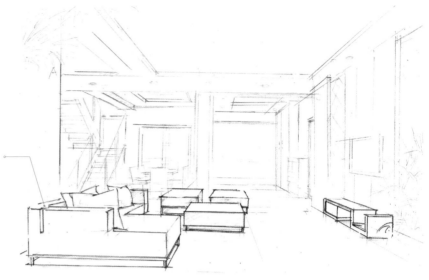

（8）繼續勾畫出空間的整體輪廓，將空間
的基本形態表現出來。

畫出天花板的基本結構，注意有厚度的結構，需要畫出兩條線。

根據近實遠虛的透視原理，樓梯處在裡面的位置，不用把樓梯畫得太
實，下筆稍微輕一些，可以預留一部分不塗畫。

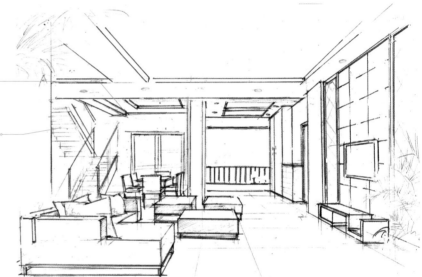

（9）刻畫空間中的各部分材質，畫出配
飾，修整畫面的造型。

根據透視關係，用雙線簡單地畫出台階的平面與立面。

地面磚越往裡面越小，這個比例關係要根據空間中家具的尺寸來繪製，
要畫800mm的磚，沙發的寬度就剛好在800mm。

裡面的電視牆菱拼比外面的小，繪製時線條之間可斷開。

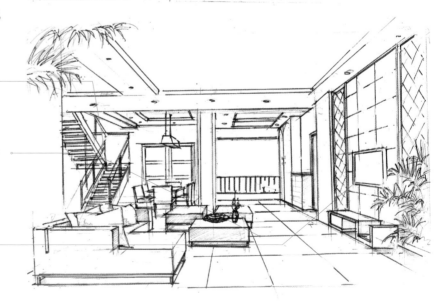

（10）畫出各個物體的層次感，用排線表示畫面的黑、白、灰關係。

畫出家具底部的陰影和地面的反光。繪製這類陰影時，如果是一點透視，排線的方向一般都是橫排向；如果是兩點透視，則需要根據透視的方向排線。

一點透視的橫排線。　　　　兩點透視，根據消失點排線。

給主要家具的背光面畫上線條，注意排線的疏密關係。電視櫃和茶几可以斜向排線，沙發可以豎向排線。

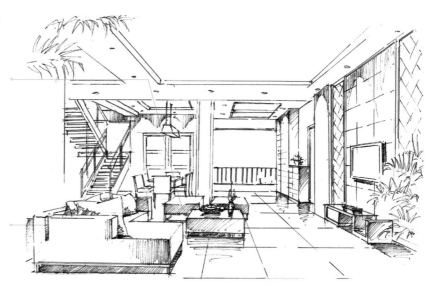

（11）開始上色，先確定畫面是灰色調的，因此給背光的部分鋪一層淺灰色。

用藍灰色麥克筆給整體鋪一層淺灰色，遇到陰影處就加重顏色。

（12）給靠前的家具繪製固有色，此時電視的背景牆也一併畫出。

根據光照關係，茶几的頂面可以留白，但是需要繪製出茶几上面物體的陰影及倒影，來表示茶几的反光質感。

沙發是灰色調的，用冷灰色麥克筆豎著排線，畫出沙發立面的層次感。背光的部分反覆塗抹幾次，然後用暖灰色麥克筆畫出茶几的立面和平面上的倒影。

電視牆的中間是淺咖啡色，用黃棕色麥克筆繪製，顏色下深上淺。燈光處要畫出燈光照射下來的形狀，兩側是棕色，用紅棕色麥克筆下深上淺地上色。

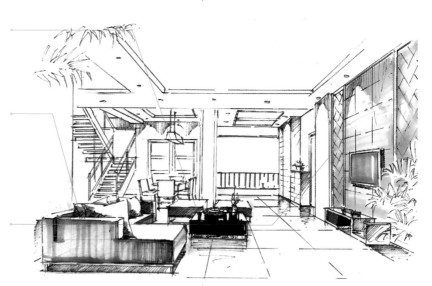

（13）給窗戶和樓梯鋪上底色，由於處在遠處，色彩可以淺一些。

用藍灰色麥克筆畫出玻璃材質的扶手和窗戶。

用深藍色麥克筆畫出電視螢幕的顏色，注意在螢幕上留一絲白色，作為螢幕的反光。

用深紅色麥克筆將電視櫃的紅色材質繪製出來。

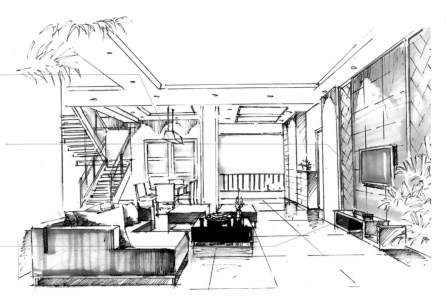

（14）仔細刻畫樓梯的細節，並將遠處餐桌的顏色繪製出來。

用深棕色麥克筆橫向勾線繪製樓梯，這種細小的結構需用麥克筆的細頭上色。

用黃棕色麥克筆在餐桌上簡單地塗抹幾筆，和前面的沙發形成虛實對比。

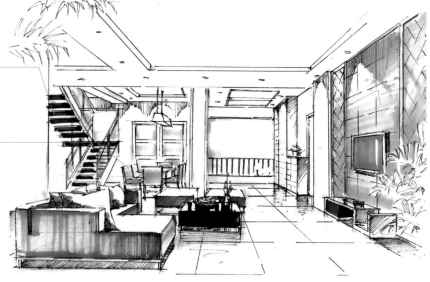

（15）畫出牆面燈光的陰影，繼續刻畫電視牆的細節。

用冷灰色麥克筆加重正對面的牆面上燈光照射出的陰影部分，表現出燈光的效果。

用深棕色麥克筆加深電視牆兩側菱拼的顏色，並用黑色或者深紅色加深縫隙處的顏色。

用冷灰色麥克筆給家具的陰影和倒影畫上灰色，畫倒影時需要豎向排筆。

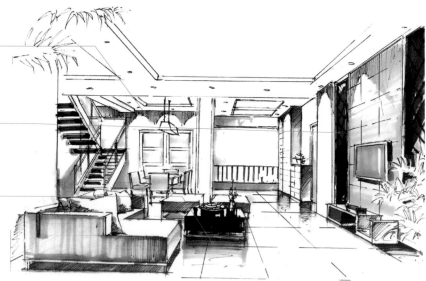

（16）考慮畫面的整體性，用深一號的麥克筆加深空間整體的顏色。

用冷灰色麥克筆給天花板邊緣鋪一層陰影，增加天花板的立體感。

用冷灰色麥克筆繼續加深畫面暗面的顏色，用暖灰色麥克筆繪製電視牆的陰影，降低電視牆的純度，著重在電視的周圍加深顏色。

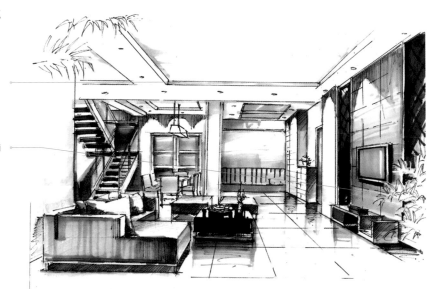

（17）修整畫面的細節，給配飾及植物上色。

畫面兩側的前景植物不宜畫得太具象，分別用綠色系麥克筆畫出植物的層次。

餐桌上的小物品可用較鮮豔的色彩繪製，增加畫面的節奏感。

用冷灰色麥克筆的細頭勾畫出沙發上的花紋。花紋的樣式隨意繪製，盡量抽象。

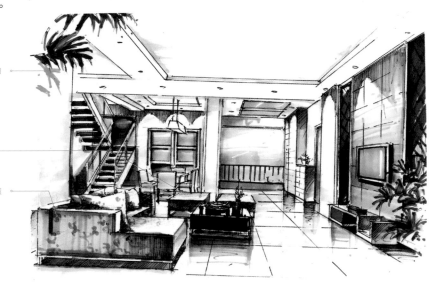

（18）著重刻畫物體的邊緣，調整畫面的色調關係，達到協調統一的同時亦具有豐富的變化。

用色鉛在玻璃和沙發上鋪一層淡淡的藍色，增加畫面的整體感，然後用黃色色鉛繪製燈光。

用修正筆畫出家具受光面邊緣的反光。在電視牆的裝飾線框，以及菱拼造型處繪製最亮點，繪製時需要注意白修正筆不要使用過多。

用較粗的代針筆或者黑色麥克筆加深家具底部的邊緣線。

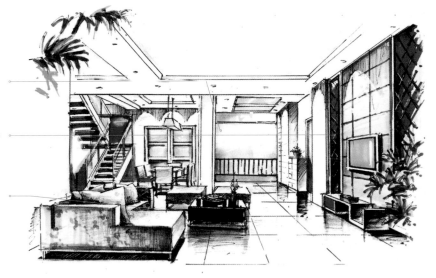

149

5.1.2 臥室畫法

（1）定出畫面視平線的高和寬，依照一點斜
透視的原則，找到消失點，畫出四個角的透視線。

此空間是一個臥室，重點是表現左側床頭的部分，所以畫面上的消失點
定在右側。

依照一點斜透視的原則，正對牆面的左面有一個消失點，因此空間中各
家具的正面都應向左面消失。

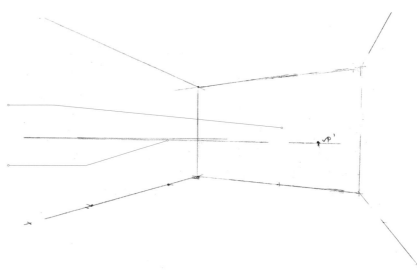

（2）確定牆和天花板的比例關係，然後畫
出家具在地面上的正投影。

將左面空間中的立面造型用幾條線條表示出來，豎向的線條都相互平
行，往裡面延伸的線條都往VP點消失。

畫地面家具的正股影時，注意床體組合之間的間距，以及比例關係，同
樣大小的床頭櫃在透視的基礎上，裡面的床頭櫃要小於外面的床頭櫃。

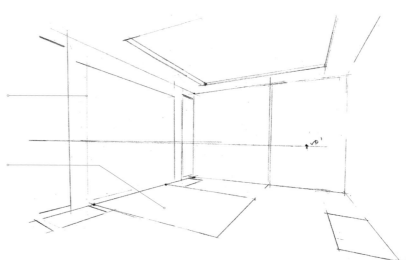

（3）用長方體表示空間中所有家具的輪
廓，注意家具的高度。

將床的高度畫出來，圖上床的靠背在1000mm左右，床墊的高度在450mm
左右。

參照床體的高度，兩邊的床頭櫃略高，在500mm左右，右面的電視櫃也
略比床高一些。

正對牆面的窗戶往裡面延伸，根據透視關係，窗檯的寬度不要太寬，畫
得稍微窄一些。

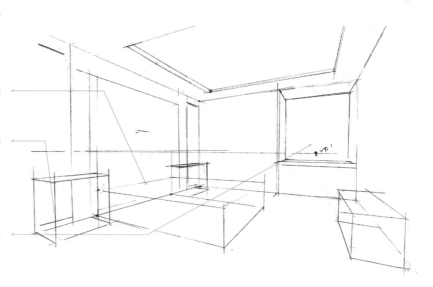

（4）修整家具的造型繪製，將家具的結構
劃分清楚。

歐式家具的裝飾花紋較多，多用弧線繪製，在繪製時用鉛筆一氣呵成，
不要斷斷續續地繪製。

沿著床體的結構用弧線繪製床單，並適當地繪製出床單的皺褶。

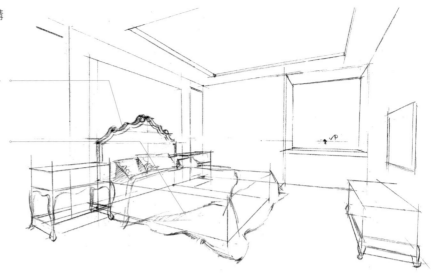

（5）細化畫面的材質造型，然後畫出空間
的軟裝飾。

左側牆面是表達的重點，需要細化造型，因為這是歐式風格，所以在畫
床頭和背景牆時都要注意造型的變化和厚度。

注意窗簾皺褶的變化。

畫出窗簾的基本形體。　　用兩條線條代表皺褶。

畫出檯燈和吊燈，按照圓柱體的透視來畫吊燈的透視。

給畫面添畫飾品和植物。

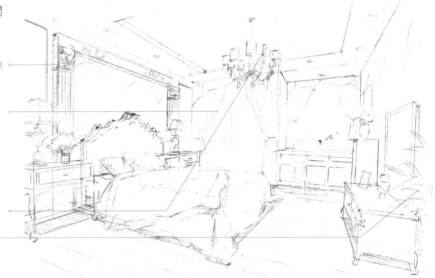

（6）用代針筆勾畫出空間裡靠前的家具的
輪廓線。

用0.5號粗細的代針筆先從畫面左側開始，畫出床和床頭櫃。

可以用直尺輔助繪製出床頭櫃檯面上的框架線條，裡面的裝飾線條及床
腳要徒手繪製。畫床單時線條要柔軟。

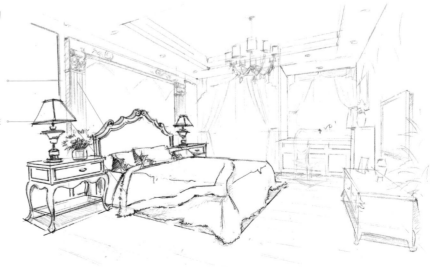

（7）從前往後繼續用代針筆修整刻畫牆面和窗簾。

這一步的重點是床頭的背景牆，歐式的造型比較複雜，但是也不需要畫得太詳細，可以適當虛化，羅馬柱裡面的裝飾線條，用簡單的幾組線條表示出來即可。

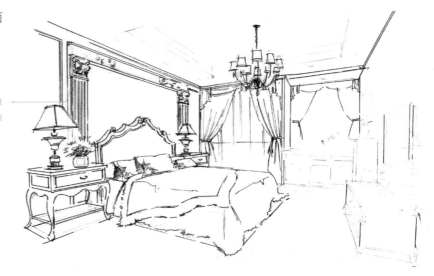

（8）畫出吊燈，修整後面和右側的家具及飾品。

畫天花板時，注意透視關係，能夠看得到的面都要繪製出來，包括石膏的線條。

窗檯處的桌椅需要虛化處理，用斷開的線條繪製。

要注意右側的電視櫃、電視還有植物之間的遮擋關係。先畫植物，然後畫家具。

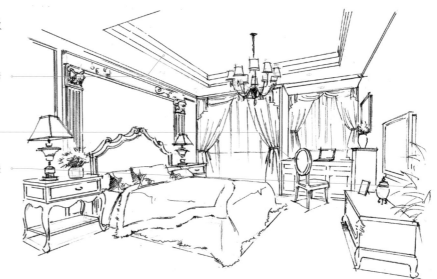

（9）畫出地板的透視線。

越往裡面地面線的間距就越小，其比例關係要根據空間中家具的尺寸來繪製。

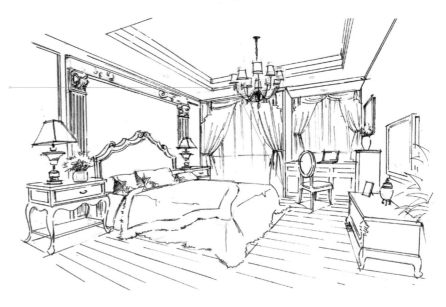

（10）給畫面添加陰影，區分出黑、白、灰的關係。

畫出燈光的形狀，根據透視關係，遠處光源的形狀要小一些。

地面陰影的線條比物體背光面的線條要密集一些。

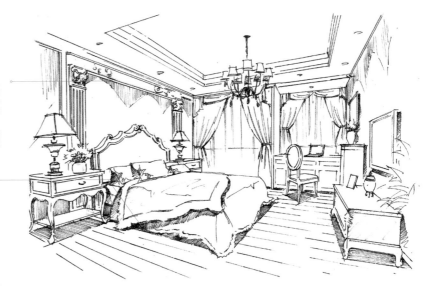

（11）開始上色，先用棕色麥克筆畫出地板的固有色。

用紅棕色麥克筆，按照遠深近淺的層次關係，畫出地面的顏色，注意排線的方向。靠近地面的陰影部分的顏色也應該加重。

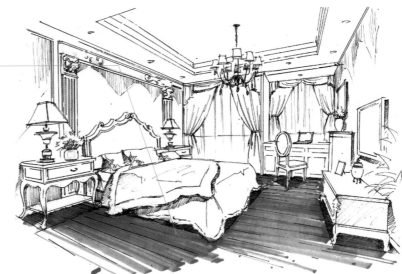

（12）加深地面的顏色，並給牆面鋪上底色。

用黃棕色麥克筆給牆面鋪上底色，注意是下深上淺，燈光處留白。

用暖灰色麥克筆給牆面的背光面上色，降低純度。

用深棕色麥克筆將地面的局部顏色加深。加深家具的陰影，以及緊挨家具的地面的顏色。

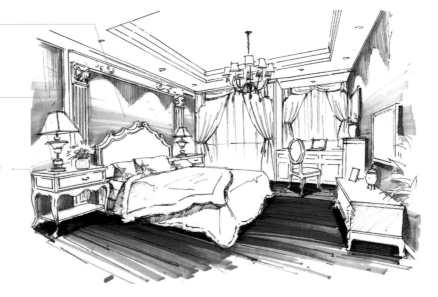

153

（13）給空間中的家具繪製固有色，包括床
和床單。

用藍色麥克筆給床上的毯子鋪一層底色，注意毯子轉折部分的顏色要深
一些，上面的部分則不用塗滿。

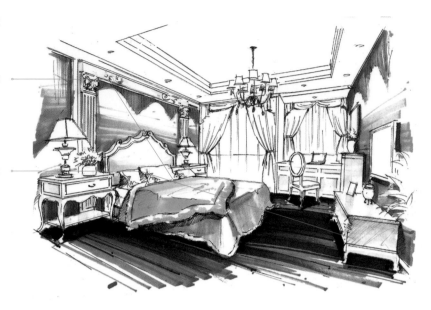

家具都是以白色為主，所以用淺灰色麥克筆給家具的立面上色。注意家
具的排線部分是背光面，背光面用麥克筆反覆塗抹，加重顏色。

（14）給床上用品增加花紋，修整畫面的細
節刻畫。

枕頭的顏色是橙色系的，所以用橙色麥克筆下深上淺地上色。用灰色麥
克筆加深抱枕的暗面顏色。

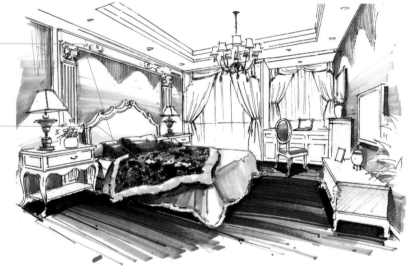

毛毯是深色的底紋和藍色的花紋，用冷灰色麥克筆加深局部的顏色，注
意畫出藍色的花紋。然後用冷灰色麥克筆將毯子遮擋的底部顏色再一次
加深，並用黑色麥克筆將毯子的邊緣勾畫出來，不用勾得太嚴謹，以免
太過生硬。

（15）調整局部的顏色，修整窗戶區域的顏
色，仔細刻畫窗簾。

窗簾的透明紗部分用暖灰色麥克筆用向下
掃筆的方式上一層顏色，突出透明感。

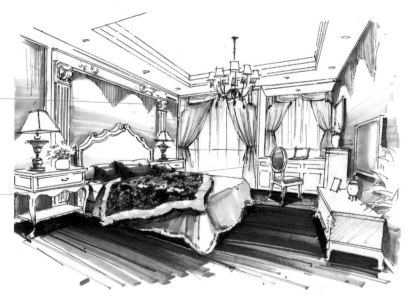

窗簾是深藍色系的，用藍灰色麥克筆鋪上一層底色。此時電視機的顏色
也應該繪製出來。

（16）用黃色色鉛畫出光線，加深陰影層次。

用色鉛畫出光線，沿著光束散開下來的位置平塗出黃色。

畫出植物，邊緣的植物虛化處理。

用深棕色麥克筆畫出地面上家具的倒影。

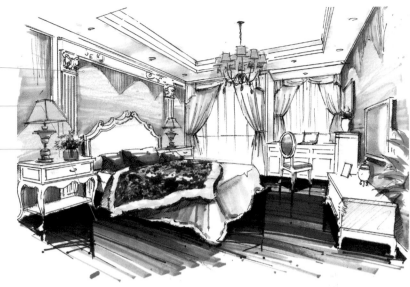

（17）用色鉛進一步深入修整畫面，柔和色彩。

用藍灰色麥克筆加深窗簾皺褶處的顏色。用色鉛在整個窗簾上鋪一層藍色，增加環境色。

用麥克筆繪製出小飾品，注意繪製電視櫃上飾品的倒影。

用修正筆繪製毛毯上面的小花紋。

用藍灰色麥克筆加深櫃子的暗面，底部平面的反光需要豎向繪製，床裡面再用暖灰色麥克筆加深顏色。

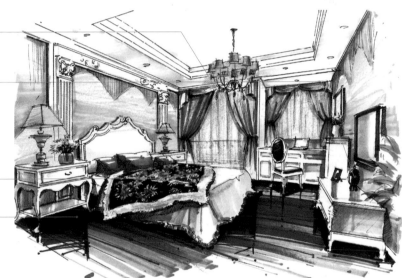

（18）調整畫面，處理細節，修整手繪圖。

用代針筆加深家具的明暗交界線。

在家具受光的邊緣，用修正筆提亮，增加光感。

為地板上倒影的邊緣畫出最亮點，增加畫面的質感，注意修正筆不宜過多使用。

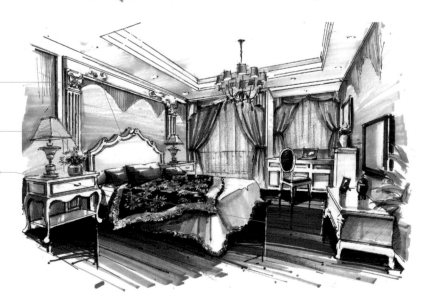

5.1.3 洗手間畫法

（1）用鉛筆畫出草稿，按照長寬比例，畫出畫面和消失點。

這是一個浴室，左右比較對稱，所以根據一點透視的規律繪製，定點在中間，左右平衡。視平線的位置定在中間偏下一點。

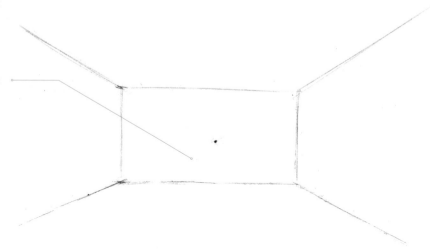

（2）根據消失點的位置，畫出衛浴的正投影。

畫衛浴的正投影時，注意衛浴之間的間距，以及比例關係，同樣大小的衛浴在透視的情況下，裡面的比外面的小。

畫地面的正投影時，應該注意各家具在透視空間中的比例，並把握好家具之間的間距。

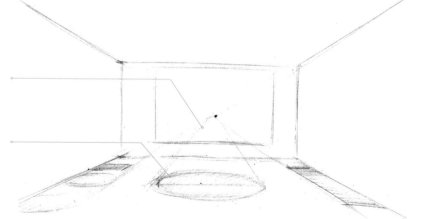

（3）根據地面上的正投影，向上畫出左、中、右的衛浴外輪廓。然後將牆面的結構劃分出來。

將左面空間立面的造型用幾條線條劃分出來，豎向的線條都相互平行，往裡面延伸的線條都往VP點消失。

先確定一個家具的比例，然後根據此家具畫出其他的家具。可以先確定洗臉盆的比例，然後根據洗臉盆確定浴缸和馬桶的比例。

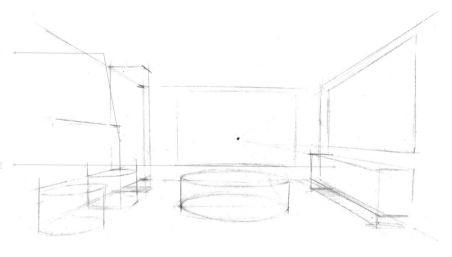

（4）細化衛浴的造型，畫出浴缸的厚度，此時將圓形的天花板也畫出來。

天花板的大小和浴缸的大小剛好一樣，因此可向上繪製一條輔助線，確定天花板的位置，並且根據圓的透視關係，繪製天花板，要畫出能夠看得到的面。

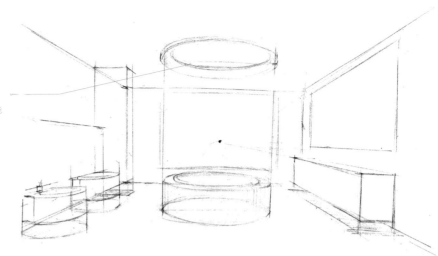

（5）繼續添加畫面的小物件，此時完成洗手台櫃體的細節繪製，並畫出窗簾的大致樣式。

修整窗戶和窗簾的造型，用鉛筆簡單地繪製，用線要流暢，一氣呵成。

畫出右側的洗臉盆。根據近實遠虛的透視原理，前面的洗臉盆要畫完整，後面的畫兩筆即可。

在左面的隔板上，添加衛浴用品。

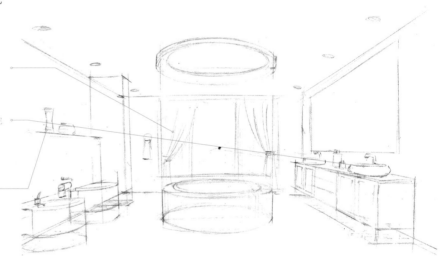

（6）畫出牆面和地面的材質，然後在底部繪製陰影，修整鉛筆稿。

畫底部的陰影時，一般都是畫在家具的正投影上。

越往裡面地面磚就越小，這個比例關係要根據空間中家具的尺寸來畫。

用直尺輔助繪製牆面的馬賽克磚，注意磚面的疏密關係。

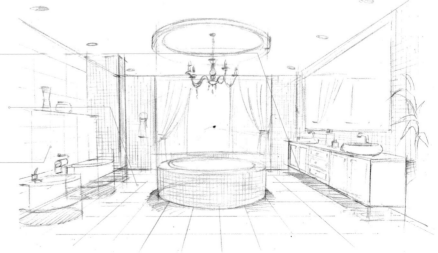

（7）用代針筆根據鉛筆稿，從裡往外勾畫
出衛浴的結構線條。

在勾畫衛浴的輪廓時，不要完全勾滿，適當斷開，更為自然，線條之
間可交叉，用直尺輔助加粗牆的線條，以區分衛浴的線條。

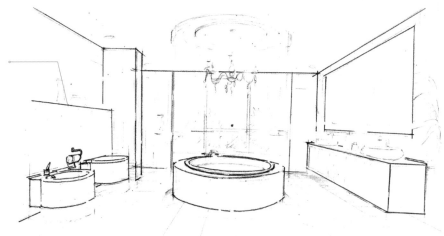

（8）修整衛浴的造型，將空間的主要結構
畫出來。

空間中的牆體線可用直尺輔助繪製，其他的家具線就徒手繪製，在繪
製時線條適當斷開，增加手繪的感覺。

徒手繪製遠處的窗簾，加粗窗簾的輪廓
線，裡面的皺褶線就畫淺一些，尤其是
窗紗的部分，為了突出窗紗的透明度，
可以把窗框和外面的植物畫出來。

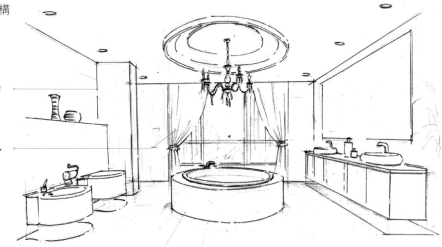

（9）仔細刻畫牆面的磚塊材質。

圖上的天花板是兩層天花板，因此要畫出兩層天花板的厚度。

根據透視關係，區分出馬賽克磚的大小，
線條之間可斷開繪製，不用畫得過滿。

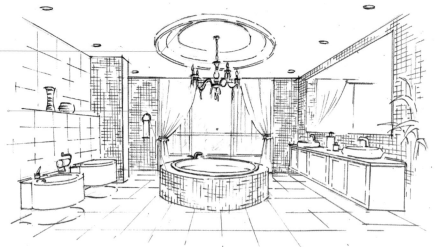

（10）給線稿鋪上陰影，注意陰影的深淺
關係。

窗簾的用線較柔軟，可用較粗的筆繪製外部的輪廓線，裡面的皺褶線則
要畫得輕一些。

用較粗的代針筆加重家具的邊緣線。

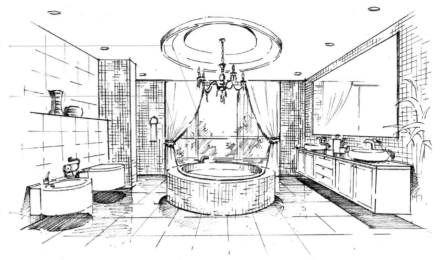

畫面陰影的深淺規律是，地面的陰影線比物體的暗面線要密集一些，洗
臉盆下面的陰影比其在牆面上的陰影深。

（11）開始給空間地面繪製固有色。

用棕黃色麥克筆橫向排線，繪製地面的顏色，注意顏色要遠深近淺。遇
到地面的反光處及地磚的縫隙處可適當加重顏色。

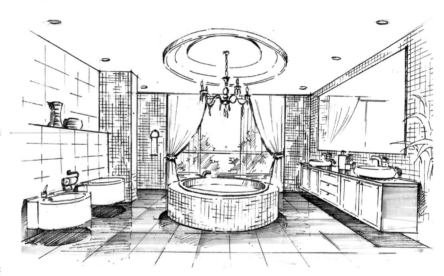

（12）用同樣的麥克筆給左側牆面和右側櫃
子鋪上底色。

注意筒燈處的留白，其留白的
形狀呈「八」字形。

加深右側浴室櫃的顏色，越往裡面顏色就越深，並豎向畫出檯面上洗臉
盆的倒影。

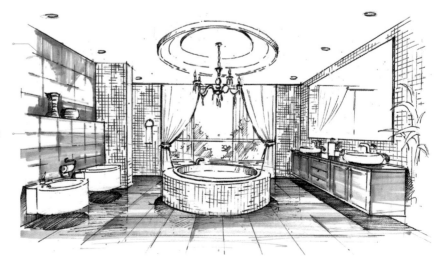

（13）畫出牆面馬賽克磚的底色及窗簾和浴缸的固有色，背光部分可以反覆塗抹。

用冷灰色麥克筆給浴缸牆面的馬賽克磚鋪上一層灰色，注意在有光線照射下來的地方要留白。

用棕黃色麥克筆畫出窗簾的固有色，在窗簾的皺褶處加重塗抹，將皺褶感表示出來。

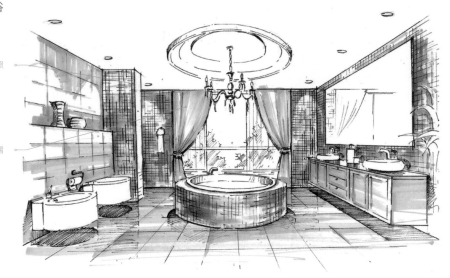

（14）給衛浴上一層淺色，並繪製陰影。

用暖灰色麥克筆繪製衛浴的顏色，左面衛浴底部的陰影方向，要順著消失點的方向排線。

用冷灰色麥克筆畫出衛浴的暗面，不用畫得太多，需要和牆面區分出明暗對比。然後給窗戶鋪上一層淺灰色，以此降低明度。

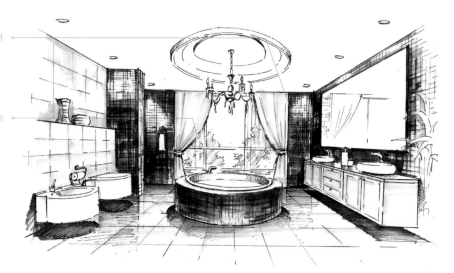

（15）仔細刻畫空間中的透明物體，給玻璃和鏡面鋪上藍灰色。

用藍灰色麥克筆給玻璃的鏡面鋪上底色，注意可多留筆觸表現光感，適當加深沒有被玻璃遮擋的地方的顏色。

用深藍色麥克筆給浴缸裡的水畫上藍色。同樣用深藍色麥克筆給右面牆體上的玻璃上色，上色的方法是斜向擺筆，畫兩筆即可。然後用冷灰色麥克筆畫出透過鏡面看到的牆體。

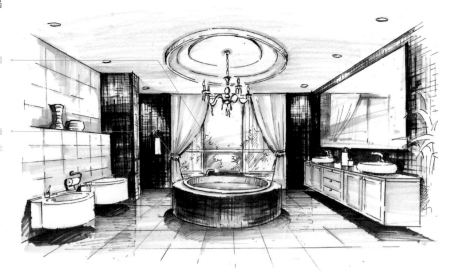

（16）畫出窗外的風景和天花板，這一部分是輔助畫面，因此不用畫得過於細緻，簡單處理即可。

用暖灰色麥克筆橫向排線繪製天花板，顏色遠深近淺。

窗外的樹木在遠處看上去顯得較暗，因此選用純度較低的綠色麥克筆鋪上一層底色。

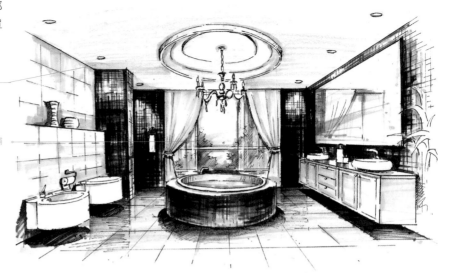

（17）深入刻畫衛浴、牆面、窗簾等細節。

畫出窗簾上的小花紋。不要排列得太均勻。鏡面上的影像也簡單地虛化處理即可。

用棕黃色麥克筆將鏡面裡面的窗簾也畫兩筆。

用綠色麥克筆加深窗外樹木暗面顏色。

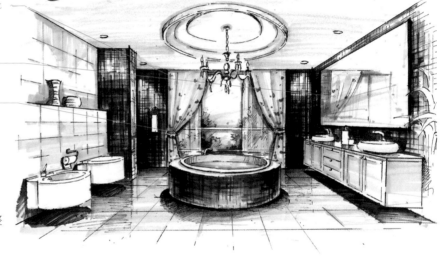

（18）修整畫面，調整細節，使畫面清晰整潔，富有光感。

用鮮豔的顏色給小物品上色，使畫面更為生動。

用修正筆給受光面的邊緣繪製亮點，也可在馬賽克磚上點幾筆亮點，增加質感。

再次用黑色麥克筆繪製衛浴的交界線和底部，增強物體的體積感。

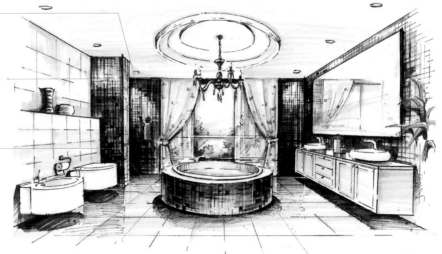

5.1.4 廚房畫法

（1）用鉛筆畫出線稿，按照長寬的比例，定出廚房的畫面，根據消失點畫出透視線。

重點是表現廚房的右側，所以消失點在左側，這樣整個空間的右側就較寬，便於表現細節。

依照一點斜透視的原則繪製，正對的牆面在左面有一個消失點，因此空間中各家具的正面都應遵循向左面消失的原則。

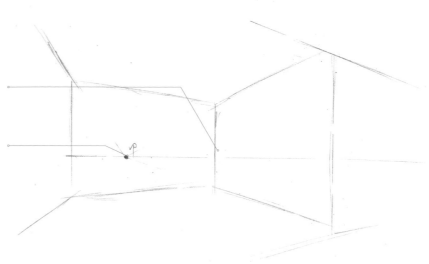

（2）按照比例關係畫出地面上家具的正投影。

畫出右側的櫥櫃和相鄰的餐桌的正投影，注意餐桌和餐椅的穿插關係，並預留出餐椅和後面吧檯的空間。

注意近大遠小的透視原理。

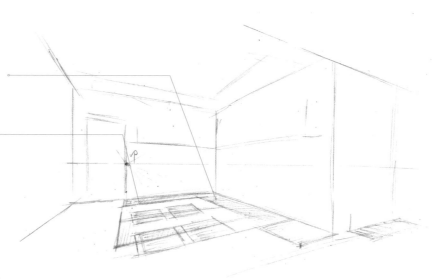

（3）根據地面上的正投影，用長方體表示出所有家具的輪廓，注意家具的高度。

確定一個家具的比例，並根據此家具畫出其他的家具。

立面牆上吊櫃的高度在700mm左右，由於吊櫃在視平線的上面，因此需要繪製出吊櫃的底部。

（4）修整家具的造型，劃分家具的結構，
繪製出餐椅的腳。

根據透視關係畫出前面和右面的天花板，用雙線表示厚度。

注意餐桌和餐椅的遮擋關係，近處的餐椅造型要畫詳細。

右面空間的櫃體也用幾條線表示出來。

（5）畫出主要的飾品，以及吊燈的大致形
態，此時將牆面的材質和地磚一併繪製出來。

牆面上是細小方格的馬賽克磚。用直尺輔助，隨意在牆面上繪製，盡量
繪製得虛一些。

地面是菱拼的地磚，注意透視的角度。盡量畫得比較平一些。

（6）畫出空間的配飾。

桌面上的配飾比較小，所以不宜畫得太細緻，畫出大體輪廓即可。

要注意植物的線條變化和流暢度，在手繪圖中，植物是必不可少的。

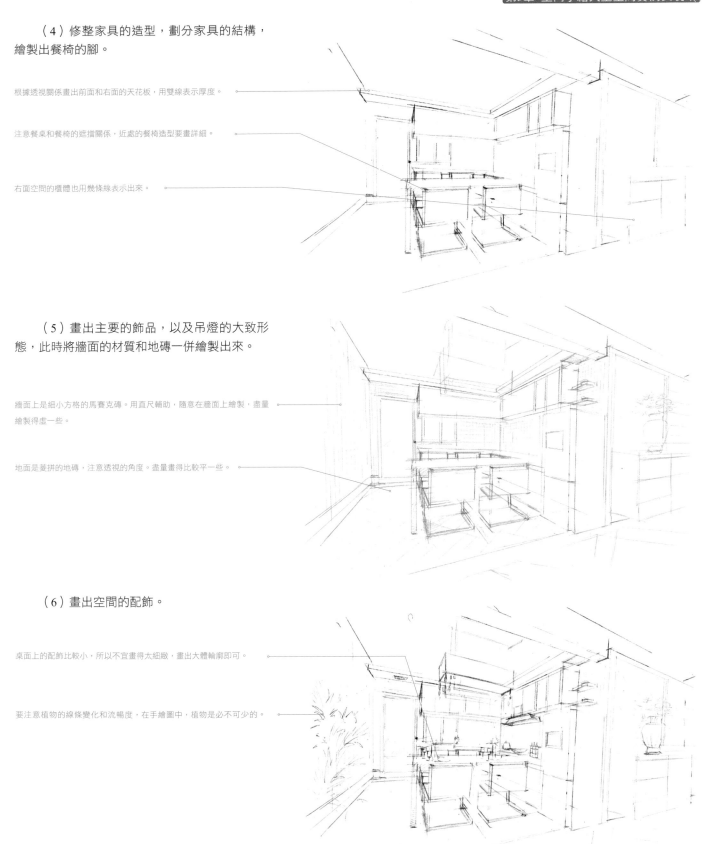

（7）在完成的鉛筆稿上，用代針筆畫出家具的外輪廓，從外向裡繪製，被遮擋的地方就不用畫了。

先用0.5號代針筆從家具畫起，忽略吊櫃的細節，把畫面的重心移到餐桌椅的部分。

注意虛實關係，空間中前面物體的墨線稍微粗一些，細節也多一些；後面物體的墨線細一些，線條也稍微少一些。

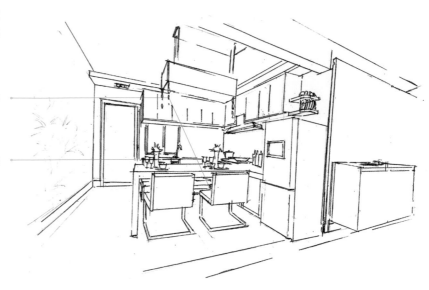

（8）畫出空間中配飾及植物的形狀，在繪製植物時注意疏密關係和深淺關係。

將小飾品勾畫出來，在畫植物時要注意線條的隨意、流暢，注意葉子的方向，不宜畫得太滿。

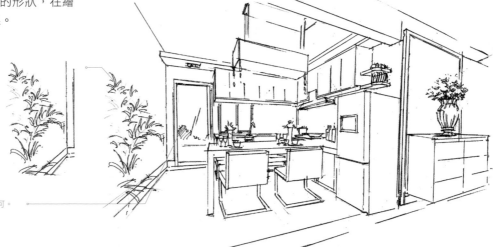

窗外的植物要畫得虛一些，畫出大致的外輪廓線即可。

（9）用直尺畫出牆面的馬賽克磚，以及磚面的紋理。

牆面的馬賽克磚是細小的方格磚，注意近大遠小的透視關係，線條間可適當斷開繪製。

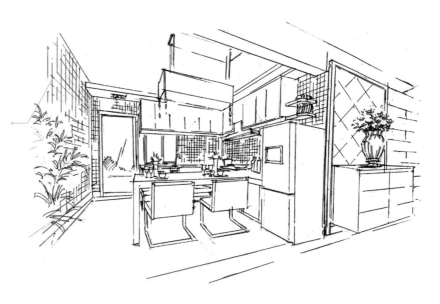

（10）細化線稿，添加陰影，讓畫面呈現出黑、白、灰的三個層次。

斜向繪製地磚，注意近大遠小和近實遠虛的透視關係。

畫出主要陳設的陰影，以及在地面上的倒影。

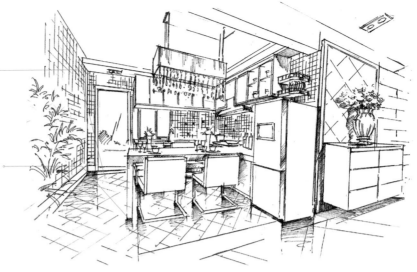

（11）開始上色，用麥克筆畫出牆面和地面的固有色。

此空間是灰色調的，所以選用冷灰色麥克筆畫出牆面的底色。顏色由下至上逐漸變淺，最深的地方要反覆塗抹。

為了區分立面和平面的色彩，用暖灰色麥克筆給地面鋪一層底色，在地面的反光處，沿著排線的方向反覆加深。

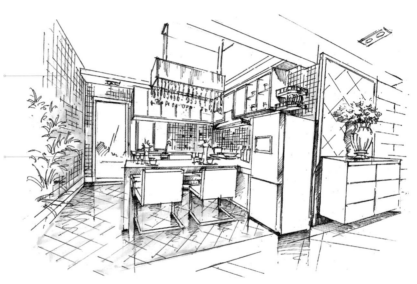

（12）將整個空間的家居陳設都畫出固有色，注意冷暖顏色的區分。

用藍灰色麥克筆給門窗的玻璃上色，不宜塗得太滿，中間部分可以斜向繪製表現出光感，注意留出最亮。

用暖灰色麥克筆畫出家具和冰箱的底色，注意背光面的顏色是上深下淺，受光面的顏色是下深上淺。

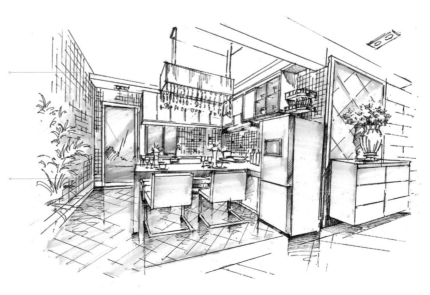

（13）畫出櫥櫃的固有色，地櫃的顏色比吊櫃的顏色深，所以要反覆塗抹。

櫥櫃面板是紅棕色，所以用紅棕色麥克筆鋪上一層底色，注意適當留白。

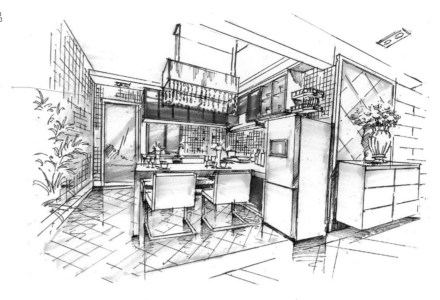

（14）進一步加深櫥櫃的顏色，修整細節。

用深棕色麥克筆加深櫥櫃面板的顏色，顏色由下至上逐漸變淺，上面的部分有明顯的筆觸。

 明顯的筆觸。

用冷灰色麥克筆繪製吊櫃的底部和側面，可以反覆塗抹加重暗面的顏色，此時將餐椅的腳也平塗出來。

用暖灰色麥克筆給餐桌、冰箱等白色物品加上暖灰色，背光部分的顏色要反覆塗抹。

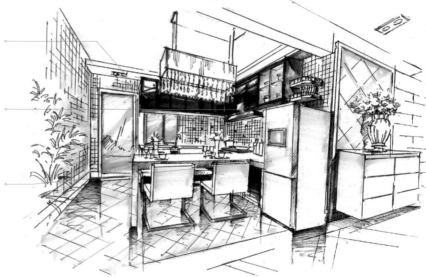

（15）用同色系的麥克筆加深整個空間的背光面，增強明暗對比。

用暖灰色麥克筆加重家具的背光部分，顏色上深下淺。然後加重家具的陰影，右面菱拼材質的縫隙要反覆塗抹。

用冷灰色麥克筆給牆磚再鋪一層顏色，並零星繪製一些環境色。

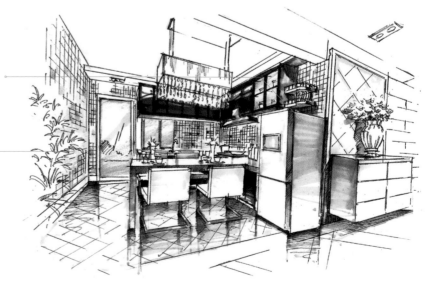

（16）細化牆面的材質，修整手繪圖。

馬賽克磚是灰色調的，局部有彩色進行點綴，所以在這個階段需要用棕黃色、藍色及冷灰色麥克筆畫上小塊的彩色部分，注意是用麥克筆的細頭畫。

用棕黃色麥克筆給右側的牆面上色。

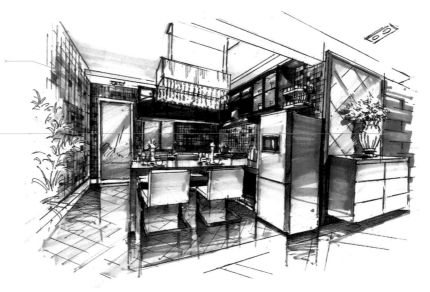

（17）進一步刻畫畫面，給配飾和植物上色。

用黃色和橙色的色鉛給燈飾上色，燈具的表面用橙色色鉛繪製，燈光的部分用檸檬黃色鉛畫出光暈。

給廚房的廚具和餐桌上的餐具上色，用一些亮色點綴一下即可。

給植物上色，選用綠色麥克筆畫出底色，然後用深綠色麥克筆加深暗面，花朵的部分先留白。

再一次加重整個空間底部的陰影，強調畫面的層次關係，突出質感。

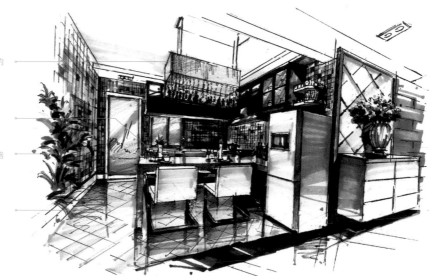

（18）調整畫面的顏色。

選用純度較低的綠色麥克筆給窗外的植物上色，為了增加模糊感，可用灰色在上面均勻平鋪一次。

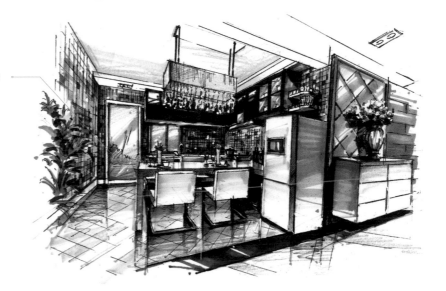

5.2 商業空間畫法

5.2.1 酒店大廳畫法

（1）根據酒店大廳的長、寬、高比例定出
畫面，畫出基本的框架線。

以3m的牆體高度為參照標準，消失點定在1m左右，這樣的視點會讓整個
空間看起來更大氣、穩重。

依照一點斜透視的原則繪製線稿，參照消失點，畫出牆面、地面和天花
板的透視線。

（2）區分出各個牆面的結構，根據比例關
係畫出家具的正投影。

畫出牆面的透視分界線。

在畫地面和家具的正投影時，注意家具組合之間的間距，以及比例
關係。

（3）按照正投影的關係，畫出家具的造
型，注意家具的高度。

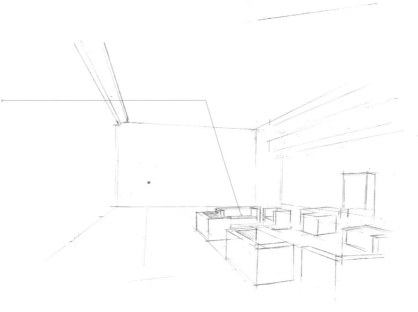

畫出沙發組合，注意近大遠小的透視關係，近處的沙發由於視覺關係不
用畫得過全。

（4）用幾組線條畫出柱子的造型。

注意左面的柱子與橫向的柱子的穿插關係，根據近大遠小的透視原理，
裡面的柱子要小一些。

繪製出大廳中間的兩個圓柱，根據構圖關係可以將兩根柱子畫得大一些。

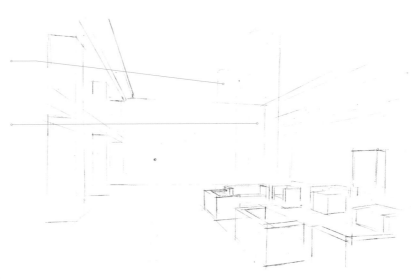

（5）繪製空間中的裝飾，修整家具及周圍
配景的刻畫。

在組織畫面結構時，左右兩邊通常會繪製一些植物。

將遠處前台的位置用兩條線表示出來，由於在遠處就不要過多地處理
了，把視覺重心引到沙發的位置。

天花板和地面的設計都是圓形的，繪製時要注意圓的透視關係。

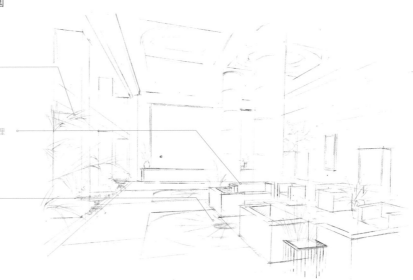

（6）畫出靠前的家具配飾外輪廓。

圖中的沙發類似於會議室的沙發，比較正式，因此在繪製時可用直尺
輔助。

左面牆體邊的植物的畫法有兩種，一種是按照棕櫚科葉子的V字形來繪
製，一種是「几」字形的葉形。

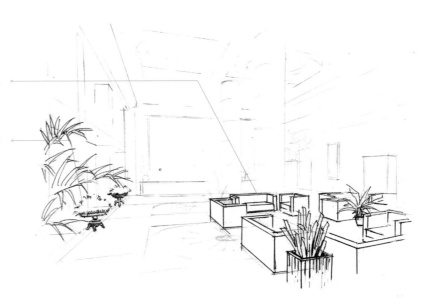

（7）從左往右繼續修整牆面的造型。

用直尺輔助繪製左面的柱子及大廳中間的圓柱，注意線條的虛實關係。

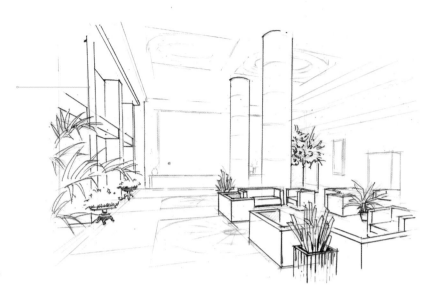

（8）沿著鉛筆稿修整右面牆體的整體造型。

根據消失點的位置，畫出右面牆體的厚度。

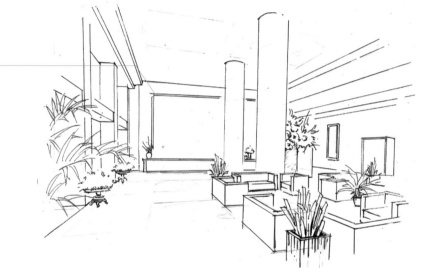

（9）畫出天花板和地面的造型。

畫天花板的圓環時要注意透視關係，用線條表示出圓環內部的厚度。

用細一些的代針筆畫出地磚的花紋，裡面的花紋畫得虛一些，外面的要
畫得實一些。

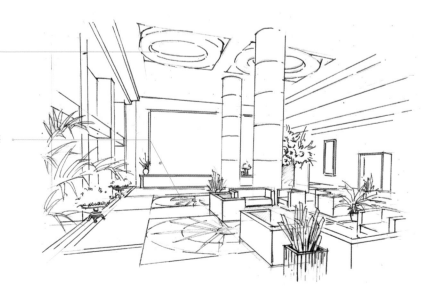

（10）給畫面添加陰影，調整畫面的黑、白、灰關係，並且擦掉鉛筆的痕跡。

大廳正對面牆上油畫的圖案，不用繪製得太過具象，盡量表現得抽象一些，這樣顯得有意境。

選用0.3號代針筆以折線的方式繪製牆面的大理石花紋。

地面的陰影線條比背光面的暗面線條要密集一些。

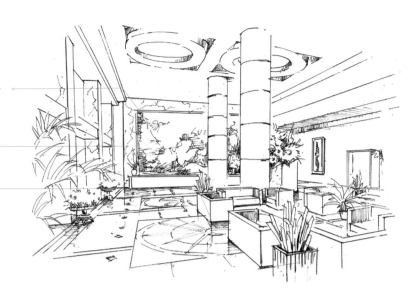

（11）畫出大廳地面的固有色，再沿著家具的地方可反覆加深塗抹。

按照遠深近淺的規律，用冷灰色麥克筆進行排線，方向是順著地面的透視結構來排線，下筆要流暢，才能表現地面的光滑，並留出地面拼貼花紋的空隙。

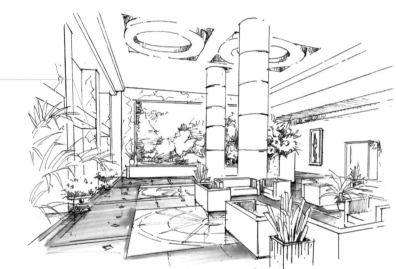

（12）用麥克筆畫出左右兩側牆面的固有色，並用暖灰色畫出天花板的顏色。

用黃色麥克筆給左側的牆面上色，顏色下深上淺。在畫漸層色時，可留下明顯的筆觸，上面要留白。

用黃棕色麥克筆繪製天花板和柱子。畫大廳中間的兩個圓柱時，顏色不用畫得過濃，由上至下用掃筆的方式繪製。

用藍紫色麥克筆給右側的牆面上色，顏色還是下深上淺，越靠近裡面顏色也就越深。

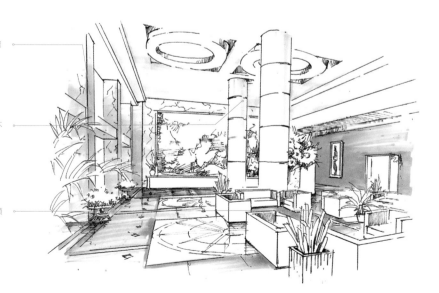

（13）畫出家具的顏色，並用冷灰色麥克筆
平塗大理石的貼面。

用橙色麥克筆給家具的立面上色，反覆塗畫有排線的地方，平面處留
白，增加明暗的對比關係。

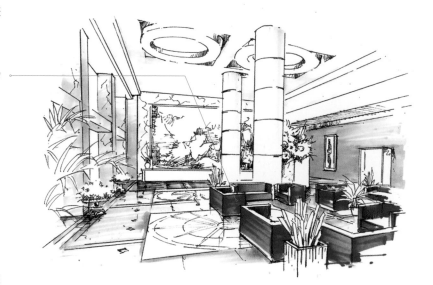

（14）仔細修整牆面和地面的顏色，並繪製
出正對面牆體的裝飾畫。

用紅棕色麥克筆和紅棕色色鉛畫出牆面壁畫的層次，顏色是上淺下深。

　　　　　　　　　　　 紅棕色色鉛

用深棕色麥克筆平塗前台，為了區別它和牆面的顏色，要留出一條白線。

用冷灰色麥克筆加深地面花紋磚的顏色，裡面的花紋分別用紅棕色和黃
棕色麥克筆繪製。

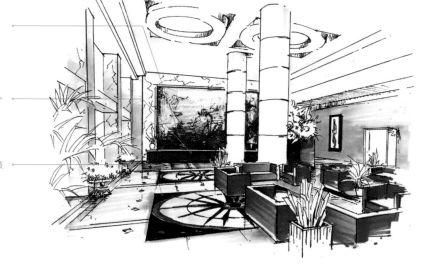

（15）畫出配飾及植物的固有色。

植物的色彩比較豐富，用綠色麥克筆給葉子繪製底色，然後用深綠色麥
克筆加深葉子的下面部分。用亮色繪製花朵，花朵的顏色不用畫得太
滿。

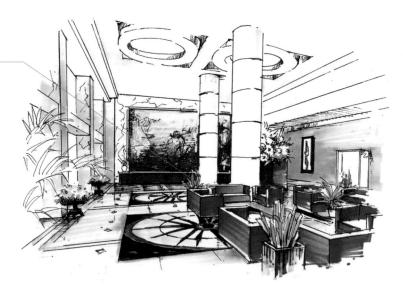

（16）修整整個空間的配飾部分，尤其是天花板圓環的刻畫。

用冷灰色麥克筆畫出圓形天花板的陰影層次。

仔細刻畫植物。

畫出葉子的固有色。　　　　畫出花朵的固有色。

加深葉子的根部。　　　　用代針筆給花朵修形並加重暗面。

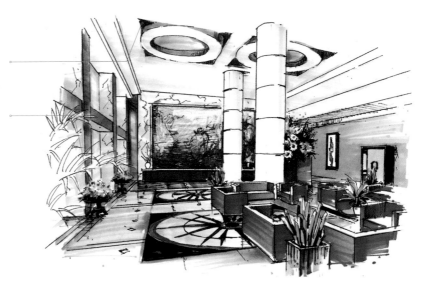

（17）用同色系的麥克筆細化畫面，區分出亮面、暗面及灰面。

深度刻畫壁畫的顏色，表現深淺和虛實感。

牆面石材的畫法是先用冷灰色麥克筆繪製固有色，然後用深一號的冷灰色麥克筆加重石材的紋理，注意不是所有的紋理都加重，適當繪製一些即可。

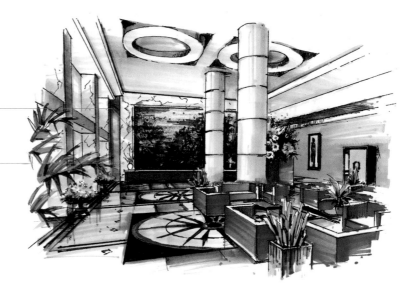

（18）統一畫面的色調，細化主要的物體，強調邊緣的線條，繪製最亮點。

用暗紅色麥克筆繪製沙發的暗面。

用修正筆給左面大理石材的邊緣畫一條白線，作為反光，並用修正筆在正面牆體上畫出一些白色光點，豐富畫面的顏色。

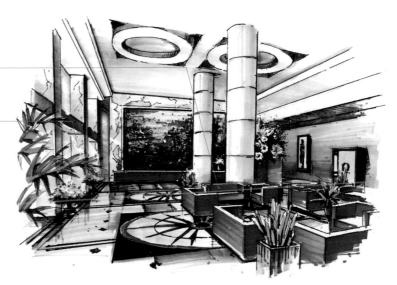

5.2.2 咖啡廳畫法

（1）用鉛筆畫出草稿，定好前方的畫面，根據消失點畫出主要的透視線。

此空間主要表現右側，所以消失點定在左側，這樣右側的空間略大。

消失點的位置可以稍微高一些，在1.2m左右，消失點的高度決定空間場景的大小，大場景的消失點定低一些，小場景比較溫馨，就定高一些，整個高度的範圍值在1~1.5m。

（2）繪製牆腳的柱子，按透視關係將空間的區域劃分出來。

先確定柱子的大小，在現實生活中一般柱子的大小在500mm左右，根據此大小畫出柱子的比例。

左右兩邊牆裙的高度在800mm左右，沿消失點的方向繪製線條。

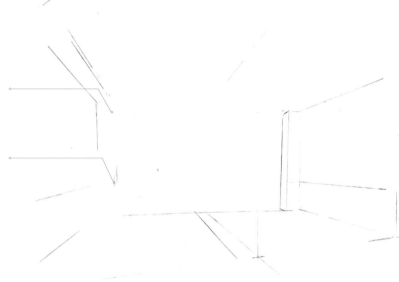

（3）根據透視比例，畫出左右兩邊桌椅在地面上正投影的範圍。

根據圓的透視關係繪製正投影，注意後面的圓比前面的圓小。

畫出左右兩邊桌椅的區分隔間，高度大致比消失點的高度低一些，在1m左右。

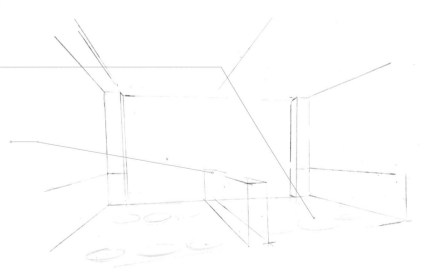

（4）根據正投影，向上畫出兩側的桌椅造型，注意前後桌椅的穿插關係。

桌椅均是圓形，所以按照圓柱的透視來畫桌椅。注意畫椅子時，近大遠小的關係。

為了方便上墨線時看清桌椅的結構，在畫線稿時後面的桌椅被遮擋的部分也一併表示出來。

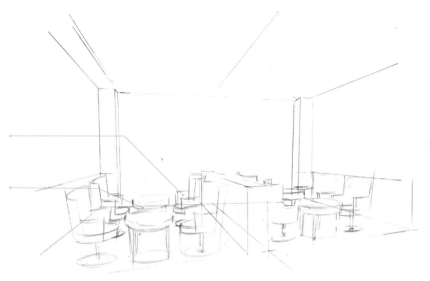

（5）畫出幾何體的天花板造型。

天花板是由多個小方塊組成的，注意按照透視關係繪製，不要忽略其厚度，從正面看過去能夠看到天花板正面的厚度。

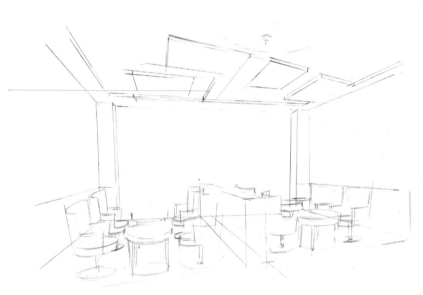

（6）將畫面的配飾繪製出來，修整鉛筆稿的畫面關係。

修整牆面的裝飾。牆面上的每個裝飾品都應該依照消失點來繪製。

畫出空間裡面的小植物。

修整右側的窗簾和窗檯，注意窗簾與飾品的遮擋關係。

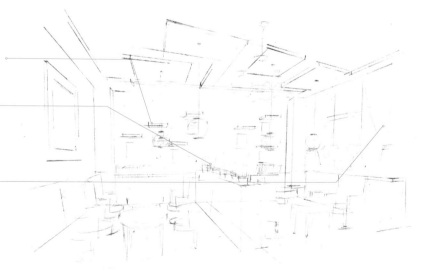

（7）在鉛筆稿的基礎上，從外面向裡面，用代針筆給家具畫墨線。

從前往後畫，被遮擋的透視線不用畫出來。

注意圓形桌椅的造型，在勾線條時，盡量做到流暢準確。

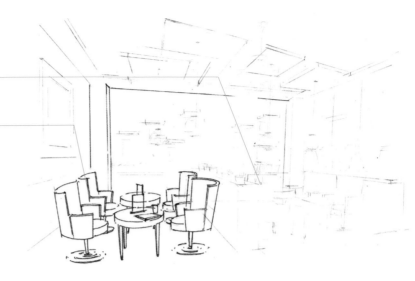

（8）從左向右繼續修整陳設的繪製，此時畫出隔間上的小盆栽。

注意椅子中間的隔間及被遮擋的部分。

隔間上盆栽植物的擺放要依照透視原則，裡面的植物畫得虛一些，外面的花盆要畫得實一些。

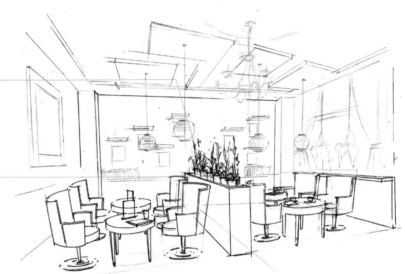

（9）由下到上依次畫至天花板的造型和配飾。

先畫出燈具。注意球形吊燈的大小和高矮落差，要畫出燈線線條的柔軟感。

左面裝飾掛的高度要超過牆裙的高度，並畫出裝飾畫的厚度。

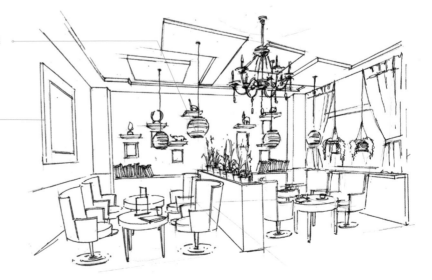

（10）給畫面添加陰影，調整畫面的黑、白、灰關係，給地面增加地磚，擦掉鉛筆的痕跡。

在立面的暗部和家具的底部排上線條，注意排線的疏密關係。

畫面陰影深淺的規律是，地面的陰影線比物體的背光暗面線要密集一些。

根據消失點的位置，畫出地磚線，用較細的代針筆繪製，可用直尺輔助，線條之間可斷開繪製，畫面不用畫得過滿。

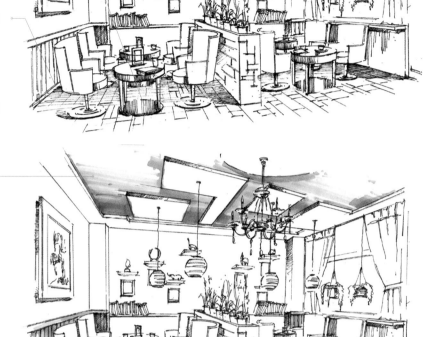

（11）開始上色，先確定畫面的色調，用麥克筆給地面及天花板鋪上暖灰色。

用暖灰色麥克筆給地面和天花板的背光部分上色。

（12）畫出牆面的固有色，並再次用筆加深裝飾品沿著的牆面。

用紅棕色麥克筆畫出牆面的固有色，顏色下深上淺，適當留白。在牆上掛飾品的地方反覆塗抹加重顏色。

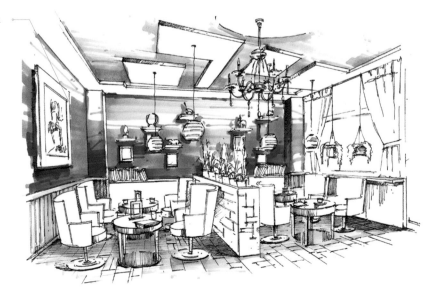

（13）用能夠引起食慾的黃色給椅子上色。

用黃色麥克筆繪製椅子，顏色不用塗得太滿，適當留白，在椅子排線的
地方加重塗抹。

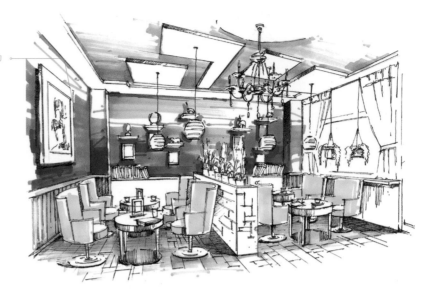

（14）繼續修整畫面的顏色。

用藍灰色麥克筆繪製窗戶的固有色，為了表
現窗戶的透明度，顏色是下深上淺，淺色部
分留有明顯的筆觸。

用暖灰色麥克筆降低椅子顏色的純度，同時也可以加深背光面的顏色。
然後畫出窗簾的固有色，加深皺褶處的顏色。

用深棕色麥克筆給桌子和椅子的底部上色，注意適當留白。

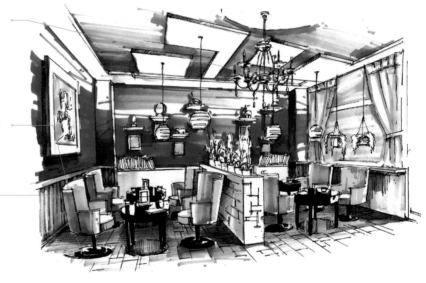

（15）用麥克筆加深每個面的背光面。

用暖灰色麥克筆加深天花板和地面的顏色，主要是在靠著餐桌椅裡面的
位置，同時也用麥克筆加深牆裙，突出空間的層次關係。

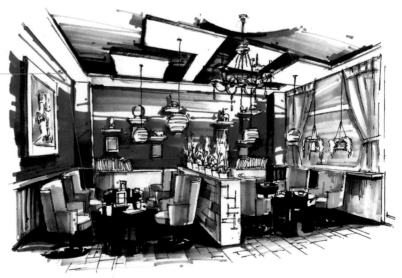

（16）著手刻畫天花板和牆面上的小飾
品。

用綠色麥克筆給植物上色，然後用深綠色麥克筆加深暗面的顏色，接著
用紫色麥克筆繪製花朵。

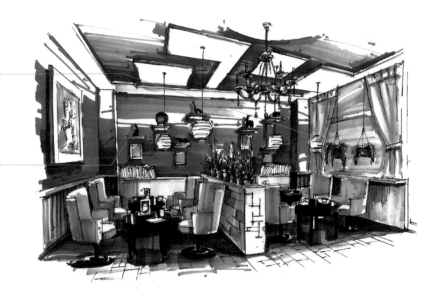

牆面的飾品和燈具在畫面中屬於次要的內容，因此不用刻意地去刻畫。

（17）進一步深入刻畫畫面的重點部分，用
色鉛去柔和麥克筆塗抹得比較生硬的地方。

用紅棕色色鉛大面積平塗牆面和地面，一是可以柔和畫面，二是可以增
加環境色。

用橙色麥克筆畫出格子花紋。

用黃色色鉛給窗簾增加環境色。

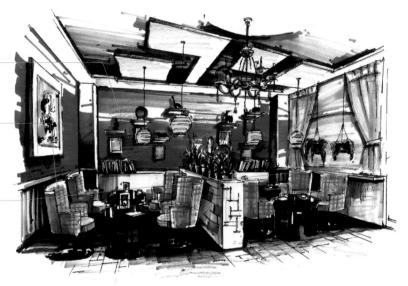

（18）將畫面做最後的調整，使畫面協調
統一。

查看家具的邊緣線條是否整齊，修整陰影的反光效果。用修正筆給亮面
加點亮點，使整個畫面富有光感。

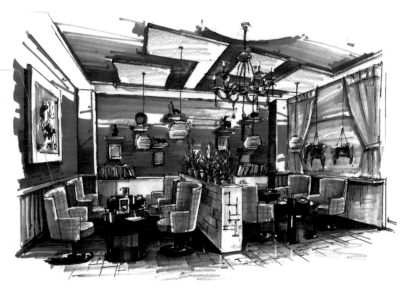

5.2.3 酒吧畫法

（1）用鉛筆畫出草稿，定好空間的高寬比例，確定畫面，定出消失點，根據畫面的四個角分別畫出透視線。

根據微角透視的原理，高和寬的基面不是水平的，寬度有一點傾斜的角度，注意在左側的畫面之外邊有一個消失點。

此空間主要是表現左側，所以消失點定在右側。

（2）依照透視關係，畫出空間中家具在地面上的正投影。

用幾條簡單的線條將立面空間的結構區分出來，並畫出牆體的厚度。

依照近大遠小的透視原理，畫出左側吧檯和右邊桌椅的正投影，注意桌椅的比例。

（3）根據地面的正投影，畫出左側吧檯區域中家具的主要結構。

將左側家具的高差關係表現出來，椅子雖然是連排的，但是按照透視的原理畫出整體後，就應按照近大遠小的比例劃分出7把椅子。

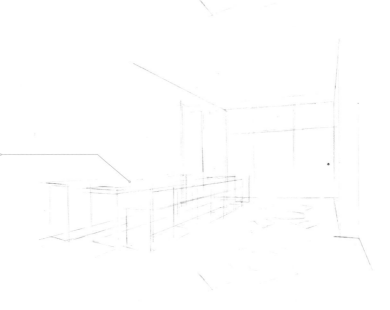

（4）依次畫出右側的桌椅，注意桌椅之間的遮擋關係。

繪製桌椅時要依照透視關係，裡面部分的桌椅要小一些，線條要簡單些，為了方便上墨線時看清桌椅的結構，在畫線稿時後面的桌椅被遮擋的部分也一併表示出來。

右面餐椅的高度要比吧檯的高度略低，根據透視關係，餐桌的高度大致在吧檯椅子坐墊的位置。

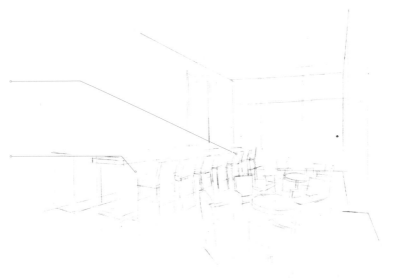

（5）畫出天花板木材質的造型線，並畫出筒燈和左面吧檯上的吊燈。

按照消失點的方向，往裡延伸木材質天花板的線條，越往右邊線條的間距就越寬。

畫吧檯的水晶吊燈時，要注意橢圓的透視關係，越往裡面圓就越密集，也就越小。

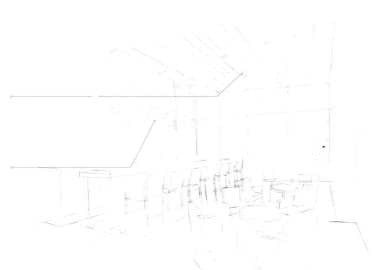

（6）由外向內繪製墨線。

先從最前面的家具開始勾線，在畫右邊的桌椅時，線條盡量流暢。注意桌子圓弧狀的線條，可以適當斷開繪製。

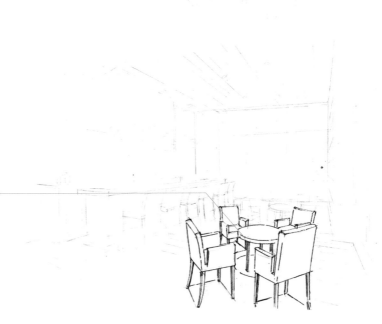

（7）逐漸修整後面的桌椅。

在勾線的時候要注意虛實關係，後面的桌椅不需要畫得太過完整，有的
地方需要簡化。

（8）修整左側的吧檯區域。

方法和畫右面的桌椅時一致，越往後面線條越簡單。

（9）畫出牆面的主要結構。

用0.5號代針筆和直尺畫出牆體線。

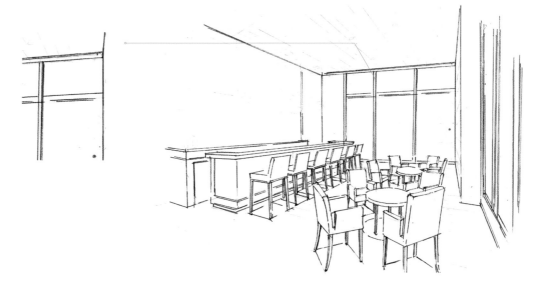

（10）畫出天花板的造型和筒燈。

注意天花板的線條之間的間距，一般來說越接近消失點線條的間距就越大。

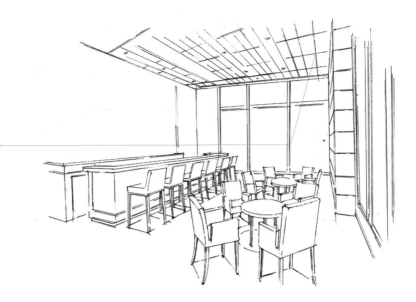

（11）添加天花板，並給空間增加裝飾品，細化修整整個畫面的線稿。

畫出牆面和地面的木材質，線條不宜畫得太死板，多斷開繪製。

在畫燈飾時要注意燈飾的遮擋關係，還有近實遠虛的關係，並將後面的吊燈虛化。

窗外的植物用「几」字形線條繪製。

（12）細化線稿，給整個空間添上陰影。

給牆面加上紋理。要表現牆面大理石的質感，因此用折線繪製。

給家具的暗面和陰影排上線條，注意排線的疏密、深淺關係。

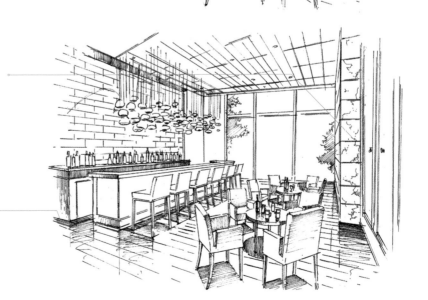

（13）給地面鋪上深色，在桌椅的底部可以反覆塗抹，適當加深顏色。

按照遠深近淺的規律，用深棕色麥克筆給地板上色，繪製的方向是順著線稿的方向塗畫。

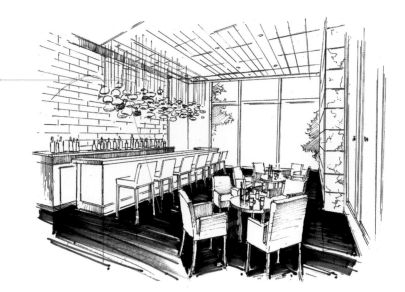

（14）給牆面畫上固有色，留出光源的位置。

左側的牆面是淺咖啡色的牆磚，用棕黃色麥克筆順著消失點的方向排線，加重光源兩側的顏色，突出筒燈散發出來的光線。用紅棕色麥克筆平塗裡面牆體的隔板。

受光照的影響，左側大理石的顏色淺，右側大理石的顏色深。

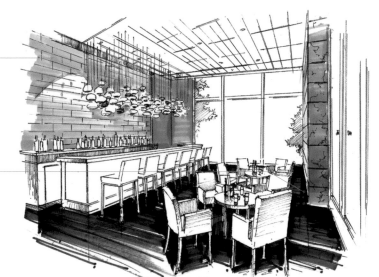

（15）用麥克筆畫出天花板、地面和牆面的固有色。

用深棕色麥克筆給天花板和地面上色，並著重加深裡面的顏色，達到遠深近淺的效果，並預留出筒燈的位置。

右面的牆面用暗紅色麥克筆上色，顏色是下深上淺，上面留有明顯筆觸。

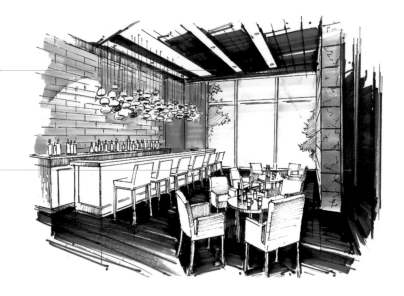

（16）畫出家具的固有色，並給左面牆體光源位置的背景加上灰色。

用冷灰色麥克筆從家具的背光面開始上色，家具的顏色是上深下淺，桌子的反光也要表現出來。畫桌子的反光時，麥克筆要豎向繪製，不用塗滿，桌面上留些豎向的亮點。然後給左面牆體的光源和窗戶上色。

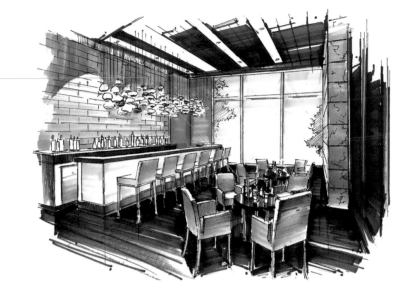

（17）將畫面修整，加深暗面和陰影的顏色。

用藍色麥克筆給窗戶上色，顏色上深下淺。

給左面牆體磚增加花紋，畫出不同的顏色。

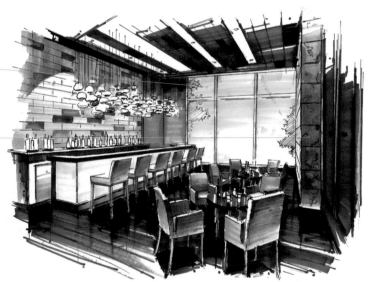

（18）用修正筆和色鉛刻畫細節，統一畫面。

畫出燈飾，吊燈是畫面的一大亮點，顏色也比較豐富，近處的燈要畫得亮一點，遠處的燈不用太過具象。

吧檯上的酒瓶也是畫面的亮點，多用紅色和深色來繪製。

用咖啡色麥克筆給窗外的植物上色。

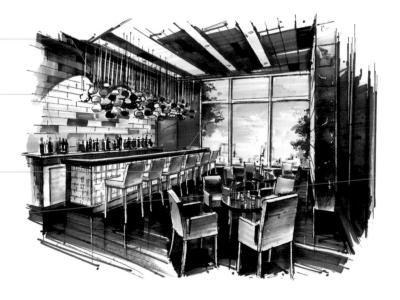

5.3 室內休閒空間畫法

5.3.1 會所畫法

（1）用鉛筆畫出線稿，定好空間的高寬比例，畫出畫面，找到消失點，根據消失點向畫面的四個角分別畫出透視線。

此空間屬於大型空間，在確定比例的時候一定要注意高和寬的比例，還需要把畫面定小一點。

中式風格講究對稱、穩重、平衡，所以依照一點透視的原則繪製，對於大型空間來說，我們一般將視點定在整體高度的中偏下的位置，也就是1m左右是最理想的。這樣表達的空間視野開闊，顯得大氣。

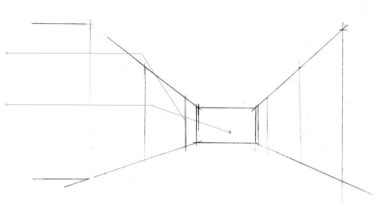

（2）將天花板和地面的前、中、後的部分劃分出來。

畫出天花板的分界線，同地面的分界線一致。

參考地面畫出牆面的分界線。根據透視原理，越到裡面線條的間距就越小。

畫出地面的區域劃分線，注意比例和近大遠小的關係。

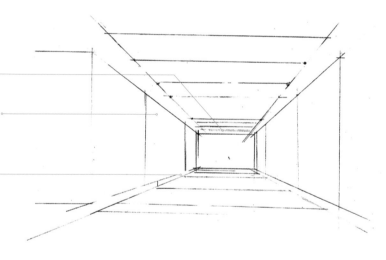

（3）根據主要結構的分界線，畫出牆面造型的厚度和體積，然後畫出家具的正投影。

畫出牆面上凹凸處的造型。牆壁兩邊都有相對應凸出的造型，而中間是凹下去的。

分別在天花板的這5個方形區域畫出兩條線表示厚度，依照一點透視的原則，正對的牆面是能夠看見的，因此應該畫出正對的牆面的厚度，5個方形天花板越到裡面，線條越簡單。

在地面的界限上，找出家具底部的正投影的位置，為下一步繪製家具做好鋪墊。

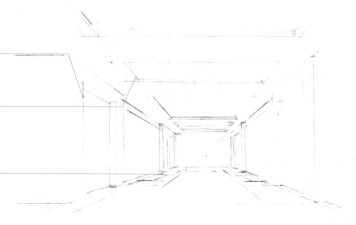

（4）在大框架的基礎上逐漸修整牆面、地面和天花板的造型。

畫出天花板上的方形燈飾，根據透視關係，可以看到視平線以上方體的底部，因此底部的造型也要畫兩筆。

將牆面凹陷的外框線條和裡面圖形的位置繪製出來。

根據正投影畫出家具的結構透視。兩邊的椅子要對應來畫，按照比例畫出前方的接待台。

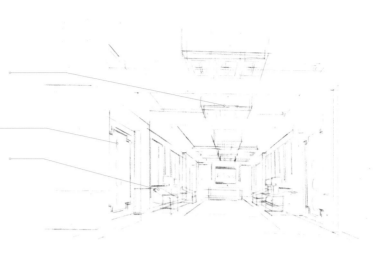

（5）畫出裝飾造型，修整鉛筆稿，刻畫細節。

根據近大遠小的透視原理畫出天花板上的筒燈。

畫出牆上圓盤的厚度，家具底部的陰影用排線表現出層次。

將中式家具的花紋畫出。這樣在上墨線時不易畫錯。

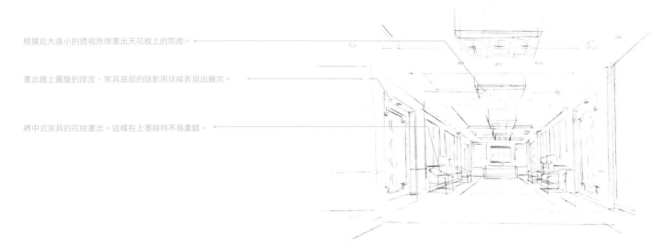

（6）在確定好鉛筆稿的基礎上從前往後開始把家具的墨線畫上去。

將後面的接待台也畫出來，遠處接待台的檯面距離視平線較遠，因此檯面較窄，再遠處就畫兩條線即可。

越接近消失點，平面就越小。

在畫椅子中間的邊櫃時不宜畫得太滿，才能表現出前後的遮擋關係及虛實關係。

先畫最前面的椅子，要注意中式椅子的造型，椅背和扶手都有一定的弧度，不宜畫得太僵。

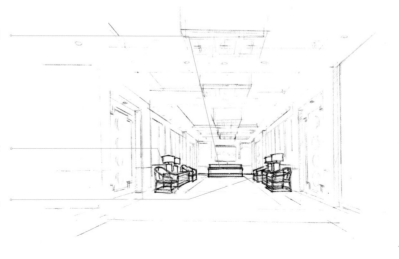

（7）畫出牆面的輪廓，根據透視關係畫出
牆體輪廓線的厚度。

畫牆體的造型時，應注意牆體裝飾線的厚度。

為了讓畫面達到近實遠虛的效果，外面的立面造型盡量畫詳細。

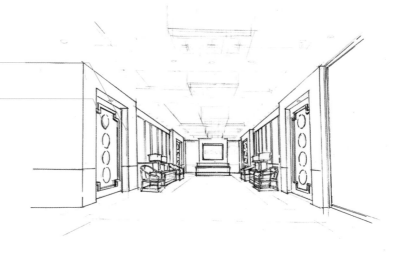

（8）畫出地面的輪廓和造型。

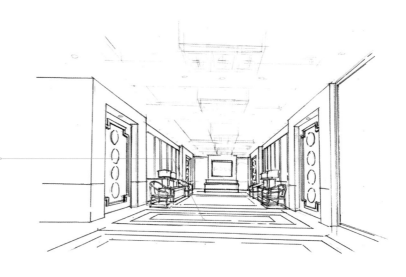

根據鉛筆線稿，選用0.3號代針筆畫出地面鋪裝的輪廓，注意近實遠虛，
畫裡面的裝飾線時用0.1號代針筆繪製，並適當地斷開。

(9) 依照透視關係，詳細畫出天花板的燈飾。

天花板造型和地面鋪裝相呼應，往裡面延伸的線條都應該往消失點消
失，此時也將燈具底部的花紋繪製出來。

曲線繪製抽象的圖案。

直線繪製抽象的圖案。

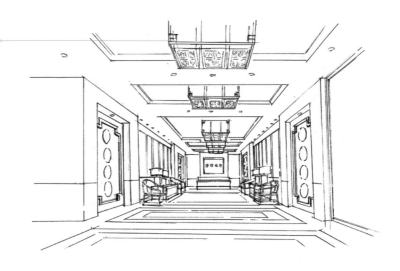

（10）進一步修整空間，細化材質，添加陰影，使畫面的線稿完整、細緻。

用0.5號代針筆反覆塗畫主要結構的交界處。

在家具的底部及牆面有厚度的地方，用排線的方式繪製，表現出光影的關係。排線時應注意線條的疏密變化。

打光的部分排上線條更能襯托出燈光的區域。

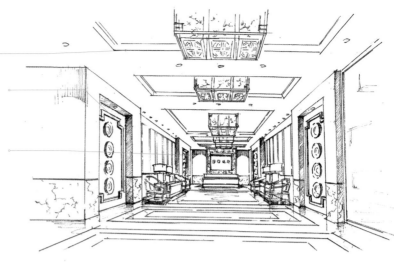

（11）開始上色，先用麥克筆給地面鋪一層顏色，裡面的顏色要深一些。

選用黃棕色麥克筆給地面上色。注意顏色要遠深近淺，切勿塗滿，近處的地面用掃筆的方式繪製。

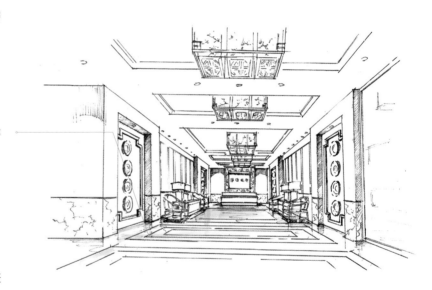

（12）為了與地面的顏色相呼應，用麥克筆給牆和天花板也鋪上一層暖色。

按照遠深近淺的規律，給天花板的外緣上色，有燈光的地方，可以適當加重顏色。

繼續用黃棕色麥克筆給牆面的受光處和背光處上色。遇到背光的部分，用麥克筆加重塗畫或者反覆塗抹，區分出深淺的層次。

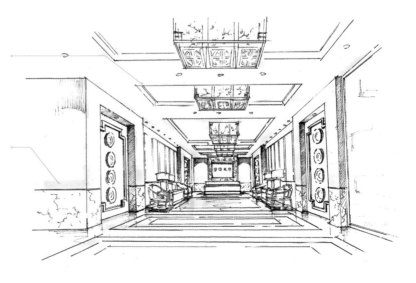

（13）用深色麥克筆繪製牆面的基本材質。

用紅棕色麥克筆給牆面凹陷的木飾材質上色，注意留出小裝飾的位置。

用棕黃色麥克筆加深牆體下面的顏色，注意正側面的層次變化，然後加深背光面的顏色。

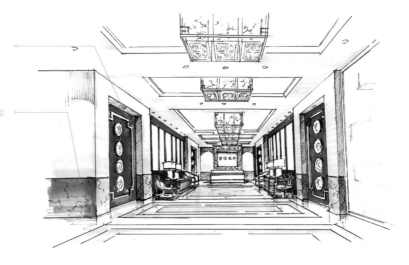

（14）用和立面一樣的麥克筆，給天花板上的燈飾上色，上色的方法和立面造型一樣。

為了和整體的顏色相配，用棕黃色麥克筆畫出燈具外部的木飾，裡面的燈罩用紅棕色麥克筆上色，大致畫出一些抽象的形態。

用橙色麥克筆繪製牆面的裝飾，注意留白，流露出中式寫意的感覺。

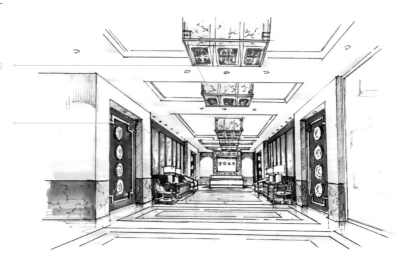

（15）繼續修整畫面，細化材質，給圓盤及右側的玻璃材質的隔間上色。

用深藍色麥克筆給牆上的圓盤裝飾上色，此時順帶畫出右面的透明玻璃，注意顏色是下深上淺。

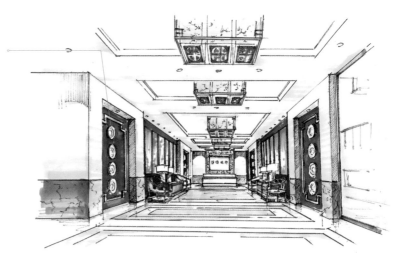

（16）用深色麥克筆繪製遠處的家具，以及椅子下面的陰影。

用暖灰色麥克筆在牆面的凹陷處畫上深色的陰影，增加明暗的對比。

用冷灰色麥克筆加重椅子底部的陰影，以及遠處牆體的顏色。

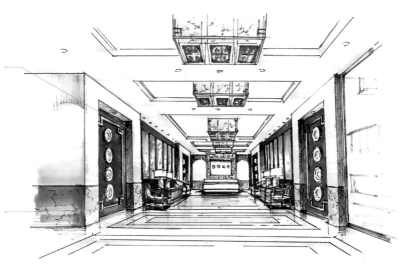

（17）用深一個色號的麥克筆加深陰影層次，刻畫各個物體的細節。

用深棕色麥克筆加深牆面木飾的顏色，注意物體的邊緣處要繪製整齊。可用直尺輔助把邊緣的線條加粗。

用暖灰色麥克筆加深家具的陰影。

首先用黑色麥克筆畫出圓盤的厚度，然後用藍色麥克筆畫出圓盤的固有色，並加深圓盤上面部分的顏色，接著用藍灰色麥克筆畫出它的陰影。

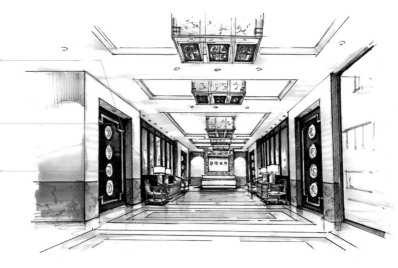

（18）調整整體的顏色，使畫面統一，修整手繪圖。

用代針筆加粗空間結構的交界處及底部的線條，右面玻璃隔間的邊框用黑線加粗。

用修正筆給物體的邊緣處繪製亮點，並增加裝飾邊框的厚度，使整個畫面的層次更豐富。

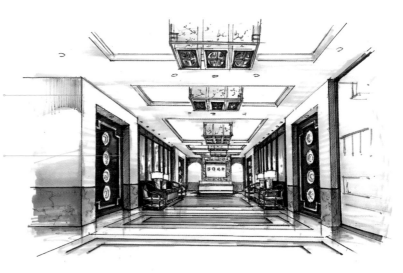

5.3.2 理髮店畫法

（1）用鉛筆畫出草稿，定好空間的高寬比
例，作出畫面，然後定出消失點，接著根據消失
點畫出物體的框架。

該空間是依照兩點透視的原則繪製的復合空間，確定空間時，想突出表
現的空間部分比例要大些，理髮店的空間占畫面的三分之二。

確定視平線的高度，為了達到平視的感覺，視平線最好定在1~1.2m。

（2）畫出牆面的厚度，以及家具在地面上
的正投影。

在畫手繪圖時不用像數學一樣精確算出大小，但是我們也要培養出感性
的觀察角度，這需要我們平時多繪畫，多累積，多理解透視。

（3）繪製出立面造型的大致形態，尤其要
注意右面牆面上鏡子的造型。

理髮店空間中最主要表現的是立面造型，因此在畫鉛筆線稿時要大致繪
製出牆面的造型，為了和前面的造型相呼應，天花板的造型也要一併畫
出，其形狀相似。

在左面畫一些簡單的飾品。

（4）修整家具和牆面的細節，畫出理髮椅的具體造型。

鏡子下面一般會設置一個小檯面，依照透視關係越到裡面，檯面就基本看不見了。

理髮店的椅子有別於其他的椅子，因為椅子是可以調節高矮的，所以將椅子的高度畫得比普通的椅子高一些。

（5）給天花板和地面繪製材質，並畫出右面的植物。

為了構圖的飽滿，紙面的邊緣通常可以繪製一些植物，接近紙面邊緣處的家具也不用畫得太具體。

依照近大遠小、近寬遠窄、近疏遠密的透視原理繪製地面磚。

（6）從外向內繪製墨線稿，用粗線將右面牆面的輪廓繪製出來。

徒手繪製椅子，椅子雖然是連排的，但是按照透視的原理畫出整體後，就應按照近大遠小的比例劃分出3把椅子的關係，越到裡面椅子的線條就越簡單。

用0.5號代針筆及直尺的輔助畫出牆面，線條與線條之間盡量交叉繪製。

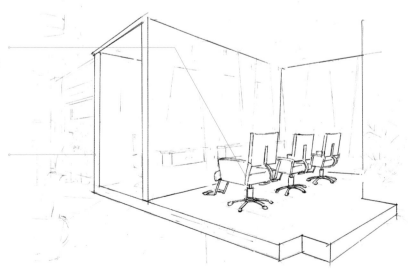

193

（7）修整家具的樣式，表現出牆面的厚度。

牆面線用較粗的麥克筆及直尺輔助繪製，家具的線條就徒手繪製。

根據透視的關係，畫出吊燈的底部和厚度。

用雙線表示出牆面上鏡子的厚度。

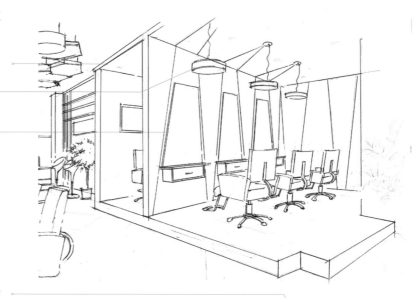

（8）修整地面材質的繪製，並畫出植物。

畫出植物，一般植物的表達方式有兩種，一種是「几」字形，一種是V字形。

「几」字形

V字形

用0.1號代針筆根據鉛筆稿中地磚的鋪設方向，繪製墨線，在繪製時用直尺輔助，線條之間斷開繪製，讓畫面顯得比較靈活，不呆板。

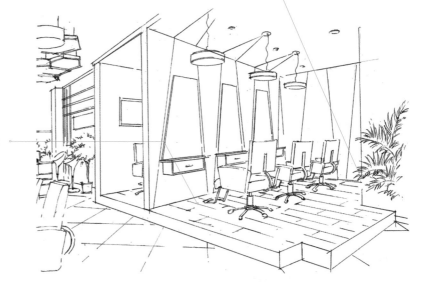

（9）刻畫細節，給畫面加上陰影，增加明暗關係。

繪製家具底部的陰影，注意深淺關係，不用每個家具的陰影都畫得很實，要做到近實遠虛。

豎向排線，繪製牆面到地面的陰影，這樣也可以表示地面材質的反光。

立面空間中用豎向排線繪製出筒燈光源照射下來的效果，呈「八」字形效果。

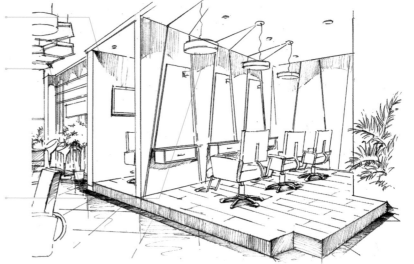

（10）修整牆面壁紙的刻畫，表現空間的視覺效果。

將空間中壁紙的紋理表示出來，用小折線繪製，暗面可以畫得密集一些，亮面適當繪製即可。

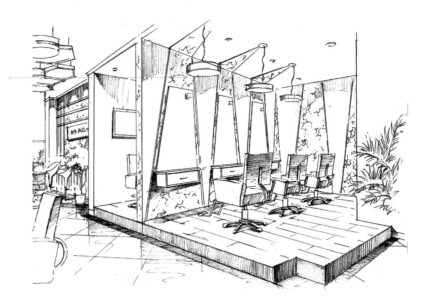

（11）用麥克筆畫出牆面的固有色，注意避開燈具的位置。

用棕黃色麥克筆畫出石材的固有色，顏色下深上淺，左面空間的顏色可以稍微塗得滿一些，燈光部分留白。

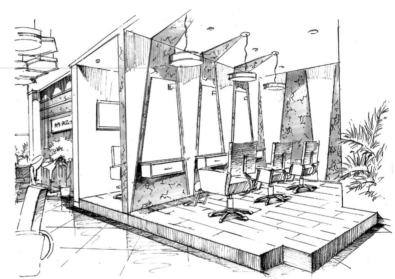

（12）與牆面相呼應，用相同顏色給地板上色。

地板和牆面一致用棕黃色麥克筆上色，注意在櫃子的下面或者椅子的底部加重用筆的力量，表現明暗層次。

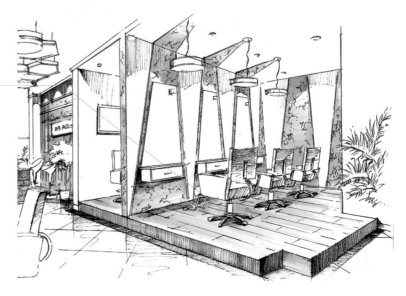

（13）進一步刻畫並加重牆面及地面的暗面層次。

用紅棕色麥克筆進一步刻畫暗面，區分層次，櫃子遮擋的地方及鏡子的縫隙，還有筒燈光源的位置，都應該加深。

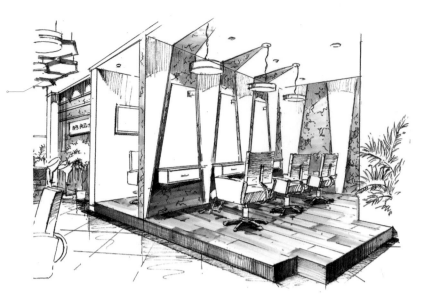

（14）給左側天花板的烤漆玻璃上色，然後畫出地面磚的固有色。

用冷灰色麥克筆給天花板的烤漆玻璃上色，接近燈具的地方顏色要加重。

用淺一點的冷灰色麥克筆繪製地磚的固有色，裡面的顏色深，外面的顏色淺，適當加深牆體到地面的倒影，增加地磚的反光質感。

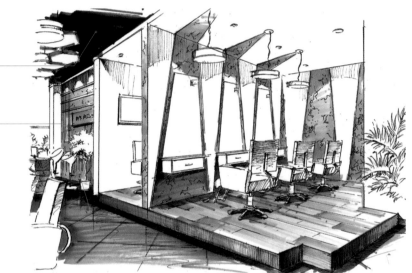

（15）繪製白牆的顏色。

在光源的作用下，牆面的顏色會變成暖灰色，因此用暖灰色麥克筆給白牆的暗面繪製顏色，有光源的地方要留白。

用藍灰色麥克筆斜向繪製鏡面的顏色，底部的顏色要深一些，注意留白，讓鏡面有通透的感覺。

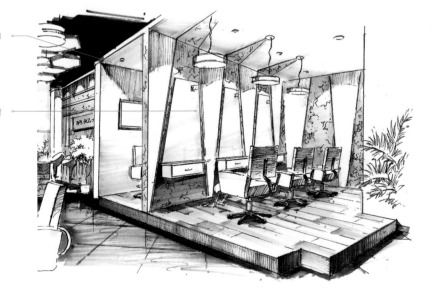

（16）修整牆面的細節刻畫。

用紅棕色麥克筆給牆面的暗面上色，為了達到壁紙的質感，用麥克筆沿
著墨線的紋理加深繪製，隨意塗抹，不用刻意繪製。

進一步刻畫鏡面，用深藍色麥克筆，斜向繪製幾筆。

用暖灰色麥克筆進一步刻畫光源的部分，增加明暗對比。

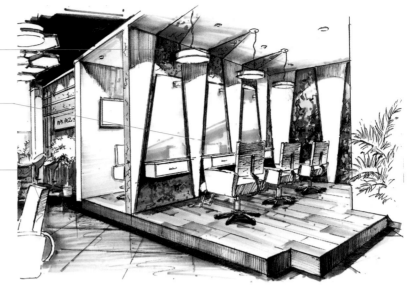

（17）刻畫空間中植物的層次。

用綠色麥克筆繪製出植物的固有色，然後用深綠色麥克筆畫出植物的陰
影，區分層次，值得注意的是窗戶外的植物，其明度和純度都比室內的
植物低，所以選用純度較低的墨綠色，簡單繪製幾筆即可。

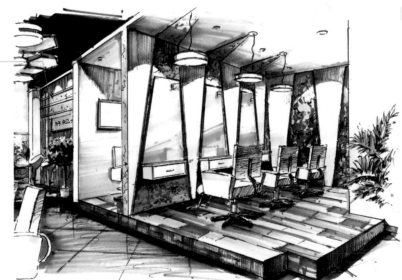

（18）用色鉛刻畫細節，柔和畫面，修整手
繪圖。

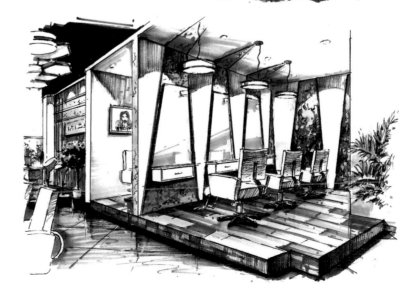

197

5.3.3 茶樓畫法

（1）把握好空間的透視，注意長、寬、高的比例關係，定出消失點，沿著畫面畫出大體的框架。

茶樓是大型空間，所以在定高和寬的畫面時要適當定得小一點，這樣會有一種無限延伸的感覺。

視點定在1m左右比較合適。視點低，就會給人一種大氣磅礴的感覺。

（2）畫出天花板的透視線，將前後的空間關係劃分出來，同時將家具的範圍大致勾勒出來。

根據消失點的位置，將右面的空間繪製出來，然後將天花板的結構及地面的空間分隔出來。

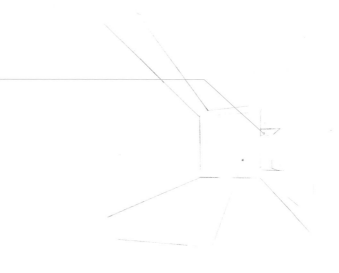

（3）畫出牆面造型的線條，同時將家具的正投影繪製出來。

左邊牆面的曲線造型是本空間的一大亮點，所以先將上下的外輪廓按照透視的規律繪製出來，然後用直線連接上下兩個牆面，表現出凹凸感。

在畫家具的正投影時要注意，先分區域，在每一個區域中有4把椅子圍繞著圓桌，注意椅子的朝向和近大遠小的透視原理。

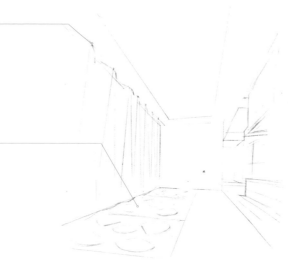

（4）根據地面的正投影，畫出椅子的整體
形態。

家具是這個空間的主題，在造型比例上一定要畫準確，注意靠背和扶手
連起來是個斜圓面。

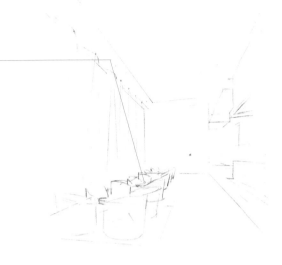

（5）修整天花板和正面牆面的繪製。

用雙線畫出正面玻璃邊框的造型，以及天花板的厚度。

這一步需要畫出左邊的裝飾畫架。根據消失點的位置畫出透視線，並根
據近大遠小的透視原理，畫出畫框。

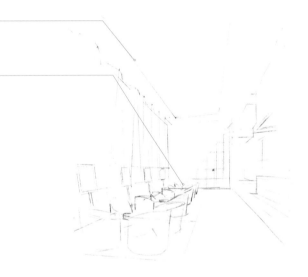

（6）修整牆面、地面及天花板的細節繪製。

畫出前方牆面的玻璃材質和木紋，注意線條不要畫得太粗、太寫實，適
當地斷開繪製即可。

細化天花板的線條和圓形，畫圓時注意近大遠小的透視關係，以及虛實
關係，圓與圓之間的組合要注意錯落有致。

簡單繪製出右側接待台區域的燈飾，背景牆和檯面的細節即可。

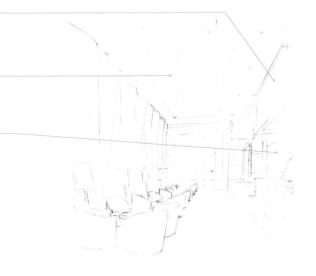

（7）用代針筆先畫出前面的家具。

注意椅子的圓弧結構，勾線時下筆要流暢，線條的兩端適當交叉，線條可
適當斷開，由於椅子的遮擋關係，後面椅子的線條需要繪製得虛一些。

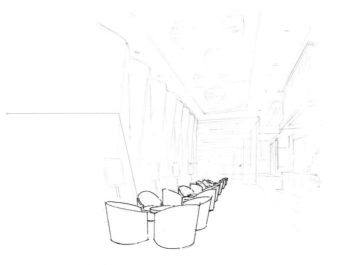

（8）將牆面的主要造型都勾畫出來，此時
天花板的造型也一併畫出。

右面的牆面線，往消失點的位置延伸，用0.3號代針筆和直尺輔助，繪製
出大致的造型。

木質天花板和正對的牆面磚紋需徒手繪製，線條可適當斷開。

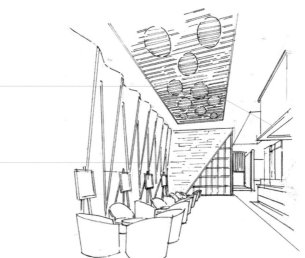

（9）勾畫出天花板的花紋及地毯的花紋。

用抽象的曲線繪製地毯的花紋，繪製時注意近大遠小的透視關係，遠處
的花紋可以排列得密集一些。

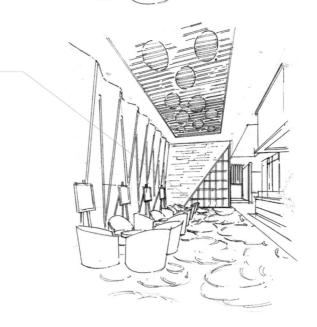

（10）為畫面添加陰影，調整整體的黑、白、灰關係，突出重點部分的細節。

在繪製家具底部的陰影時，線條不要畫得太滿，為後面的上色留好空間。

用0.5號代針筆加重牆面邊緣的輪廓線，強調空間的體積感。

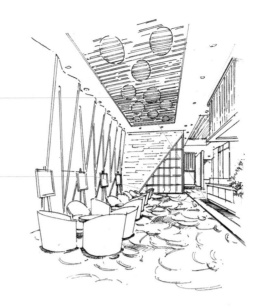

（11）用麥克筆畫出整體牆面的顏色及地毯的底色。

用紅棕色麥克筆畫出左側牆面的顏色，下深上淺，接近桌椅的部分可反覆塗抹。接近燈光的部分要留有明顯的麥克筆筆觸。

用藍灰色麥克筆給地毯上色，不要塗得太滿，適當留一點空白，為後面加色做鋪底。

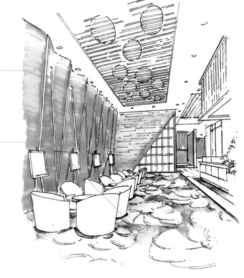

（12）修整右側的牆面，用暖灰色麥克筆給天花板鋪一層底色。

用藍色麥克筆給玻璃和右側的吊燈上色，不宜畫得過滿，留點亮點。

左面牆壁，等顏色稍乾後，用紅棕色麥克筆再加重牆面底部的色彩。

右側的牆面和地面是淺咖啡色，受燈光的影響，顏色會偏黃，所以用棕黃色麥克筆塗畫比較合適。牆面的顏色下深上淺，地面的顏色遠深近淺。

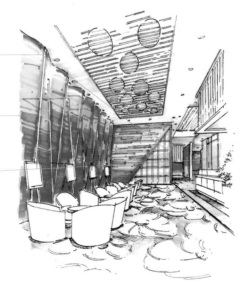

（13）給家具上色。

用冷灰色麥克筆給右側的接待台鋪一層底色，顏色是裡面深外面淺。

椅子裡外的顏色都一樣，畫外面時用棕黃
色麥克筆，畫裡面時用暗紅色麥克筆，橫
向排線比較貼合圓弧的結構。注意用留白
的方式表現出沙發靠背的厚度。

（14）修整陳設的上色，著重刻畫地毯，讓
地毯成為整個空間中的亮點。

用深棕色麥克筆給左側畫架的外部結構上色，直接平塗即可。

用深藍色麥克筆大面積平塗一遍地毯，然後用深綠色麥克筆勾畫出花
紋，接著用冷灰色麥克筆加深花紋的外輪廓。地毯作為本空間中的亮
點，麥克筆在運筆時，要隨著線稿花紋的方向運筆，並適當在中間繪製
線條留下筆觸，讓地毯顯得比較透氣。

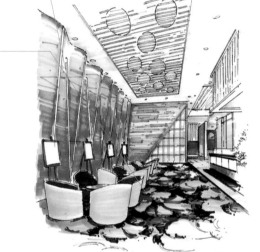

（15）加深畫面的層次，用灰色麥克筆降低
畫面的純度。

左側牆面整體的排線方向需順應消失點來排線。

用棕色麥克筆加深右側牆面裡面的燈光
效果。

用綠色系麥克筆畫出植物的層次。

用暖灰色麥克筆降低椅子的顏色純度，讓整個畫面顯得協調，免得椅子
在空間中顯得太亮，畫面失去平衡。

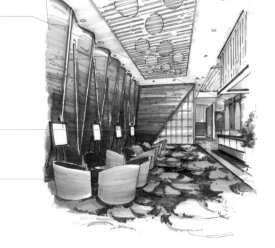

（4）根據地面上的正投影畫出家具的輪廓，注意家具的高度。

根據家具的正投影，用鉛筆把家具的基本框架繪製出來，注意多瞭解人體工程學中家具的尺寸。

觀察右側天花板的造型與前面柱子的穿插和結構關係，確定好後再畫。

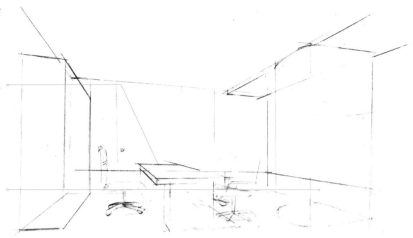

（5）修整家具，將牆面的造型及地面的木地板畫出來。

天花板的筒燈和地面的木地板都沿著消失點的方向延伸。

大致畫出牆上百葉窗的造型，其方向也要遵循消失點的方向。

畫出植物，對畫面進行收邊。

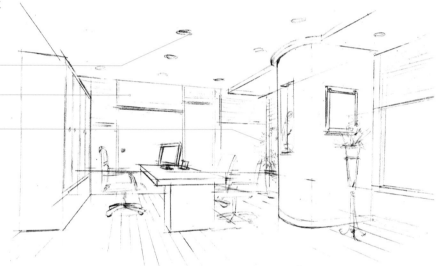

（6）從前往後給主要的家具畫上墨線，線條流暢乾淨。

在畫墨線時，一般的上色步驟就是從外面畫到裡面，這樣好分辨空間中家具的遮擋關係，畫大體的輪廓時，用0.3號代針筆和直尺輔助繪製，線條與線條之間可交叉，這樣比較有手繪感。

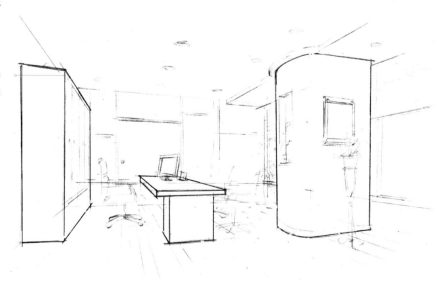

（7）繼續深入繪製，給家具的外輪廓畫上墨線。

空間中的硬質家具可以借用直尺輔助繪製，軟性材質或曲線組成的物體則徒手繪製。

在繪製前面的葉子時，應該注意葉子的形態和葉子之間的穿插關係。

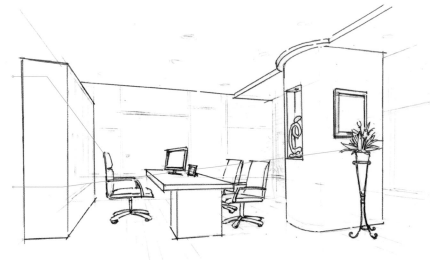

（8）繼續修整家具的樣式，表現出家具的厚度，並把遠處牆面的輪廓線繪製出來。

用0.1號代針筆將左面書櫃的櫃門繪製出來，注意線條之間適當斷開。

用0.5號代針筆將正面和右側面牆面的輪廓線加粗，在能夠看到厚度的地方用雙線繪製。

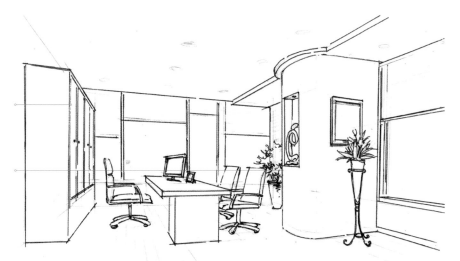

（9）沿著鉛筆稿，畫出窗戶和地板。

用0.3號代針筆徒手繪製百葉窗，下筆稍輕，線條時而斷開，注意要根據消失點的方向繪製右側面的百葉窗。

畫地板時應該注意地板的透視關係，線條不用畫得太實，要適當斷開繪製。

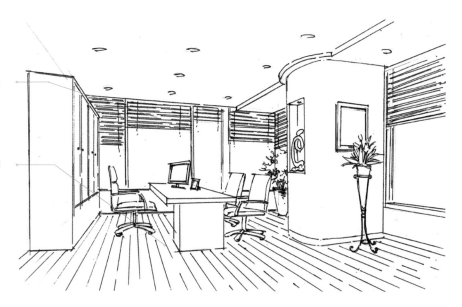

（10）刻畫材質，排出陰影的線條，表現出物體的厚度。

在表現牆面造型的厚度時，用雙線繪製即可。

在牆上畫出右側植物的陰影，此陰影的形狀不用畫得像植物盆栽一樣的具象，畫出大致的輪廓線就好。

在家具的側面背光面排上線條，注意線條的疏密變化。

畫出家具底部的陰影，以及地面上的倒影，這是畫面中顏色最重的地方，因此線條要密集一些，用筆也稍重一些。

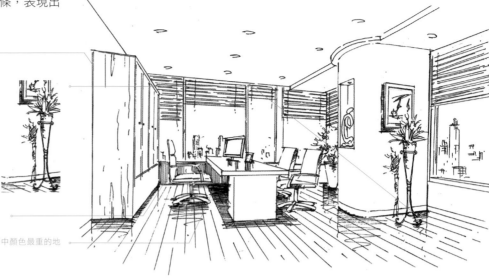

（11）用麥克筆給地板繪製固有色，在和家具的交界處應該反覆塗抹，加重繪製。

按照透視的方向，先用紅棕色麥克筆給地板鋪上一層底色，要注意不宜畫得太滿，顏色遠深近淺。注意排線的方向應順著物體的結構線條繪製。

靠近地面陰影部分的顏色應該加重塗畫或反覆塗抹。

（12）使用同色系的麥克筆由前往後給家具上色。

因為燈光是在空間的上方，所以家具陳設的整體受光的顏色是平面淺、立面深。用紅棕色麥克筆給家具的立面上色。

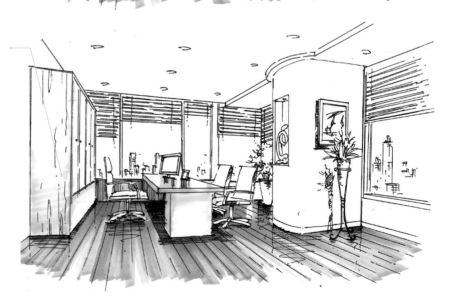

（13）用藍灰色麥克筆給玻璃上固有色，降低顏色的純度。

因為是白天，所以窗戶玻璃的顏色比較輕透，用藍灰色麥克筆給玻璃上一層底色，沿著百葉窗邊緣的地方要畫深一些。

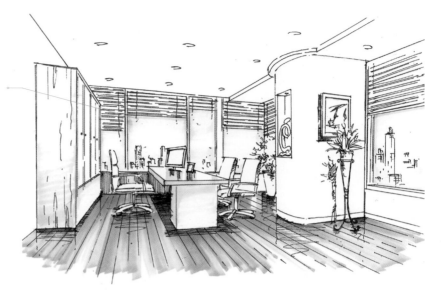

（14）用冷灰色麥克筆給椅子上色，此時也將右面牆上的裝飾畫一併畫出。

因為是黑色的辦公椅，所以選用冷灰色麥克筆畫出椅子的底色，注意椅面處的顏色要少塗或者盡量留白。

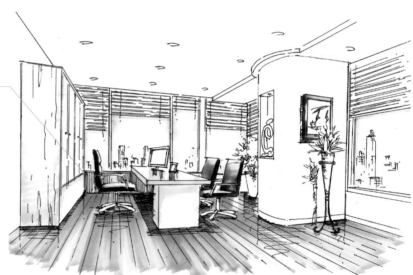

（15）進一步修整畫面的細節。

繼續深化玻璃的顏色，加重邊緣部分的顏色。

用冷灰色麥克筆給窗戶的底部、窗戶的邊緣牆，還有踢腳板上色。

用暖灰色麥克筆給右側天花板上色，顏色較淺，可以隨意塗抹。

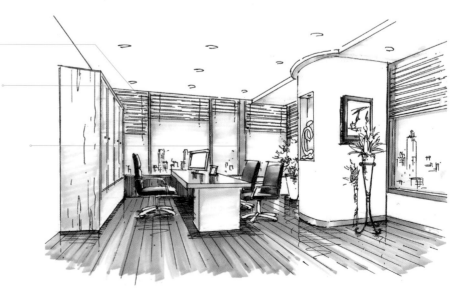

（16）將整個地面上的倒影畫出來，表示地板的反光。

用綠色麥克筆給植物上色，並用深一點的綠色麥克筆畫出植物的陰影，由於植物在空間中起點綴的作用，因此只需要用不同的綠色畫出層次即可。

用深棕色麥克筆加重地面的倒影，這樣也能表現地板的反光，增加地板的質感。

（17）根據畫面的關係，用同色系中深一號顏色的麥克筆加深暗面的顏色。

用冷灰色麥克筆畫出椅子的顏色。

繼續修整花朵、裝飾畫、藝術品等小物品的刻畫，在搭配上，小物件的顏色要和大空間的顏色統一。

（18）用色鉛柔和麥克筆塗畫較生硬的地方，調整統一畫面。

用藍色色鉛平塗窗戶，增加環境色。

窗外的建築物離得較遠，根據近實遠虛的透視原理，不需要大面積上色，甚至可以留白。

用修正筆在家具的交界處塗畫，然後用代針筆再次塗畫明暗交界線。

用紅棕色色鉛塗畫木質的地面和家具，使整個環境色彩更豐富，更具有變化。

 紅棕色色鉛

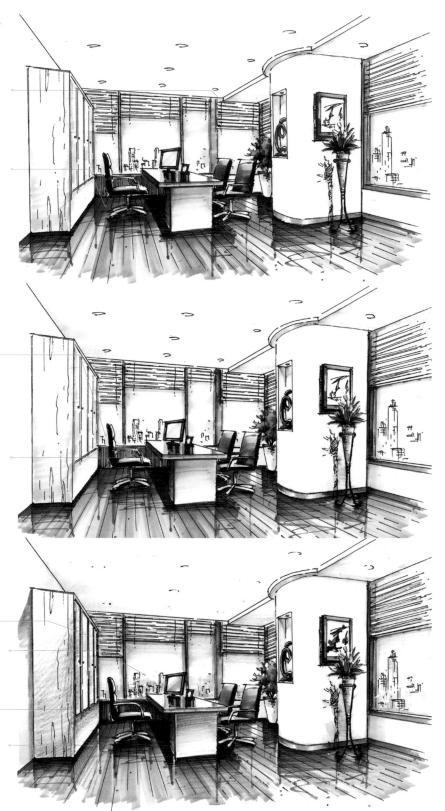

5.4.2 會議室畫法

（1）用鉛筆畫出草稿，定好前方的畫面，根據消失點的位置畫出主要的透視線。

會議室是較對稱的空間，所以依照一點透視的原則繪製，消失點在中間，顯得空間穩重大氣，視平線定在1m左右。

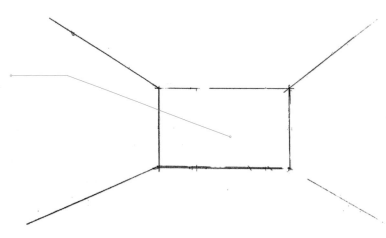

（2）根據透視的比例，畫出桌椅在地面上的正投影範圍。

根據家具在空間中的比例，畫出家具在空間中的正投影，注意往立面延伸的線向消失點消失。

畫家具的正投影時，注意各家具組合之間的間距及比例關係。

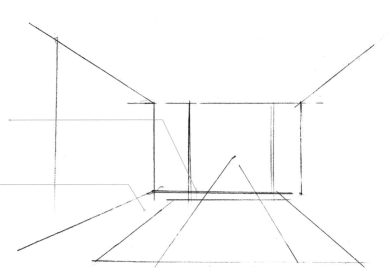

（3）參考地面上的正投影，向上畫出桌椅的整體透視結構。

在畫會議桌和椅子的時候注意透視的比例，先將家具看成一個長方體，按照會議桌為800~900mm的高度來計算，椅子的高度就為桌子的一半。

此時不用畫出往裡面延伸的椅子，標出大致的位置就行。

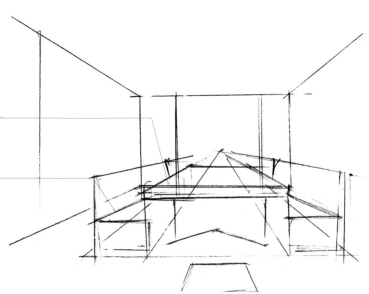

（4）依照透視的關係，完整畫出桌椅的結構。

用鉛筆把椅子的大致形狀繪製出來，注意椅子的造型。

在繪製桌椅時注意穿插和遮擋關係，被遮擋住的地方不用畫出。

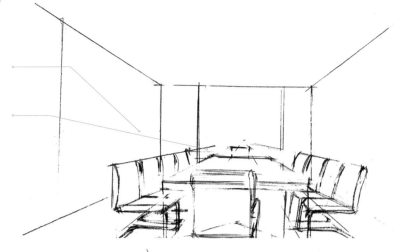

（5）將牆面窗戶的基本造型依照比例劃分出來。

依照近大遠小的透視原理劃分出立面上各造型的距離，立面中橫向的線條要往消失點消失。

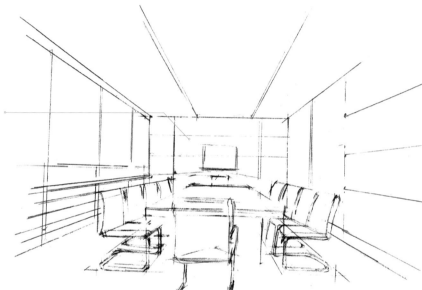

（6）給畫面添畫植物，作為畫面的收邊。

立面的窗戶，往裡面延伸的線條應該向消失點消失。

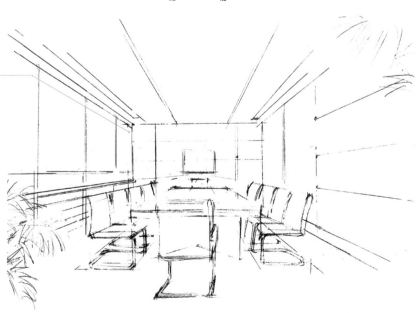

（7）在鉛筆稿的基礎上用代針筆先將空間的大概結構線畫出來，注意有厚度的地方需要用雙線表示。

用0.5號代針筆把牆面的結構線繪製出來，橫向的線條向消失點消失，豎向的厚度用雙線表示，在表示時加粗主線，另外一根線條就畫細一些。

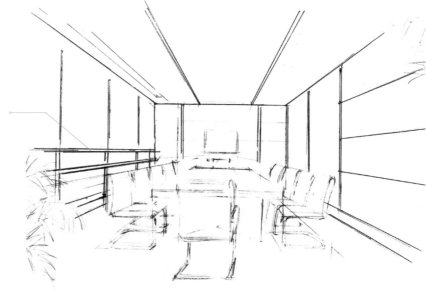

（8）用代針筆先將靠前的椅子和會議桌畫出來，注意遮擋關係。

從前往後畫，注意遮擋與被遮擋的關係。用0.3號代針筆徒手繪製椅子的結構，注意線條之間適當斷開，不用畫得過實。

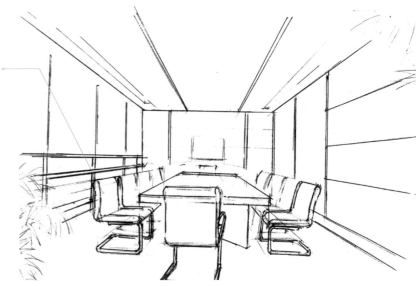

（9）進一步修整家具的細節及牆面的造型。

在畫後面的家具時注意虛實關係，線條不宜畫得太完整。

根據鉛筆稿，用直尺輔助將正對面的牆體造型繪製出來，豎向的線條用雙線繪製，電視機擺放的高度和比例要恰當。

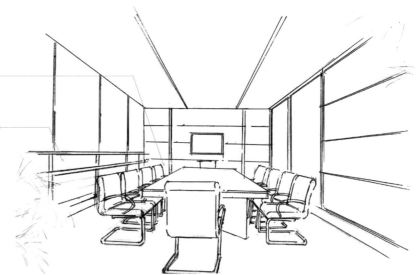

（10）給家具的底部添加陰影，使畫面的層次更為豐富。

在家具底部繪製陰影，以及地面的倒影，這是畫面中顏色最重的地方，因此線條要密集一些，用筆也稍重一些。

勾畫出兩側植物的線條，注意植物之間的穿插關係，被遮擋的地方不用畫出。

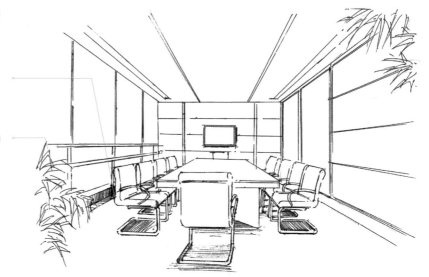

（11）確定主色調，用麥克筆畫出牆面和地面的固有色。

用紅棕色麥克筆給牆面的木飾材質上色，顏色下深上淺，順著消失點的方向排線，在上面可留一些麥克筆的筆觸。

用深棕色麥克筆給地面上色，桌椅的陰影部分要反覆塗抹或加重麥克筆的用筆力量，區分出明暗關係。

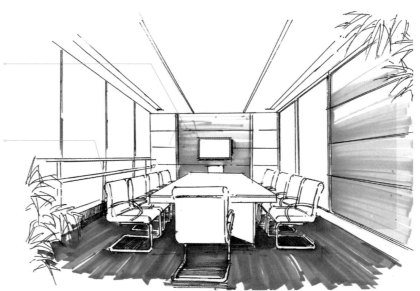

（12）用麥克筆給玻璃和鏡面鋪上底色，降低其顏色的純度。

用藍灰色麥克筆給拉門、落地窗及電視上色。顏色上深下淺，上面的部分留些空隙，讓畫面顯得透氣，注意左面沿著椅子的地方顏色要反覆塗抹。

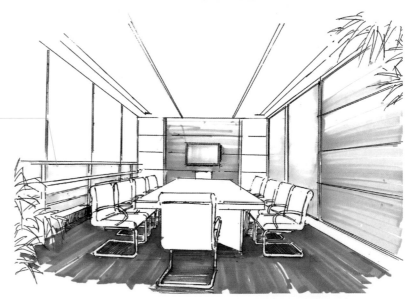

（13）加深牆面玻璃的顏色，以及正面牆面
的固有色。

正面牆面處用冷灰色麥克筆由下至上均勻平塗，上面的部分可留一些筆
觸，這樣顯得有透氣感。

用藍灰色麥克筆加重右面玻璃的暗面，在整個面中出現三個層次就可以了。

底部深色，中間灰色，上面留下筆觸和留白。

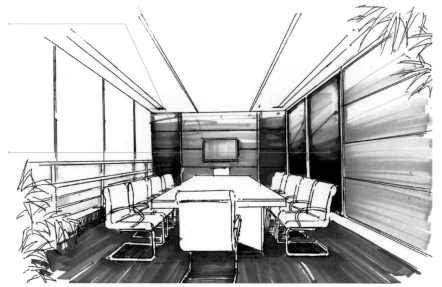

（14）繼續修整牆面，並給桌子上色。

將天花板和左側的窗簾鋪上淺灰色。

用冷灰色麥克筆給踢腳板和窗檯的底部都鋪上深灰色。

用紅棕色麥克筆給會議桌繪製固有色，桌面用麥克筆豎向擺筆繪製，桌
面的中間留少許的空白。

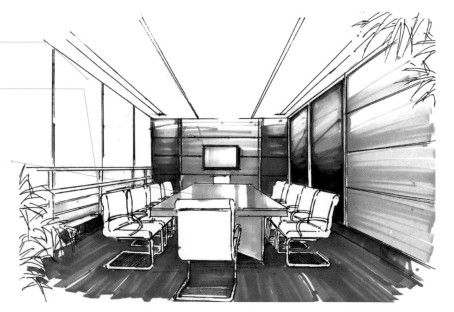

（15）用灰色麥克筆給椅子繪製固有色。

白色在光源的照射下會有明暗關係，所以用暖灰色麥克筆給椅子鋪上底色，在室內空間中所有白色的物體在光的作用下都會產生環境色，而環境色都是用灰色系的麥克筆來上色。

用冷灰色麥克筆給扶手和椅子的腳上色，注意顏色的深淺變化。

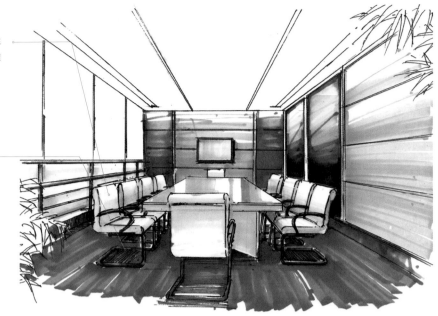

（16）根據畫面的關係用麥克筆繼續加深暗面的顏色。

用深棕色麥克筆給地板繪製陰影，在接近會議桌椅的地方加深顏色，並藉助直尺和麥克筆的小頭加深地板之間縫隙的顏色，線條適當斷開繪製。

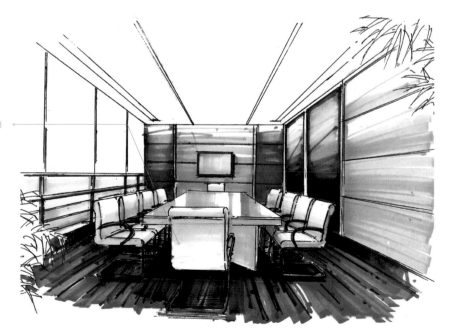

（17）給植物上色。

用棕黃色麥克筆的小頭沿著消失點的方向繪製一些小細線，增加右面
牆面的材質感，並且加深會議桌的底部，以及正對面牆面的底部和縫
隙的顏色。

植物可以點綴畫面，此時只需要用綠色系的麥克筆將植物的層次表現出
來即可，先用綠色麥克筆畫出底色，然後用深綠色麥克筆加深後面葉子
的顏色。

52

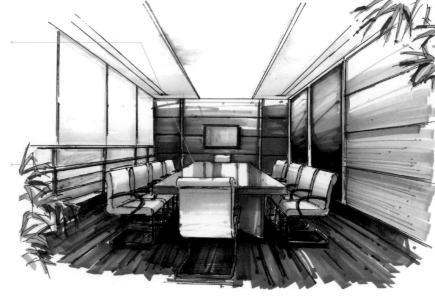

（18）用色鉛及修正筆進一步刻畫畫面，使
畫面的顏色協調統一。

用黃色色鉛在受光面添加一點環境色，用藍色色鉛塗畫玻璃。

用暖灰色麥克筆塗畫家具的明暗
交界線。

用修正筆塗畫受光面的邊緣，使畫面富有光感。

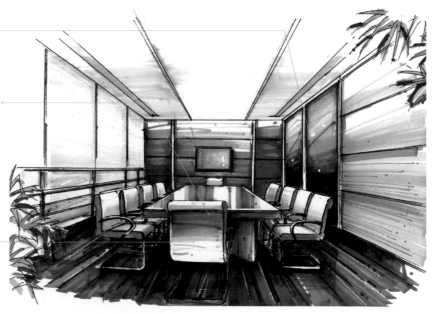

第6章
室內手繪方案圖實例表現

06

種不同方案
圖的表現技
法

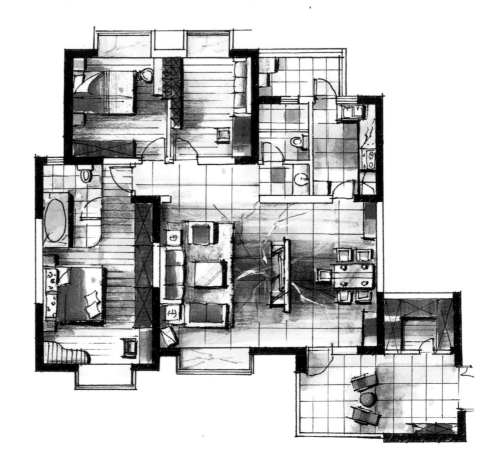

6.1 手繪平面圖畫法

公寓平面圖畫法

　　（1）用直尺輔助繪製牆面的框架，如果是
畫草圖就徒手繪製，線條比較隨意。

在進行標準製圖時，選用較粗的代針筆繪製
牆面的輪廓線，線條之間可交叉。

可用硫酸紙覆蓋在列印出的CAD圖紙上面進行繪製，也可以直接在淺色
的列印圖紙上繪製，繪製出的效果並不影響徒手繪製的效果。

在繪製線稿時，可以先在電腦上用CAD進行簡單的佈局，然後列印出
來，方便徒手繪製，這樣可以避免在繪製和計算家具及牆面的比例時出
錯，而且也省時。

　　（2）用黑色代針筆或者麥克筆將承重牆的
部分塗黑，表示此牆面不可拆除。

注意盡量不要超出牆面線，讓畫面保持乾淨。

（3）用細線繪製標誌線，以及門窗。

繪製窗線時通常用四根細線表示，門的畫法有很多種，圖上用簡單的方法表示門。

標註線的表示方法是，裡面標註房間的具體尺寸，外邊標註總長，數字的方向要統一。

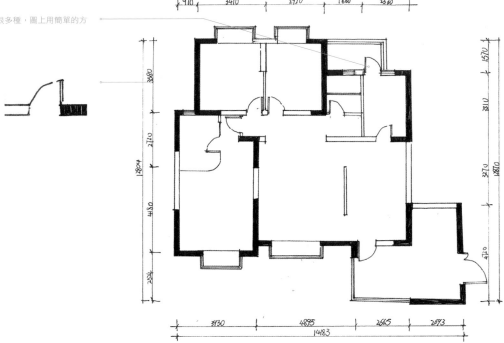

（4）用0.3號代針筆繪製出家具的具體位置，注意根據家具的尺寸來繪製其在各個房間中的比例。

繪製內部家具，可以徒手繪製，突顯手繪的感覺。遇到小物件家具用方塊表示即可，用簡單的線條帶過，不用畫出細節。

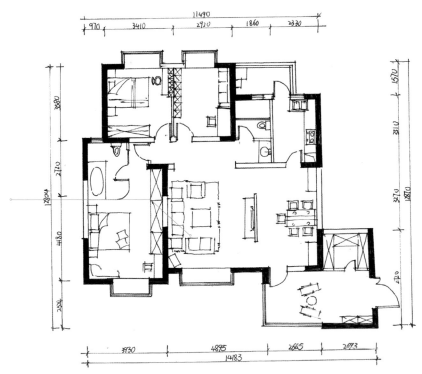

（5）用0.1號代針筆繪製地面的鋪裝，注意房間中地板的鋪設方向一致，房間的大小決定地磚的大小。

繪製地面磚時，注意比例的大小。

繪製木地板時，注意每個房間鋪設木地板的方向要一致，要麼橫向要麼豎向，這樣可以增加畫面的統一感。

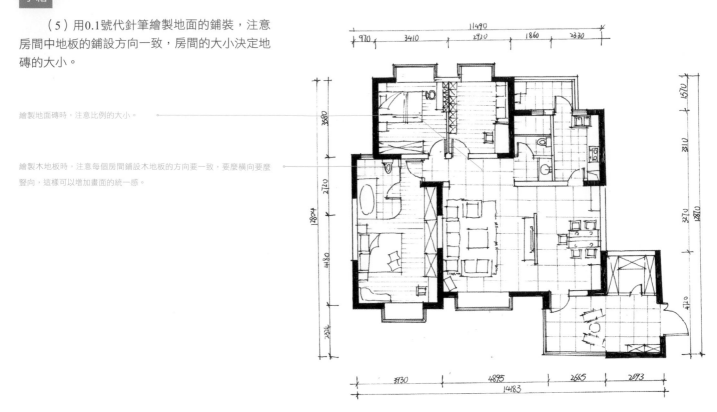

（6）給家具繪製陰影，增加立體感，家具的高度決定陰影的大小，物體越高陰影越大。

在佈局中立體的家具都需要繪製陰影，圖面中陰影的方向偏右。

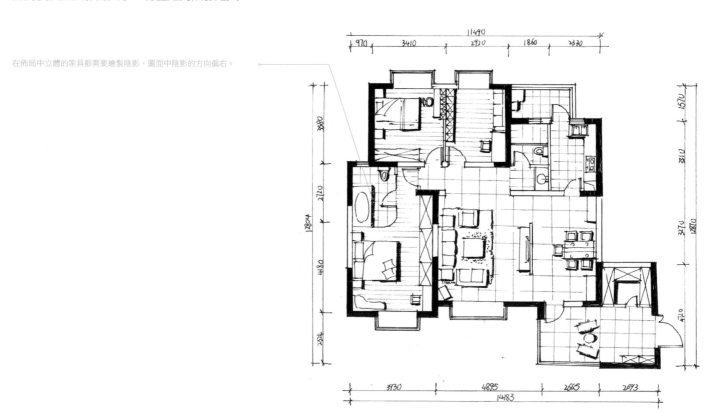

（7）用麥克筆給地板材質繪製固有色，遇到有家具的地方可稍微加重用筆的力量。

用較淺的顏色繪製地板，繪製地磚時可選用不同的灰色系麥克筆塗畫，以區分廚房和客廳。廚房用冷灰色麥克筆，客廳和餐廳用藍灰色麥克筆。

在平塗時注意顏色的深淺關係，家具遮擋的部分可畫重一些。

木地板的固有色偏黃，因此用黃色麥克筆塗畫，遇到有窗戶的地方可以適當留白。

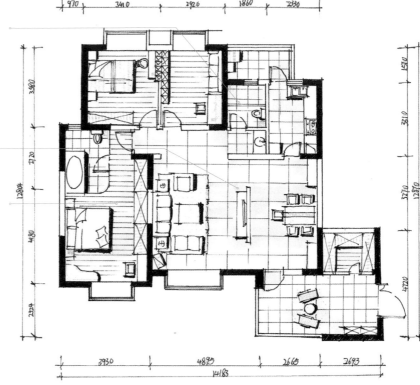

（8）給家具繪製固有色，平面空間中的小物件，比如馬桶、抱枕等可以不用上色，增加畫面的空白感。

用紅棕色麥克筆加重地板的顏色，並把櫃子的顏色平塗出來，注意適當留白。

根據畫面的關係，用藍色麥克筆在家具上面隨意畫一些藍色，比如地毯及餐桌的桌面，斜向繪製兩筆。

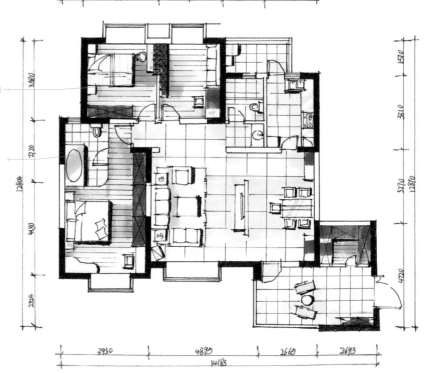

221

（9）用暖色麥克筆繪製沙發、床墊等軟材
質，使家具的冷暖顏色對比得當。

在搭配顏色時，可以根據自己的喜好進行顏色選擇，一般軟性材質可選
用暖色，這樣看起來比較溫馨。

用粉色麥克筆平塗床，不用塗滿，適當留白。

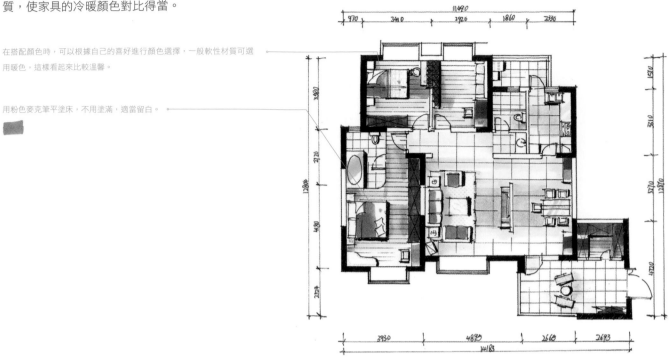

（10）用深色麥克筆刻畫地磚的暗面，讓畫
面有穩重感。

用深灰色麥克筆加重背光部分的顏色，注意不要塗滿，零星點綴一些色
塊即可。

用藍色色鉛在地磚上畫一些環境色，和地毯相互襯托。

藍色色鉛

用紅色色鉛塗畫沙發，一般畫在靠背與
坐墊的縫隙處。

紅色色鉛

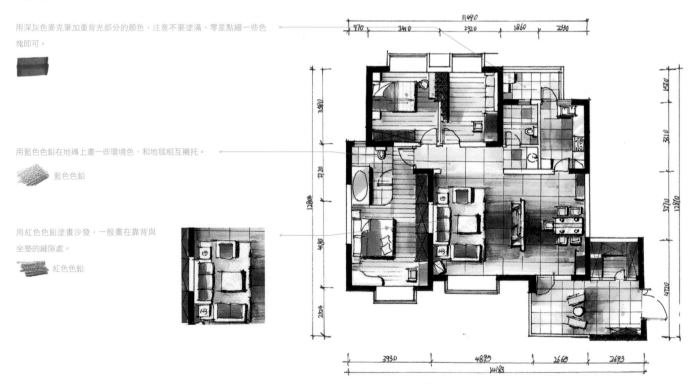

（11）用色鉛刻畫整體空間材質的細節，讓畫面有更多的細膩感。

用棕黃色色鉛加重地板暗面的顏色，柔和麥克筆的色彩。

棕黃色色鉛

用白色色鉛以折線的方式繪製地磚暗紋，不用每塊磚都畫，只需要刻畫客廳的部分就可以了。

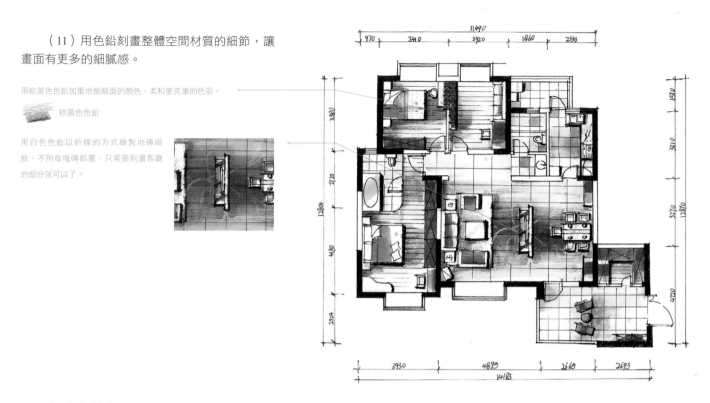

（12）調整家具的色彩，用代針筆加重部分家具的邊緣線。

用色鉛去調整一些未上色的家具的色彩，注意顏色的統一。

先用淺色麥克筆整體平塗，然後用深色麥克筆為磚面的局部上色，接著用色鉛畫出磚面的花紋。

用代針筆將麥克筆塗出界限的地方重新塗畫，做收邊處理。

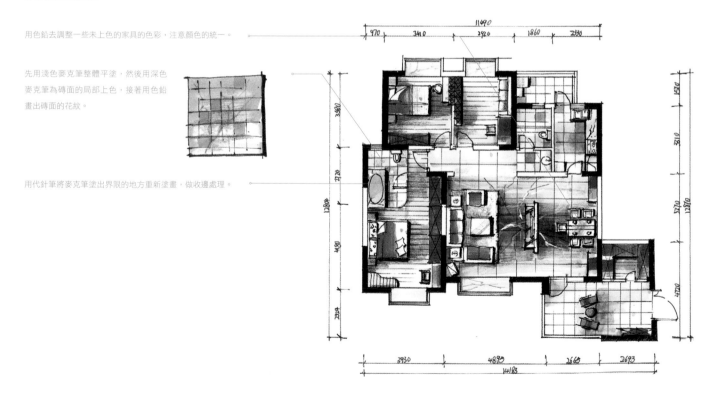

6.1.2 別墅平面圖畫法

（1）在繪製標準的製圖時，用直尺輔助繪製牆面的框架，如果是畫草圖就徒手繪製，線條比較隨意。

牆面分為外牆和內牆，外牆線是240mm，內牆線是120mm，在繪製時要注意牆面的厚度。

用0.5號代針筆繪製牆面線，在繪製相交的線條時，線條的交叉處要畫出頭。

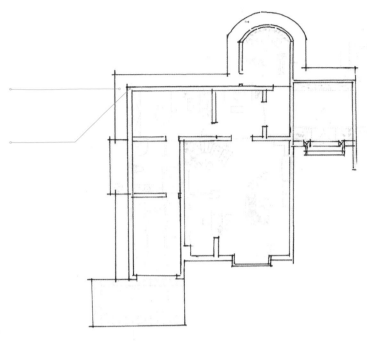

（2）用細線繪製標誌線和門窗。別墅外周圍的植物用圓圈繪製幾株即可。

圖中的植物用圓圈來表示，植物的搭配方法有單株或者三五株等。成群搭配時注意植物的大小和遮擋關係。

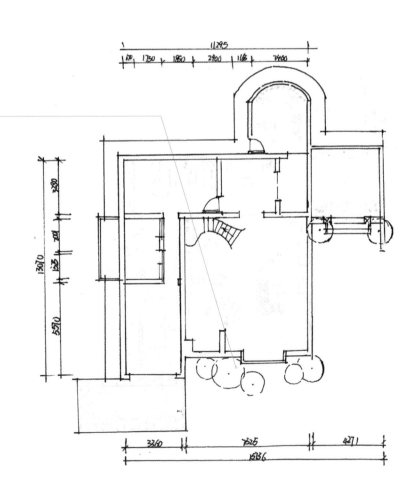

（3）徒手繪製出室內的陳設物品，根據家具的尺寸來繪製其在各個房間中的比例。

用0.3號代針筆繪製內部的家具，可以徒手繪製，突顯手繪感。一些較小的家具只需要畫出其輪廓線就可以了。

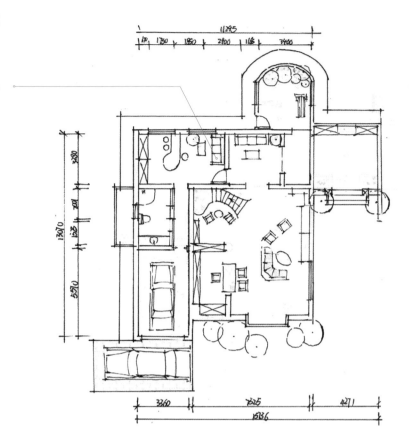

（4）用0.1號代針筆繪製地面，注意地磚、石板與地板的比例，在繪製時線條不用畫得太滿。

室內花園中青石板的拼法與一些紅磚的拼法一致，錯開繪製。

不規則碎石的大小不一，繪製也沒有規律。用不規則的幾何形狀隨意拼湊即可。

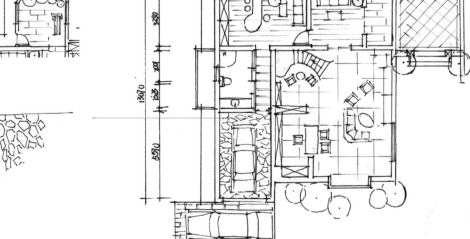

225

（5）繪製陳設的陰影，注意陰影的方向要
一致。家具的高度決定陰影的大小，物體越高，
陰影越大。

陰影的大小由植物的大小決定，大
樹的陰影大，小樹的陰影小。

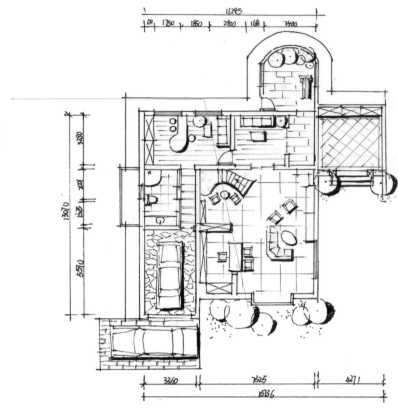

（6）用麥克筆平塗出地面的固有色，遇到
有家具的地方可稍微加重用筆的力量。

注意區分地磚的顏色，條形磚和方形磚用冷暖灰色做區分。用冷灰色麥
克筆畫出客廳的固有色，然後用藍灰色麥克筆平塗花園的青石板磚。

用黃棕色麥克筆平塗地板和車庫的地面，有窗戶的地方留白。

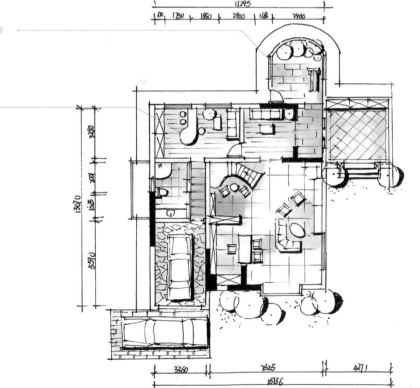

（7）用深一個顏色的麥克筆給地面的暗面上色，修整地面的深淺對比關係。

用冷灰色麥克筆加重地磚與家具交界處的顏色，可以反覆塗抹幾次。

用紅棕色麥克筆給木地板和碎石拼貼上色，根據陰影的方向，加重家具遮擋地方的顏色。

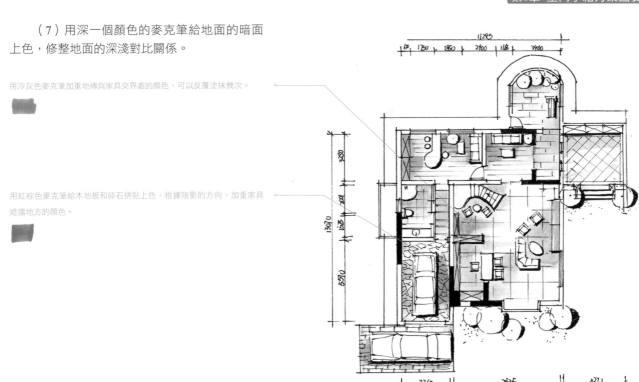

（8）繪製部分家具的顏色，此階段主要畫出植物的層次感。

畫平面植物時，先用淺色麥克筆上色，然後用深色麥克筆塗畫，顏色重合兩次就可以了。

用藍色麥克筆畫出沙發和汽車局部的顏色，適當留白。

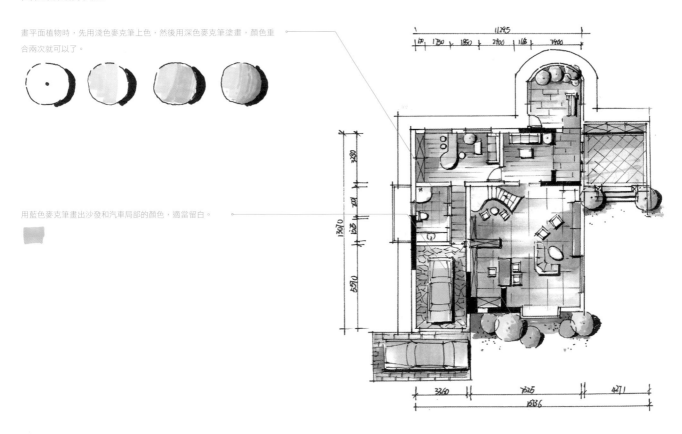

（9）用色鉛刻畫黃色麥克筆上色的部分，
柔和畫面。

用紅棕色色鉛加重地面碎拼的縫隙顏色。

　紅棕色色鉛

用藍色麥克筆平塗汽車和沙發，暗面多塗抹幾次，增加對比色，活躍畫
面。

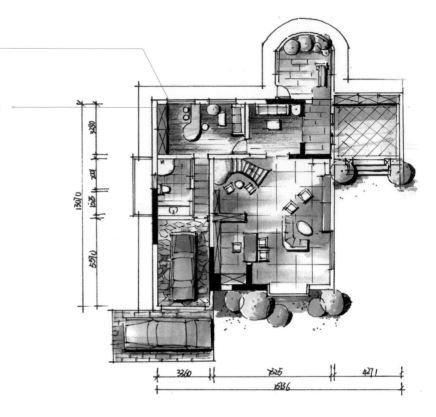

（10）用色鉛刻畫客廳裡家具密集的部分，
注意在窗戶的位置留白，表現光照的感覺。

用修正筆把地磚的縫隙斷斷續續地繪製出來。

用藍灰色麥克筆刻畫左面擺放櫃子的位置，在櫃子的底部反覆加重顏
色，突出陰影。

用黑色色鉛柔和麥克筆上色較生硬的地方，並畫出地磚的花紋。

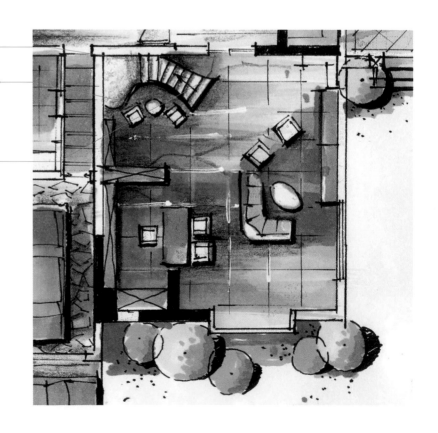

（11）繼續修整室外的植物，繪製草坪。

可選用黃色色鉛在客廳中無規律地塗抹，增加客廳的環境色。

如果植物的明度較高，就需要選擇明度較低的顏色繪製草坪。畫面中植物比較亮，所以選用純度較低的綠色麥克筆塗畫草坪。

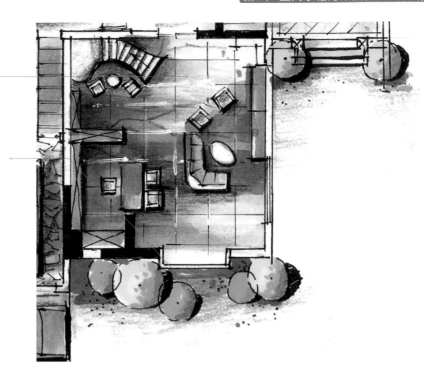

（12）用色鉛調和整個畫面，刻畫汽車的亮面與暗面的關係，點綴部分家具的色彩。

用代針筆再次刻畫邊緣不清楚的暗面輪廓，突出物體的立體感。

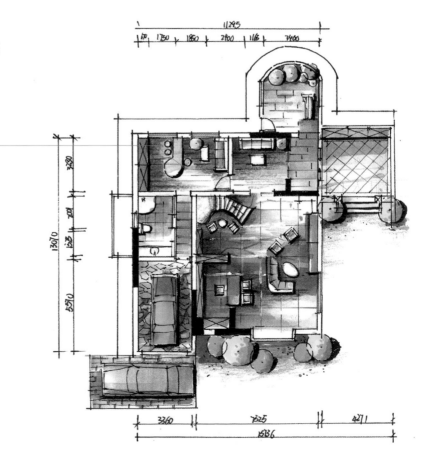

6.2 手繪立面圖畫法

6.2.1 公寓立面圖畫法

（1）用直尺輔助，繪製牆面的框架，繪製
時線條與線條的兩端有交叉。

地面線比牆面線及天花板線略粗，可以反覆加粗幾次，甚至可以直接用
麥克筆塗黑。

（2）用0.3號代針筆繪製出家具的具體位
置，床單和抱枕類的軟材質可徒手繪製。

用較柔軟的線條繪製床上的枕頭。

根據2700mm的樓層高為參照，床墊的部分定在450mm左右，並根據床墊
的高度為參照，畫出立面中其他家具的高度。

畫床單時，用幾筆線條表示出
皺褶即可。

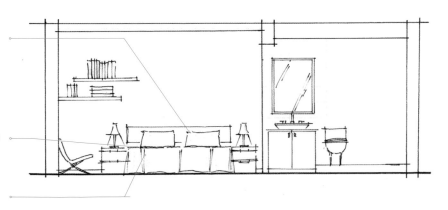

（3）給床上的抱枕隨意畫幾朵小花，突出風格。此階段把廁所牆面的馬賽克磚面繪製出來。

馬賽克磚面用0.1號粗細的代針筆，以及直尺輔助繪製，磚面的格子畫小一些，縱橫線條適當斷開繪製。

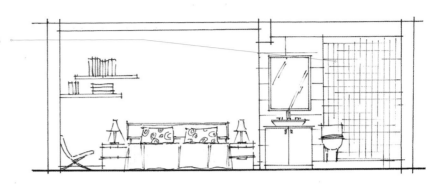

（4）給立面空間中的家具繪製陰影，陰影方向一致。

畫陰影時先畫一條斜線，然後沿著斜線繪製排線，排線時要注意疏密關係。

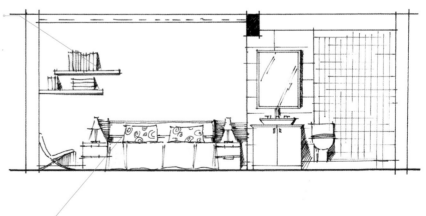

給抱枕繪製花紋，花紋的圖案不必太過具象，簡單的線條就可以。

（5）用0.3號代針筆繪製標註線，並標註
好材料。

標註材料的規律是由下至上用標註點標註。

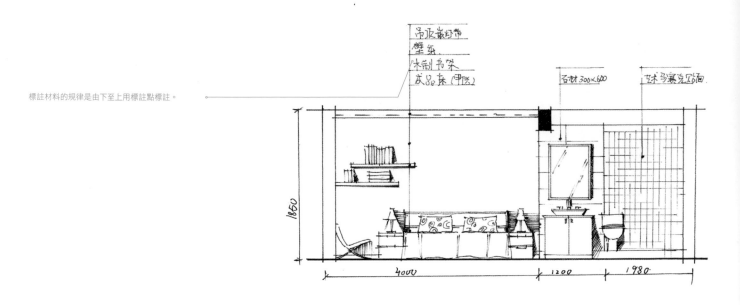

（6）用麥克筆第一次上色，先給牆面鋪
上大面積的色彩，注意顏色的冷暖搭配。

用黃棕色麥克筆平塗牆面的壁紙，接近床的部分下筆稍重，或者反覆
塗抹幾次。

用冷灰色麥克筆給洗臉台背面的磚面上色。在陰影處加重塗抹，在空
間中如果遇到本身固有色比較深的物體，可以把整個面用顏色鋪滿。

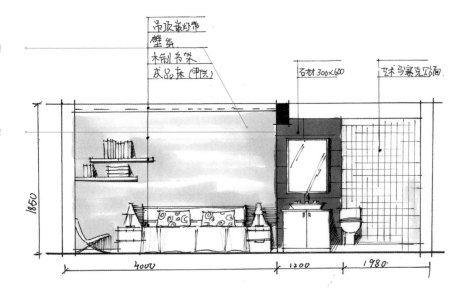

（7）用同色系中深一號顏色的麥克筆加重立面底部的色彩，繪製陰影時稍微用力。

用紅棕色和冷灰色麥克筆繪製牆面壁紙和磚面暗面的顏色，平塗均勻，盡量不留筆觸，可用直尺輔助繪製。

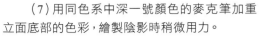

繪製廁所裡的馬賽克磚面，用藍色麥克筆在其表面的格子中適當繪製一些藍色，不用畫得過滿，下面密集，上面稀疏。

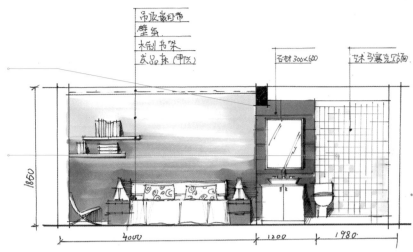

（8）繪製家具的固有色，用較淺的顏色塗滿整個家具。

用藍色麥克筆繪製床單及鏡面的固有色，抱枕用粉色麥克筆上色，燈光用黃色麥克筆上色，平塗均勻。

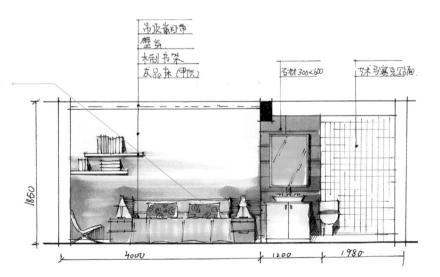

（9）加重床單皺褶處的顏色，此時刻畫廁
所的馬賽克牆面。

選用幾支亮色的麥克筆給馬賽克磚面提亮。

床單的皺褶用深藍色麥克筆反覆塗抹，增加凹凸感。

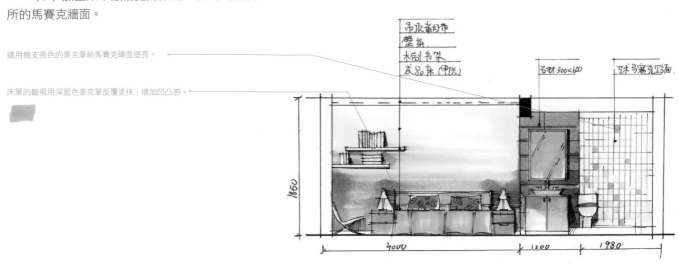

（10）用色鉛刻畫細節，主要是加重暗面的
顏色，以及柔和畫面。

用紅棕色色鉛柔和壁紙的顏色，在牆面的隔間處也要反覆塗抹，增加
陰影。

紅棕色色鉛

用藍色色鉛突出床單的皺褶。

藍色色鉛

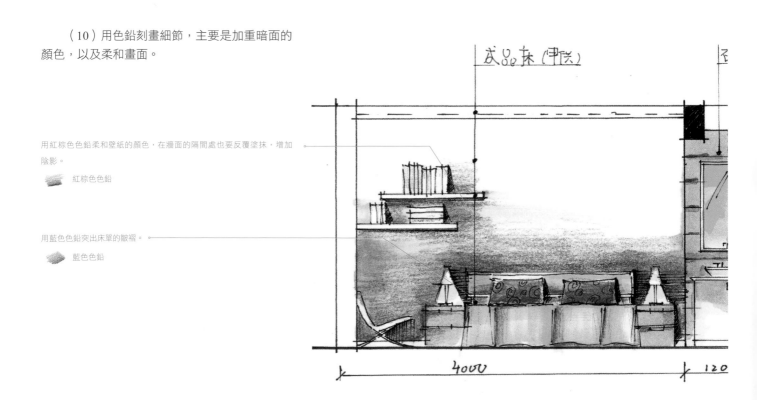

（11）修整鏡面的刻畫，並用對比色色鉛增加馬賽克牆面的顏色。

加重鏡面和洗手台的陰影，可以適當用黑色麥克筆繪製。鏡面的反光用白色修正筆斜畫兩筆。

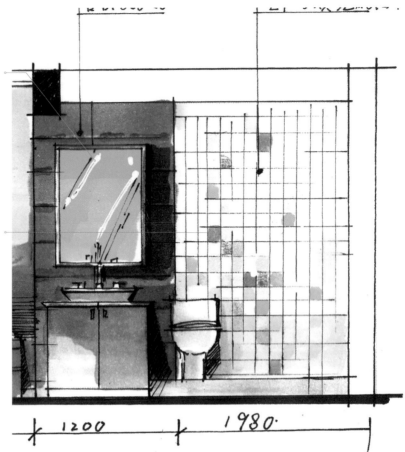

馬賽克磚面的繪製方法是，先用淺色畫出磚面的固有色，然後用亮度較高的幾種對比色塗畫格子。

1200 1980.

（12）用色鉛繪製壁紙的肌理，仔細刻畫抱枕。

用紅色色鉛或者棕色麥克筆隨意繪製幾筆折線表示牆面壁紙的花紋，不用畫得太多，沿著一個發射點發散繪製幾筆即可，並在牆面繪上幾個小點，讓畫面顯得透氣。

抱枕的畫法是先用粉紅色麥克筆畫出抱枕的固有色，然後用深紅色色鉛加深與床單接觸部分的顏色，接著用修正筆隨意點幾筆畫出小花。

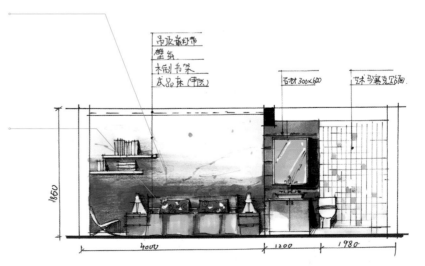

6.2.2 別墅立面圖畫法

（1）選用0.5號代針筆，並用直尺輔助繪製
牆面的框架。地面線可以比其他的線條稍粗。

線條之間相交的部分可以適當交叉出頭，這樣畫面比較有手繪感。

（2）用0.3號代針筆繪製立面牆面的基本
造型。

在繪製標準的立面製圖時，一般準備3支不同型號的代針筆。用0.5號筆
繪製牆面的結構線，用0.3號筆繪製立面的造型線，用0.1號筆繪製材質肌
理的質感線。

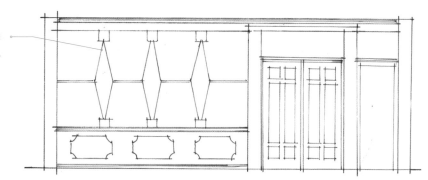

（3）繪製牆面木材的材質肌理，以及筒燈
的形狀。

用0.1號粗細的代針筆畫出木材質的暗紋。

用折線繪製門頭上石材的花紋。

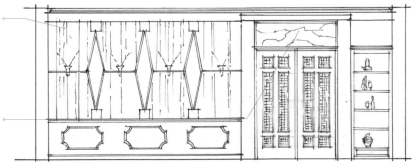

（4）畫出標註，並適當增加造型線的厚度，修整立面的線稿。

由下至上用標註點標註，標註材料時字體要清晰。

修整線稿，根據光照關係，用0.5號代針筆刻意加粗背光部分的線條，增加立體感。

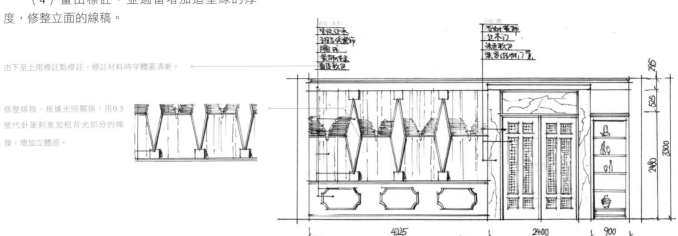

（5）用麥克筆給牆面上色，注意冷暖色的對比。

根據標註材料的說明，搭配整體色彩。

繪製紅木飾面的色彩時，先用黃棕色麥克筆大面積平塗裝飾面板，注意留出投射燈燈光的位置，用麥克筆由上至下掃過，然後用橙色麥克筆加重投射燈周圍排線部分的顏色，突出投射燈的光源。

用冷灰色麥克筆繪製大理石的門套。

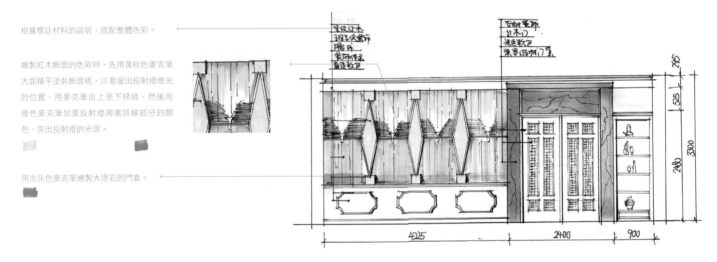

（6）用麥克筆進行第二次上色，加重右面背光部分的顏色，增加立體感。

用紅棕色麥克筆加重木材質裝飾面的下面部分的顏色，根據陰影的方向加重背光部分的顏色。

兩扇木門也用紅棕色麥克筆上色，注意加重上下部分的顏色，中間的木格子顏色稍微淺一些。

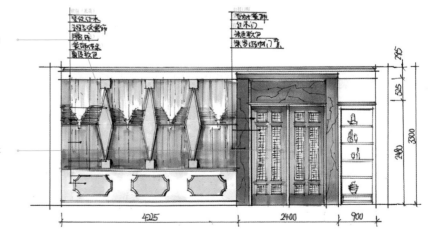

（7）用深色麥克筆刻畫木紋，增加牆面的
色彩。

用深棕色麥克筆較小的一頭，隨意豎向繪製斷線。

在繪製白色乳膠漆裝飾面牆面時，不要留白，因為是白色的牆面。根據
光影關係，白色牆面也是有色彩關係的。一般牆面有暖色調裝飾面時，
白色牆面用冷灰色繪製，反之用暖灰色繪製。

用冷灰色麥克筆平塗出牆面的固有色，然後用冷灰色麥克筆加重牆面底
部的色彩。

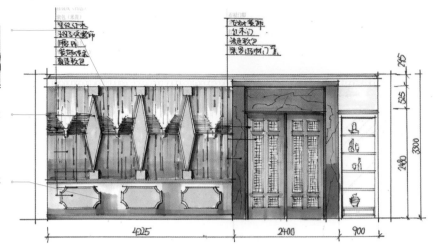

（8）用深灰色繪製石材門套。

用冷灰色麥克筆繪製石材門套的暗面，主要加重石材的底部及門頭位置
的顏色。

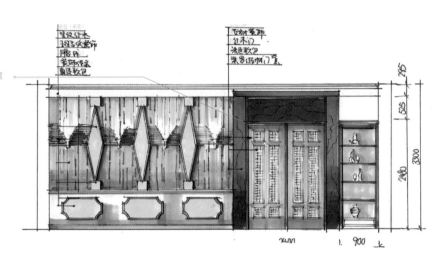

（9）加深刻畫立面裝飾，增加立體感。

用代針筆再次增加背光面
的厚度，並用棕黃色麥克
筆加深陰影層次。

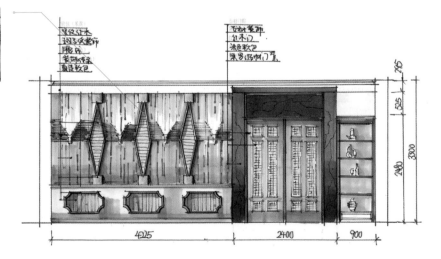

（10）用色鉛大面積地平塗木材質的牆面，柔和牆面的色彩。

投射燈燈光用黃色色鉛沿著燈光的光線由裡向外繪製，顏色逐漸變淺。

 黃色色鉛

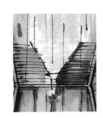

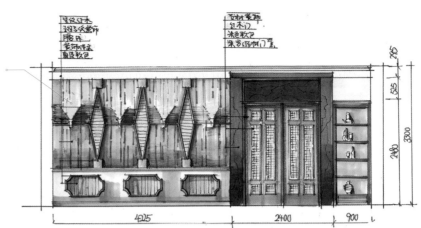

（11）用白色色鉛沿著大理石材的紋理適當上色，玻璃櫥窗的位置用修正筆斜向畫兩筆表示反光線。

透明玻璃直接用修正筆繪製幾條斜線即可。

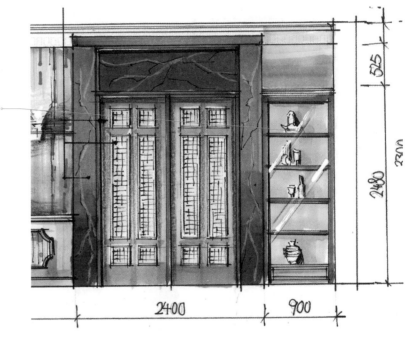

（12）用代針筆刻畫邊緣的細節，加粗地面線。

使用代針筆將一些模糊的邊緣輪廓線加粗，尤其是陰影的方向，注意加粗門框右面的邊緣線。

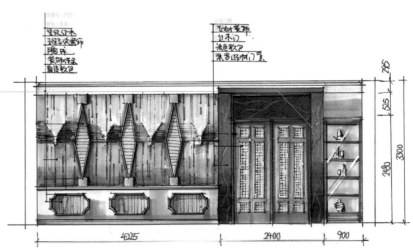

6.3　手繪天花板圖畫法

6.3.1　公寓天花板圖畫法

（1）用0.5號代針筆繪製牆面的結構線，並
把承重牆表示出來。

天花板圖是平面中表達天花板造型的圖紙，一般在手繪中需要詳細繪製
出造型的形狀。

天花板的上色處理相對於平面佈局圖來說就比較簡單了，甚至在手繪中
表達天花板圖時不上色。

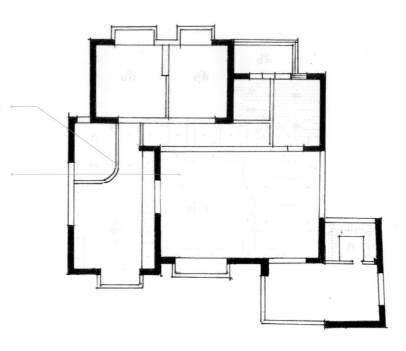

（2）用0.3號代針筆畫出標註，標註上的尺
寸要清晰。

標註線的表示方法是，裡面標註房間的具體尺寸，外邊標註總長。尺寸
的數字要方向統一，豎向的向上，縱向的向左，尺寸數字用仿宋字體。

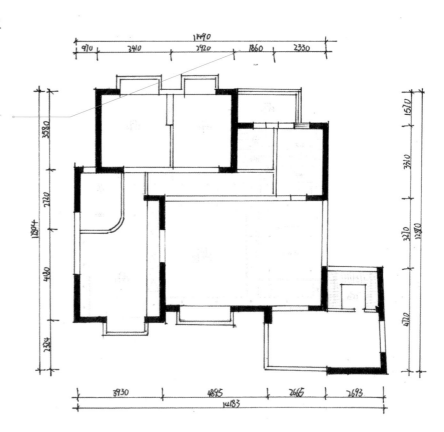

（3）用0.1號代針筆繪製天花板的造型，並把燈具和燈帶表示出來。

在繪製燈時不需把燈畫得太具象，一般用圓形或者方塊表示就可以了，要根據房間面積的大小及燈的種類決定燈的大小。

燈帶的表示方法是沿著天花板線用虛線繪製。

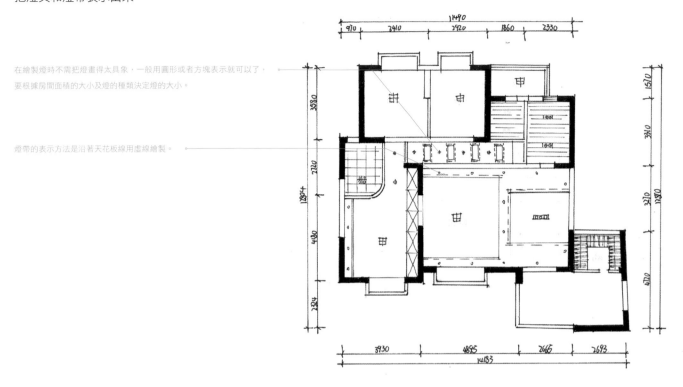

（4）用紅木色麥克筆繪製木質的天花板，注意留出燈具的部分，均勻平塗。

用深棕色麥克筆給木質天花板和整體衣櫃上色，顏色盡量塗平，畫面塗滿也可以。

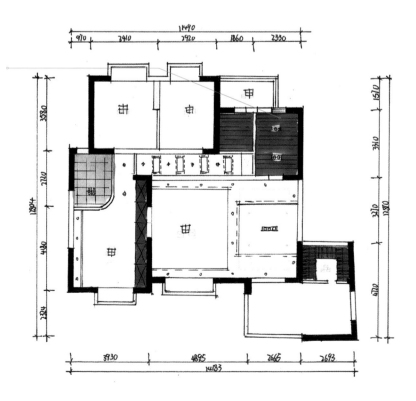

（5）繪製鋁扣板的天花板，此時也可以用
淺灰色畫出天花板的位置。

用冷灰色麥克筆繪製鋁扣板。

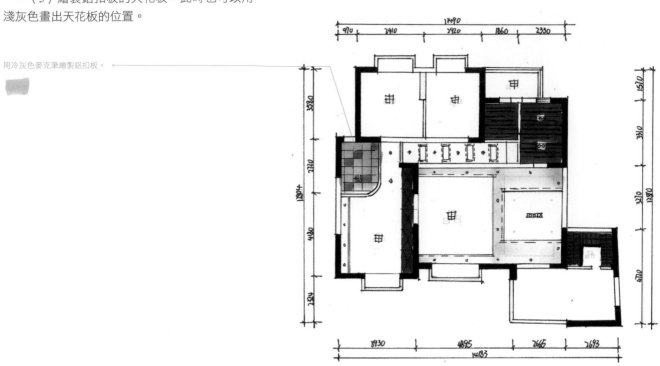

（6）處理燈光，用暖灰色把天花板的層次
繪製出來。

區分天花板的層次，用暖灰色麥克筆加深天花板邊緣的顏色。

用黃色色鉛或者黃色麥克筆在燈具及燈帶邊緣繪製出一些淡淡的光源。

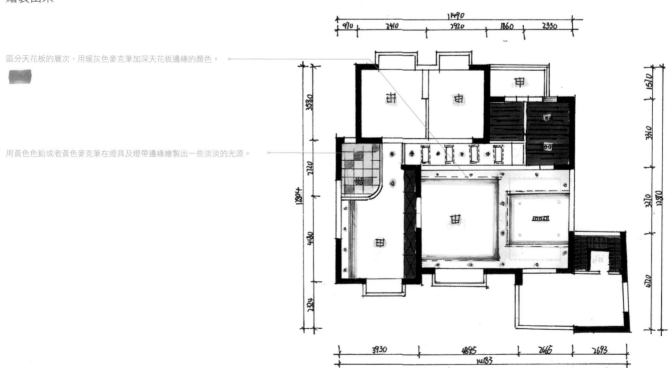

（7）給燈具加陰影，方向須一致。

用黑色麥克筆為燈具加上陰影，讓其產生立體感。

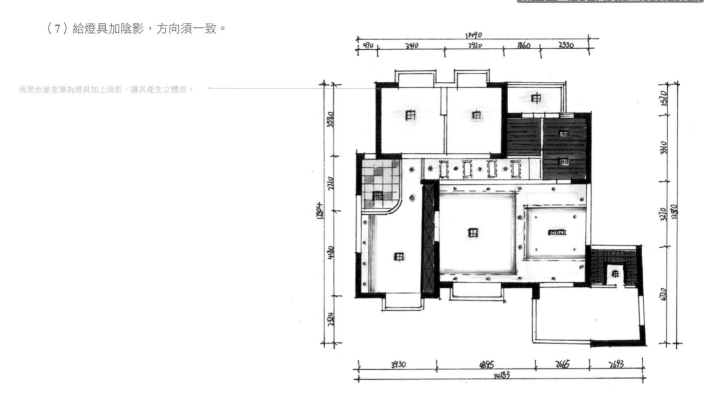

（8）用冷灰色塗滿牆面，用藍色繪製窗線。

用深棕色麥克筆繪製木質天花板的縫隙。

用灰色麥克筆塗滿牆面的顏色，然後用藍色麥克筆將窗線也一併塗滿。

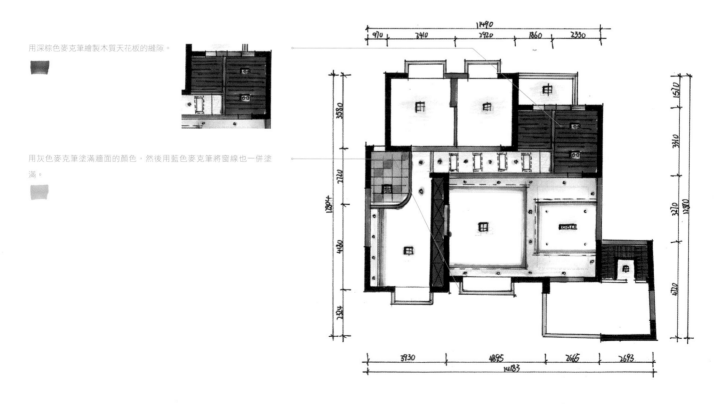

6.3.2 別墅天花板圖畫法

（1）按照繪製平面圖的方式繪製牆面的輪廓及標註。

為了快速有效地表達方案，往往將CAD的草擬方案列印出來，然後繪製線稿。

選用0.5號代針筆繪製出別墅外牆的輪廓，以及標註。

（2）用0.3號代針筆繪製天花板的造型，造型線要儘可能地表示清楚。

在歐式風格中，線條比較多，因此在繪製天花板石膏線時用較細的0.1號代針筆繪製。

要表現歐式天花板的檔次，有必要刻畫一些天花板的造型圖案，比如金箔壁紙、牆面歐式繪畫等。

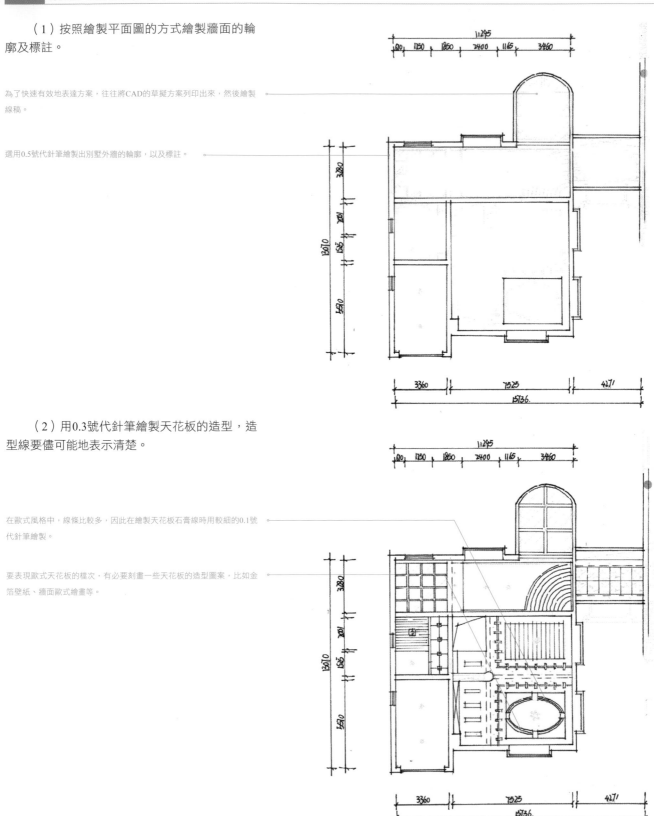

（3）將燈具按照房間的比例繪製出來，房間大，照明的燈具就大一些，其他的筒燈和投射燈等就比較小。

燈具的表示方法不必像手繪圖那樣畫出逼真的樣式，只需要用圓形或者方形表示即可。

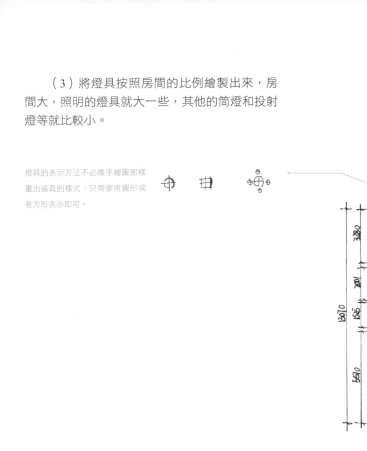

（4）用麥克筆繪製木質天花板的固有色，注意要繞開燈具繪製。

用深棕色麥克筆先把木質天花板的顏色平塗出來，繪製時注意麥克筆的下筆，不要讓顏料滲出天花板之外。

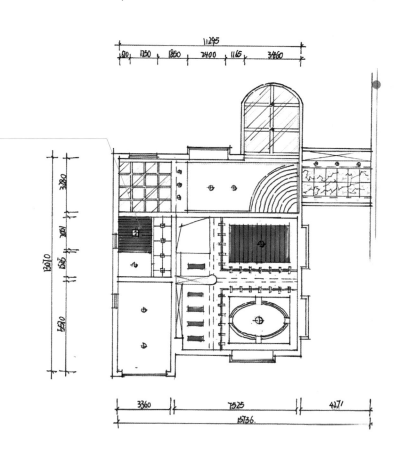

（5）用灰色麥克筆繪製陽光房玻璃天花板的固有色，此時用不同的淺灰色系麥克筆將天花板的造型繪製出來。

繪製陽光房的玻璃天花板，首先用冷灰色麥克筆把不鏽鋼樑繪製出來，然後用藍色麥克筆繪製玻璃的固有色，為了表示玻璃的透明度，藍色不宜塗滿。

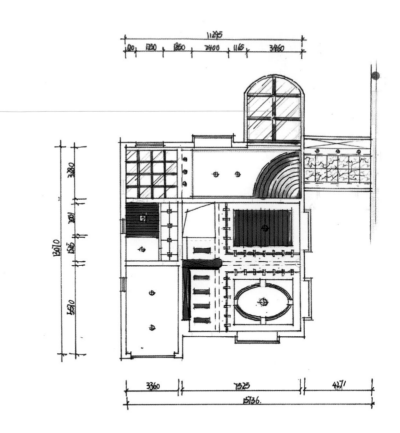

（6）用色鉛或者麥克筆畫出燈光的顏色，此時適當加深天花板的邊緣，區分不同的層面。

用冷灰色麥克筆畫出天花板的邊緣線，增加天花板的層次。

用黃色麥克筆畫出燈光的顏色。

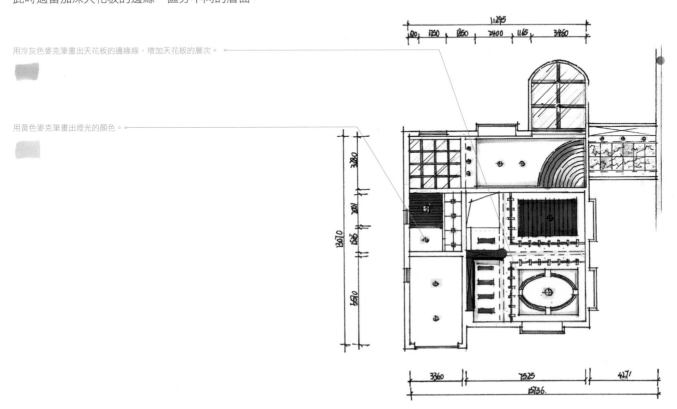

（7）仔細刻畫客廳天花板的金箔，修整客廳天花板的效果。

歐式天花板常採用金箔壁紙，顯得比較高檔，用紅棕色色鉛繪製出壁紙的肌理即可。

 紅棕色色鉛

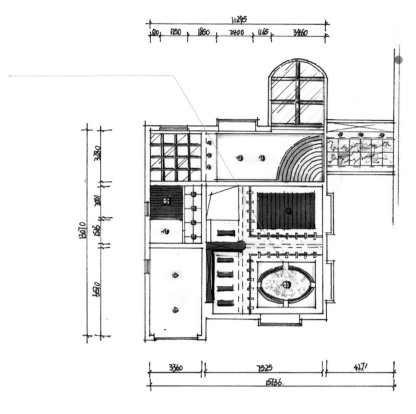

（8）用冷灰色麥克筆塗滿牆面的顏色，用藍色麥克筆畫出玻璃陽光房的反射質感。

陽光房的玻璃天花板用藍色麥克筆斜向繪製，表示玻璃的反光，並適當地在玻璃上用修正筆繪製亮點。

玻璃房的不鏽鋼架上色方法是，先用冷灰色麥克筆畫出其固有色，然後用深一點的冷灰色麥克筆加深暗面的顏色，接著用修正筆繪製亮點。

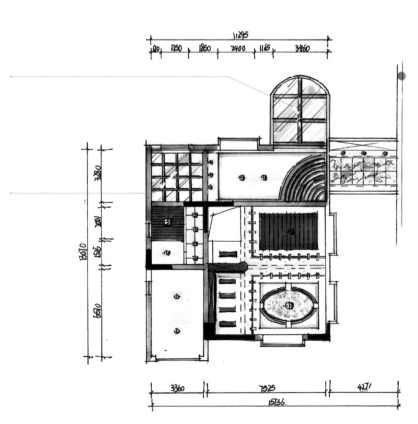

印象手繪：室內設計表現技法

作　　者　　王東、余彥秋
發 行 人　　陳偉祥
發　　行　　北星圖書事業股份有限公司
地　　址　　新北市永和區中正路458號B1
電　　話　　886-2-29229000
傳　　真　　886-2-29229041
網　　址　　www.nsbooks.com.tw
e - m a i l　　nsbook@nsbooks.com.tw
劃撥帳戶　　北星文化事業有限公司
劃撥帳號　　50042987
製版印刷　　皇甫彩藝印刷股份有限公司
出 版 日　　2015年10月
I S B N　　978-986-6399-22-0
定　　價　　450元

本書如有缺頁或裝訂錯誤，請寄回更換。

國家圖書館出版品預行編目(CIP)資料

印象手繪：室內設計表現技法 / 王東，余彥秋
編著. 新北市：北星圖書，2015.10
248 面；21 X 26 公分
　ISBN 978-986-6399-22-0　　　（平裝）

1. 室內設計　2. 繪畫技法

967　　　　　　　　　　104017094